영화 속 서양미술사, 르네상스 미술부터 팝아트까지

영화,
미술의
언어를
꿈꾸다

한창호 지음

돌베
개

영화, 미술의 언어를 꿈꾸다

영화 속 서양미술사, 르네상스 미술부터 팝아트까지

2006년 5월 29일 초판 1쇄 발행
2017년 7월 21일 초판 4쇄 발행

지은이 한창호 | 펴낸이 한철희 | 펴낸곳 돌베개 | 등록 1979년 8월 25일 제406-2003-000018호
주소 (10881) 경기도 파주시 회동길 77-20 (문발동)
전화 (031) 955-5020 | 팩스 (031) 955-5050
홈페이지 www.dolbegae.co.kr | 전자우편 book@dolbegae.co.kr

책임편집 서민경 | 편집 윤미향·박숙희·이경아·김희동·김희진
표지디자인 박정은 | 본문디자인 이은정·박정영 | 인쇄·제본 영신사

ISBN 89-7199-240-9 (03600)

이 도서의 국립중앙도서관 출판시도서목록(CIP)은 e-CIP 홈페이지
(http://www.nl.go.kr/cip.php)에서 이용하실 수 있습니다.(CIP제어번호: CIP2006001132)

영하,

미 술 의
언 어 를
꿈 꾸 다

화가를 찾아가는 '혼 들린' 감독들

1

　　내가 머물렀던 이탈리아의 볼로냐는 대학 도시다. 파리 대학과 더불어 최초의 대학이라는 볼로냐 대학교는 지금도 세계 각지에서 온 학생들로 붐빈다. 도시 인구가 40만 명 정도 되는데, 대학에서 공부하는 학생이 4만 명 이상이니, 10명 중 1명이 대학생인 셈이다. 그러므로 대학에서 뿜어 나오는 '자유'의 분위기는 오래된 도시 볼로냐의 '전통'과 묘한 길항관계를 이루며 도시의 독특한 분위기를 만들어낸다. 의과대학으로 유명했던 원래 대학의 옛 건물은 지금 유적지가 되었고, 지금의 대학가는 20세기 들어 형성됐다. 참보니Zamboni라고 불리는 거리 양쪽으로 단과대학 건물들이 연이어 들어서 있는데, 거리 이름은 파시스트 시절 독재자 무솔리니에게 폭탄을 던진 10대 소년 참보니의 이름에서 따왔다. 유럽을 대표하는 대학의 거리 이름이 무슨 학자, 혹은 예술가의 이름이 아니라, 소년 레지스탕스의 이름에서 유래한 것이다.

　　이 하나의 사실만으로도 짐작할 수 있듯, 볼로냐는 레지스탕스의 도시이기도 하다. 무솔리니와 나치 독일에 저항해 목숨을 바친 사람들

의 모든 얼굴이 시청 건물의 벽에 일일이 새겨 있고, 그 벽 앞에는 꽃다발과 함께 늘 애도의 촛불이 켜 있다. 이 도시의 별명은 '볼로냐 로싸'Bologna rossa로, 곧 '붉은 볼로냐'라는 뜻이다. 레지스탕스의 구성원들이 대부분 '붉은' 좌파들이었고, 지금도 좌파들의 세력이 그 어떤 도시보다 드세다. 그러므로 볼로냐는 대학의 도시이자, 좌파의 도시인 셈이다.

'대학과 레지스탕스', 볼로냐가 자랑하는 두 전통인데, 이 전통을 한 몸으로 보여주는 대표적인 인물이 바로 피에르 파올로 파졸리니이다. 그가 죽은 11월만 되면 볼로냐는 어김없이 파졸리니에 대한 추모의 상념에 빠진다. 그는 볼로냐 대학에서 문학을 전공한 시인이자 소설가이며, 파시스트 시절 이탈리아 공산당에 가입, 레지스탕스 활동을 벌였던 좌파 영화 감독이다. 그러니 그의 이름을 들으면 치열한 시대정신이 빛나는 지식인의 엄격함이 먼저 떠오른다. 우리에게 소개된 영화는 거의 없고, 시네필들 사이에서 엽기적인 장면이 많기로 유명한 작품인 〈살로, 소돔의 120일〉정도가 질 나쁜 화면 상태로 유통되는 정도이니, 그런 선입견이 결코 틀린 말은 아니다.

이탈리아로 떠나기 전 내가 본 영화도 〈살로, 소돔의 120일〉과 데뷔작 〈아카토네〉뿐이었다. 〈살로, 소돔의 120일〉의 사디즘도, 〈아카토네〉의 거친 리얼리즘도 정말 낯선 이미지로만 기억됐다. 이탈리아에 도착한 지 대략 두 달쯤 지났을 때, 시네마테크에서 〈마태복음〉을 보게 됐는데, 바로 이 영화 때문에 나는 파졸리니의 세상에 압도돼갔다. 무엇보다도 나의 가슴을 뛰게 했던 것은 빛나는 화면들이었다. 내용은 그 뒷전이었다. '시적'이라는 말 말고는 다른 말을 찾기가 어려울 정도로 그의 화면은 그림처럼 아름다운 장면들로 넘쳐났다.

정치적 입장이 단호하면 대개 영화적 형식미는 떨어지는 게 일반적인 속성인데, 파졸리니의 영화는 그런 선입견을 뒤집기에 충분했다. 그는 단호한 지식인이기도 하지만, 아름다움 앞에 탄복할 줄 아는 천생 예술가이기도 한 것이다. 파졸리니가 사실은 미술 전공자 못지않은 미술적 교양의 소유자라는 사실은 나중에 알았다. 특히 르네상스 미술과 매너리즘 미술에 대한 그의 사랑은 자신의 거의 모든 작품 속에 녹아 있다. 〈캔터베리 이야기〉는 그중 압권이다. 르네상스 미술에 대한 인용으로 화면은 넘쳐나는데, 그렇다고 천박하지도 않다. 영화가 겉치장하기에만 바쁘면 오히려 싸구려처럼 보이기 쉬운데, 그런 결점을 훌륭하게 극복하고 있는 것이다.

『영화, 미술의 언어를 꿈꾸다』는 먼저 파졸리니에 대한 감독론, 작품론이라고 불러도 좋을 정도로 그의 영화가 많다. 정치적 입장만 지나치게 강조돼 있는 그의 영화가, 이 책을 계기로 아름다움의 전령으로 새롭게 소개되기를 희망해본다.

2

내가 이탈리아행을 결정하는 데 큰 영향을 미친 감독은 미켈란젤로 안토니오니이다. 10대 시절 그의 영화를 보며, 영화의 매력에 빠져들었다. 흑백 TV를 통해 안토니오니의 〈외침 〉Il grido, 〈밤〉 등을 볼 때, TV가 있던 그 방의 분위기가 어땠는지까지 지금도 생생하게 기억난다. 그의 영화를 보고나면 참 외롭고 쓸쓸했다. 갑자기 그 좋아하던 축구도 하기 싫었고, 혼자 학교의 뒷 정원을 걷곤 했다. 좋은 영화를 보고나면 다른 사람과

그 기쁨을 공유하고픈 게 보편적인 정서인데, 이상하게도 안토니오니의 영화는 다른 사람과 그 감정을 나누기가 싫었다. 어른이 된 지금도 그런 유치함이 좀 남아 있는 것 같다.

그래서 그런지 안토니오니 영화 관련 글을 쓸 때면 매번 나는 현기증을 느낀다. 글이 잘 나가지도 않고, 처음에 작정했던 내용은 거의 쓰지 못한 채 약간 횡설수설한다. 마음에 있던 내용을 모두 밝히면 뭔가 뺏기는 듯한 기분이 드는 까닭이다. 이 책에는 안토니오니의 작품 4편이 소개돼 있다. 참 힘들게 쓴 글들이다. 부족하지만, 이 글들도 낯설게만 느껴지는 안토니오니의 작품 세계를 향유하는 데 좋은 바탕이 되기를 희망한다.

이전에 나왔던 『영화, 그림 속을 걷고 싶다』를 읽은 독자들은 짐작할 것인데, 내가 다루고 있는 감독들은 대부분 유럽 감독들이다. 내가 좋아하는 사람들이고, 또 내가 비교적 잘 설명할 수 있는 사람들이다. 이번의 『영화, 미술의 언어를 꿈꾸다』에서는 파졸리니, 안토니오니 이외에 펠리니, 고다르, 그리고 브뉘엘의 작품들이 많이 설명됐다. 이들 감독들은 모두 '심미주의자'라는 공통점을 갖고 있다. 화가가 그림을 그리듯, 스크린 위에 아름다움의 절정을 뿜어내고 있다. 아름다움에 혼 들린 사람들인 것이다.

아름다움을 보는 데도 약간의 훈련이 필요하다. 아름다움을 봤던 사람만이, 아름다움을 알아볼 수 있기 때문이다. 건축의 아름다움을 모르는 사람을 베니스로 데려가 본들 무슨 소용이 있겠는가? 그래서 나는 이 글들이 영화의 아름다움을, 나아가서는 예술의 아름다움을 향유할 수 있는 출발점이 되기를 기대한다.

3

　　『영화, 미술의 언어를 꿈꾸다』는 서양미술사의 연대기를 따라 편집했다. 르네상스 미술부터 팝아트까지 주요한 미술사조를 7개의 카테고리로 묶은 뒤, 그 카테고리에 해당하는 영화들을 소개했다. 그래서 영화 관련 글을 읽으며 자연스럽게 미술사조의 특징도 이해할 수 있도록 꾸몄다.

　　미술사조의 특징을 압축적으로 설명하기 위해 작은 제목을 각 장마다 하나씩 붙였다. 그런데 그 제목을 모두 문학작품에서 따왔다. 딱딱한 언어로 설명하면 그 뜻이 한정될 것 같은 염려 때문이다. 이를테면 르네상스 미술은 톨스토이의 『부활』로 정했는데, 그리스가 부활되는 르네상스의 특징을 설명코자 한 것이다. 팝아트는 '고도'가 없듯, 메시지도 없다는 워홀의 입장을 설명코자 『고도를 기다리며』에서 따왔다. 나머지 제목도 이런 식으로 정했는데, 괜히 번거롭게 하지나 않았는지 약간 걱정이다. 그래도 나머지 장의 제목을 보며 독자들이 상상력을 발휘하기를 기대해본다.

4

　　여기 실린 글들은 『씨네 21』에 '영화와 미술'이라는 제목으로 연재됐던 것들로, 이전의 책이 출간되고 난 뒤에 발표된 글들을 다시 묶은 것이다.

　　'영화와 미술'을 쓰는 재밌는 시간을 허락했던 『씨네 21』 측에 다시 감사한다. 약 1년 반 동안 그 연재물을 쓰며, 힘들었다기보다는 매주 약간의 스릴을 맛보는 즐거운 시간들이 더욱 소중했다. 특히 지금은 『씨네

21』을 떠난 박초로미 기자의 사려 깊은 지면 구성에 감사한다. 그의 노력 덕분에 나의 졸고는 아름다운 지면으로 변신할 수 있었다.

　　돌베개에서 첫번째 책이 출간됐을 때도, 책의 아름다운 편집을 칭찬하는 독자들이 정말 많았다. 나도 기분이 참 좋았다. 편집자가 글의 내용을 꿰뚫지 않고는 그런 편집이 나오기 어려운 법인데, 서민경과 이은정 두 편집자의 노력에 다시 감사한다. 이번의 『영화, 미술의 언어를 꿈꾸다』 도 더 이상 바랄 게 없는 편집 실력을 보여주고 있어, 또다시 깊은 감사의 마음을 전하고 싶다.

2006년 5월 23일
한 창 호

01 르네상스 미술, 부활

02 플랑드르 미술, 생의 한가운데

바로크 미술, 밤으로의 긴 여로

신고전주의와 낭만주의 미술, 젊은 베르테르의 슬픔

05 야수파 · 입체파, 변신

06 아방가르드, 이방인

팝아트, 고도를 기다리며

13

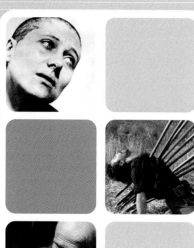

01

르네상스 미술,

부활

그림자의 미학

파 졸 리 니 의 〈 아 카 토 네 〉와 마 사 치 오 의 사 실 주 의

사람에겐 누구에게나 고정관념이라는 게 있다. 이 단어가 갖고 있는 부정
적인 의미 때문에 우리는 그 말 자체에 대해 '고정관념'을 갖고 있는데, 대
개의 경우 고정관념은 부정적인 뜻과는 달리 진실에 가깝다. 그래서 고정
관념을 깨기가 그렇게 어려운 것이다.

〈아카토네〉와 르네상스 회화

피에르 파올로 파졸리니 Pier Paolo Pasolini 는 사실주의자다. 그의 데뷔작 〈아카토
네〉Accattone 1961 는 선배들의 네오리얼리즘 Neorealism 을 한 단계 더 뛰어넘는 '극
단적인' 작품이다. 네오리얼리즘이 노동자들의 세계를 본격적으로 영화 속
에 도입했다면, 파졸리니는 노동자도 되지 못한, 더욱 외진 곳으로 밀려난
사람들(그의 표현을 빌리자면 '프롤레타리아 그 이하')의 세계를 주목했다.

'코뮤니스트, 동성애자, 반기독교주의자' 파졸리니는 '전투적인'

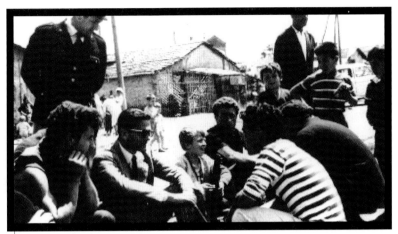

영화 〈아카토네〉에서 빈민촌의 남자들로 나오는 배우들과 토론 중인 파졸리니 감독(가운데 선글라스 긴 남자). 파졸리니는 노동자도 되지 못한, 더욱 외진 곳으로 밀려난 사람들의 세계를 주목하여 〈아카토네〉를 완성했다.

사실주의자가 맞다. 그동안 영화계는 파졸리니의 그런 이미지만을 지나치게 강조했다. 그러나 이는 파졸리니의 반쪽밖에 설명하지 못한다. 사실주의로 분류되는 그의 영화들은 그 어떤 시적인 영화들 못지않게 풍부한 상징들로 넘쳐흐른다. 대개 사실주의자들의 영화는 그림이 단조로운 경우가 많다. 그가 만약 '뛰어난' 사실주의자라면, 바로 그런 고정관념을 깼기 때문일 것이다. 〈아카토네〉는 15세기 르네상스의 그림들을 연상시키는 장면들이 주마등처럼 눈앞에 재현되는 독특한 사실주의 작품이다.

로마 근교의 빈민촌에 사는 아카토네(속어로 '걸인'이란 뜻)는 포주다. 그의 친구들도 모두 포주이거나 도둑이다. 그들에게 '노동'은 '신성모독'을 뜻한다. 길거리의 선술집에 앉아 하루 종일 입씨름이나 하고, 여자들이 벌어온 돈으로 연명하는 게 그들의 삶이다. 아카토네의 여자 마달레나가 경찰에 잡혀가 '밥벌이'가 끊어지자, 평범한 일상에 큰 변화가 생긴다. 옛

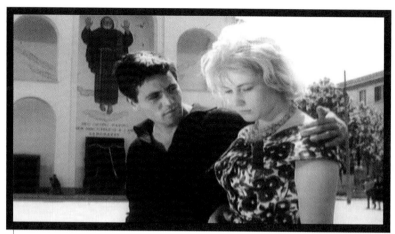

아카토네는 스텔라라는 청순한 처녀를 알게 된다. 스텔라의 순결한 마음에 영향을 받은 천하의 불한당 아카토네는
'사랑' 이라는 평범한 가치에 처음으로 눈을 뜨, 그녀를 위해 본인이 직접 '노동' 을 하기로 결심한다.

아내를 만나러 갔다가, 아카토네는 스텔라라는 청순한 처녀를 알게 된다. 아카토네는 그녀의 마음을 훔치는 데 성공한 뒤 길거리로 내보낸다. 아카토네를 진정으로 사랑하는 스텔라는 첫 손님을 만나 데이트를 시도했지만 도저히 관계를 가질 수 없었다 .

스텔라의 순결한 마음에 영향을 받아, 천하의 불한당 아카토네는 '사랑' 이라는 평범한 가치에 처음으로 눈뜬다. 그녀를 위해 본인이 직접 '노동' 을 하기로 결심한다. 그러나 딱 하루 일한 뒤 파김치가 된 아카토네는 친구들과 다시 도둑질을 시도하고, 바로 그날 교통사고로 죽는다.

마사치오의 사실주의

파졸리니는 데뷔작을 발표할 때 자신과 미술과의 관계를 이런 식으로 말했

다. "나의 취향은 영화적이라기보다는 오히려 회화적이다. 나는 조토Giotto, 마사치오Masaccio, 그리고 매너리즘mannerism화가들이 세상을 보듯이 사물을 쳐 다본다. 나에게 어떤 이미지가 필요할 때 나는 그들의 프레스코화를 떠올 린다."

파졸리니의 미술 사랑은 대학 시절로 거슬러 올라간다. 볼로냐대학 문학철학부 시절, 그는 당시(그리고 아마 지금도) 이탈리아 최고의 르네상스 미술 비평가였던 로베르토 롱기Roberto Longhi의 제자였다. 특히 1941년에서 1942년 사이에 수강했던 롱기 교수의 '마졸리노와 마사치오의 사실들'이 라는 강의는 파졸리니에게 강한 인상을 남겼다.

27살에 요절한 천재화가 마사치오의 그림이 평가받는 가장 큰 이유 는 아마 그의 사실주의 때문일 것이다. 피렌체의 산타마리아 델 카르미네 교회 안의 브란카치 예배당에 그려져 있는 마사치오의 일련의 프레스코화 는, 그의 작업이 과거 작가들과 또 동시대 작가들과도 얼마나 다른지를 한 눈에 보여준다. 인물들은 마치 피렌체 시내에서 직접 본 사람처럼 생생하 게 살아 있다. 성화를 그릴 때 흔히 동원되는 과장되고 비현실적인 분위기 는 좀체 없다. 하나의 조명에 의한 '그림자의 묘사'로 마사치오의 세상은 강렬한 현실성을 갖는다. 마사치오 이전과 이후는 바로 '키아로스쿠로' chiaroscuro (극적인 명암 대비)라고 불리는 음영법으로 확보된 사실주의에 의해 구분된다고 봐도 크게 틀리지 않는다.

성인들의 동작도 고정관념을 깬다. 우리처럼 세속적인 동작을 서슴 지 않는다. 〈쫓겨난 아담과 이브〉 속의 인물들은 고통에 울고(이브), 부끄러 움에 손으로 얼굴을 가리고 있다(아담). 마사치오의 벽화 옆에 함께 그려져 있는 마졸리노의 〈원죄〉 속 인물들의 경건하고 점잖은 제스처와 비교하면,

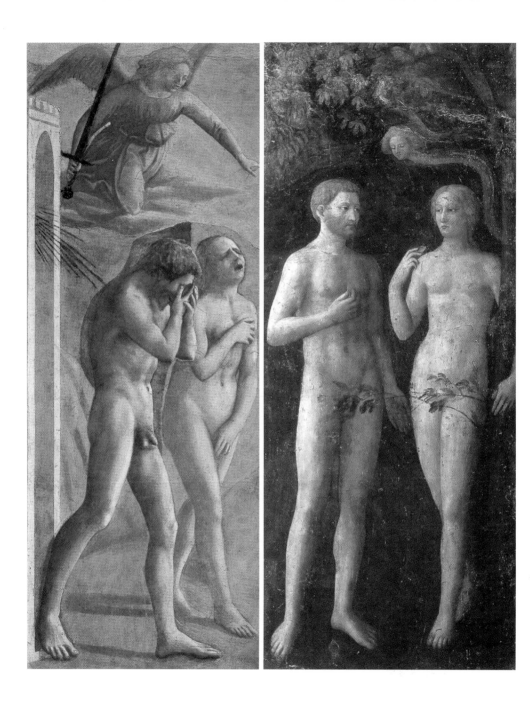

● 마사치오, 〈쫓겨난 아담과 이브〉, 1424~1425. ●● 마졸리노, 〈원죄〉, 1427~1428.
마사치오가 묘사한 아담과 이브는 고통에 울고, 부끄러움에 손을 가린다. 마졸리노의 〈원죄〉 속 인물들의 경건하고 점잖은 제스처와 비교하면, 마사치오
가 현실성을 확보하는 데 얼마나 노력했는지 쉽게 짐작할 수 있다.

마사치오가 현실성을 확보하는 데 얼마나 노력했는지 쉽게 짐작할 수 있다.

〈아카토네〉 최고의 장면, '악몽' 시퀀스

〈아카토네〉는 키아로스쿠로를 응용한 클로즈업의 영화라고 명명해도 전혀 과장이 아니다. 강렬한 흑백 대조의 조명법에 의해 그의 영화는 마사치오의 그림 속 얼굴들처럼 코 밑, 턱 아래의 그림자까지 잡은 수많은 '얼굴' 클로즈업으로 진행된다. 그래서 〈아카토네〉는 발표되자마자 칼 드라이어Carl Dreyer의 〈잔 다르크의 수난〉La passion de Jeanne d'Arc 1928과도 곧잘 비교됐다. 드라이어가 파졸리니의 영화적 모범이었다는 사실은 잘 알려져 있다.

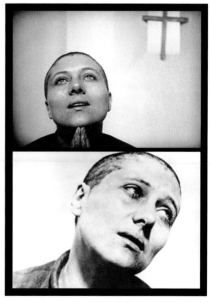

• 칼 드라이어의 〈잔 다르크의 수난〉의 유명한 클로즈업 장면. 드라이어 감독은 파졸리니의 영화적 모범이었다. •• '영혼의 구원'이라는 종교적 주제를 다룬 가장 성공적인 영화로 꼽히는 〈잔 다르크의 수난〉에서 감독은 끊임없이 이어지는 클로즈업을 가지고 영혼을 이미지화하는 데 성공했다.

영화의 세상은 성화를 그리듯 모호한 아름다움으로 채우는 게 아니라, 우리 '눈' 앞에 전개되는 대상을 사실 그대로 묘사하는 것이라고 파졸리니는 생각하는 듯하다. 이것은 바로 마사치오가 새로 열어젖힌 르네상스의 사실주의이기도 하다.

그런데도 그의 영화는 시적인 화면으로 넘쳐흐른다. 〈아카토네〉 최고의 장면으로 소개되는 '악몽' 시퀀스에는, 그의 상상력이 얼마나 풍부한지 잘 드러

나 있다. 딱 하루 노동한 그날 밤 아카토네는 꿈속에서 자신의 장례식을
본다.

　　태양이 작열하는 한낮에 모든 친구들이 검정색 정장을 입고, 손에는
꽃을 든 채 영구차 뒤를 따른다. 아카토네만 장례 행렬의 뜻을 모른다. 모두
공동묘지로 들어가는 순간, 입구에는 살이 통통한 나체의 금발 아기 두 명
이 놀고 있다. 이는 서양 미술사에 면면히 흐르는 에로스와 타나토스의 영
화적 재현이다. 삶과 죽음은 이런 식으로 항상 바로 옆에 공존한다.

　　정문으로의 출입을 금지당한 아카토네는 담을 넘어 묘지로 들어간
다. 친구들은 아무도 없고 한 인부가 나무 아래 그림자에서 묘를 파고 있다.
"왜 하필이면 그림자 아래에 묘를 팝니까. 약간 옆으로 가서 빛이 들어오는
쪽에 묘를 만들지요." 아카토네의 이런 요구를 인부는 한마디로 거절한다.
"부탁이오". 아카토네의 두번째 요구에 그 인부는 결국 "좋소" 하며 빛이
들어오는 쪽에 다시 묘를 판다.

　　악몽 시퀀스는 바로 아카토네의 죽음을 상징하는 동시에 구원의 가

● 아카토네는 친구들과 함께 자신의 장례 행렬을 따라가고 있다. 이 악몽 시퀀스는 영화 〈아카토네〉의 최고의 장면
으로 소개된다. ●● 친구들이 공동묘지로 들어가는 순간, 입구에는 살이 통통한 나체의 금발 아기 두 명이 놀고 있
다. 이는 서양 미술사에 면면히 흐르는 에로스와 타나토스의 영화적 재현이다.

악몽에서 깨어난 그날 아카토네는 도둑질을 하다가 교통사고를 당한다. 길 위에서 죽음을 앞두고 누워 있는 그의
얼굴 위에 한줄기 빛이 들어오는 것으로 영화는 끝난다.

능성까지 제시한 의미 깊은 장면이다. 악몽에서 깨어난 그날 아카토네는
도둑질을 하다가 교통사고를 당한다. 길 위에서 죽음을 앞두고 누워 있는
그의 얼굴 위에 한줄기 빛이 들어오는 것으로 영화는 끝난다.

　　프롤레타리아도 되지 못한 빈민들의 속어까지 자유자재로 구사할
만큼 파졸리니의 사실주의 정신은 철저하다. 그러나 그의 사실주의는 상징
이 풍부한 영상으로 표현돼 있는 데서 더욱 돋보인다. 사실주의자에 대한
고정관념을 깬 대표적인 감독으로 파졸리니는 기록된다.

'탈중심'의 미학

타비아니 형제의 〈로렌초의 밤〉과 파올로 우첼로의 전투화

타비아니Taviani 형제는 피사 출신이다. 우리에겐 사탑으로 유명한 도시인데, 역사가 깊은 곳이라서 그런지, 유난히 지역성이 강하다. 피사 사람들의 고향에 대한 자부심은 말할 것도 없고, 고장의 향토성을 지키기 위한 노력도 대단하다. 타비아니 형제는 피사를 대표하는 영화인으로, 1960년대의 소위 '시네필' 문화 속에서 데뷔했다. 두 형제는 피사에서 시네클럽을 조직, 고전영화 보기는 물론, 단편 다큐멘터리를 찍으며 영화계에 발을 디딘다.

　　토스카나, 피사가 있는 이 주州의 풍경은 타비아니 영화의 배경으로 종종 등장하며, 〈로렌초의 밤〉La notte di San Lorenzo 1982은 '토스카나의 풍경화'라고 이름 붙여도 좋을 정도로 자연의 아름다움이 생생하게 묘사돼 있다.

'시네필' 출신의 타비아니 형제

영화는 밤 풍경이 보이는 창문을 잡은 장면으로 시작한다. '산 로렌초의

밤'이다. 이탈리아인들의 전설에 따르면, 성인 로렌초(영어 이름은 로렌스)를 기리는 8월 10일 밤에, 하늘에서 떨어지는 별똥별을 바라보며 소원을 빌면 그 소원이 이루어진다고 한다. 물론 지금도 그 전설은 이탈리아인들에게 인기가 여전히 높다. 성인은 3세기경 순교했는데, 8월 10일 죽는 순간 그는 기독교가 종교로서 인정되기를 소원하며 눈물을 흘렸고, 그날 흘린 눈물이 하늘의 별이 되어 떨어진다는 낭만적인 이야기가 대를 이어 전해지고 있다. 따라서 성인의 눈물인 별똥별을 바라보며, 성인처럼 소원을 빌면, 그 소원이 이루어진다는 소박한 꿈이 담겨 있는 것이다.

첫 장면 창문의 가운데로 저 멀리 피렌체의 유명한 두오모(교회)가 보인다. 지금부터 우리가 볼 이야기는 피렌체에서 그리 멀지 않은 곳에서 벌어지는 것이다. 제2차세계대전이 막바지로 치닫는 토스카나의 어느 조그만 마을에서 전해지는 실화를 배경으로 했다. 타비아니 형제는 데뷔작 〈죽

영화는 밤 풍경이 보이는 창문을 잡은 장면으로 시작한다. '산 로렌초의 밤'이다. 성인 로렌초를 기리는 8월 10일 밤에, 하늘에서 떨어지는 별똥별을 바라보며 소원을 빌면 그 소원이 이루어진다고 한다.

여야 할 남자〉Un uomo da bruciare 1962 때부터 실화와 허구를 섞는 독특한 이야기로 자신들의 명성을 쌓았는데, 〈로렌초의 밤〉은 〈파드레 파드로네〉Padre padrone 1977(칸영화제 황금종려상)와 더불어 그 절정기에 나온 작품이다(칸영화제 심사위원 특별상).

토스카나의 한 마을이 사라질 위기에 놓였다. 나치군들이 퇴각하며 전 마을을 폭파한다는 것이다. 단 교회만 남겨두니, 살고 싶은 사람들은 모두 교회 속으로 들어가라는 명령이 마을의 성직자를 통해 전해진다. 폭파는 새벽 3시에 시작된다. 이 마을의 농부이자 경험이 많은 노인인 갈바노(오메로 안토누티, 〈파드레 파드로네〉의 악명 높은 아버지 역의 그 배우)는 명령을 듣지 않는다. 퇴각하는 독일군들은 이탈리아 빨치산에게 당한 피해를 마을 사람들에게 반드시 보복한다는, 경험에서 나온 판단에서다. 마을 사람들은 둘로 나뉜다. 한편은 성직자 등 마을의 지도층 인사들과 함께 교회의 지하에 숨고, 다른 한편은 농부 갈바노와 더불어 밤을 이용해 마을을 탈출한다.

타비아니 형제는 좌파다. 이들의 거의 모든 영화에는 정치적 알레고리가 숨어 있다고 봐도 틀리지 않는다. 영화 속의 이야기가 과거의 실화이

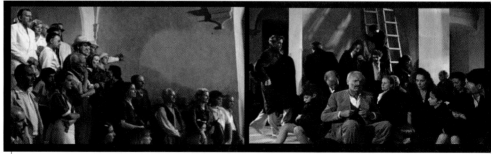

● 성직자와 변호사 등 마을의 지도층 인사들은 독일군들의 약속을 믿고 교회 지하에 숨기로 한다. ●● 경험 많은 노인인 갈바노는 이탈리아 빨치산에게 당한 독일군들이 마을 사람들에게 반드시 보복할 것이라고 판단한다.

독일군의 말을 믿지 않는 사람들은 농부 갈바노와 더불어 밤을 이용해 마을을 탈출한다.

기도 하지만, 바로 지금의 상황이기도 한 것이다. 성직자, 변호사, 그리고
그들의 시종 같은 사람들은 독일군들의 약속을 믿고 교회 안에 남는다. 반
면, 갈바노처럼 농부들이 주축인 떠나는 사람들은 적들의 말을 믿을 수 없
다며, 토스카나까지 거의 육상한 미국 군인들을 직접 찾아간다. 앉아서 그
냥 죽을 수 없다는 것이다.

르네상스 화가 우첼로의 전투화

감독이 어느 쪽에 비중을 두어 이야기를 끌고 갈지는 쉽게 짐작할 수 있을
것이고, 이런 식으로 영화는 항상 두 진영의 대립으로 진행된다. 곧 상류층
과 하류층, 귀족과 농민, 파시스트와 빨치산, 순응주의자들과 저항하는 사
람들 식이다. 교회로 폭격을 피해 숨은 사람들의 운명이 어떻게 되었으리

이 영화에서 가장 돋보이는 부분이 바로 '밀밭의 전투' 장면이다. 파시스트들은 검은 옷을, 빨치산은 자연스런 색이나 흰색을 입고 있어, 누가 선이고 누가 악인지는 이들이 입고 있는 옷의 색깔로도 잘 드러나 있다.

라는 것은 어렵지 않게 짐작할 것이다.

　　타비아니 형제 감독은 지금도 공동연출을 하고 있는데, 이들은 '탈중심'의 좌파적 미학에 동의하는 청년들이었다. 1960년대의 시네필 출신이지만 타비아니 형제는 '영화는 감독의 예술'이니 하는 당시의 주장들을 부르주아적인 발상이라고 폄하했다. 영화제작도 조합처럼 공동제작이 돼야 한다고 믿었다. 공동연출은 공동제작의 한 형식으로 수용한 것이고, 지금도 그 미학은 이들에 의해 옹호되고 있다. 그래서, 내러티브에도 전통적인 중심부가 약화돼 있다. 여러 이야기들이 경중의 차이를 두며 한데 뭉쳐 흘러간다. 따라서 전통적인 주인공도 이들의 영화에선 찾을 수 없다. 여러 명의 주요 인물들이 모두 주인공처럼 연기한다. 전통적인 내러티브의 '중심'이 이들의 영화에선 없거나 약화돼 있는 것이다.

　　마치 수많은 에피소드가 함께 굴러가는 듯한 이 영화에서 가장 돋보이고, 또 자주 평가받았던 부분이 바로 '밀밭의 전투' 장면이다. 갈바노가

총을 거머쥔 파시스트 앞에서 죽음의 위기에 놓인 어느 빨치산을 보고 있던 소녀의 환상 장면. 소녀는 그 빨치산이
그리스의 용사로 변한 뒤, 긴 창을 이용해 단번에 파시스트를 죽이기를 바란다.

이끄는 피난민들이 농부들로 변장하고 있는 빨치산을 도와, 파시스트들과
한판 전투를 벌이는 시퀀스다. 토스카나의 풍경을 상징하는 금빛의 밀밭이
끝없이 펼쳐져 있고, 여기서 두 진영은 피의 보복을 벌인다. 파시스트들은
검은 옷을, 빨치산은 자연스런 색이나 흰색을 입고 있어, 누가 선이고 누가
악인지는 이들이 입고 있는 옷의 색깔로도 잘 드러나 있다.

　　회화적 인용이 분명한 부분은 어느 파시스트의 죽음을 다룰 때다.
총을 거머쥔 파시스트 앞에서 죽음의 위기에 놓인 어느 빨치산을 보고 있던
소녀가 환상을 펼치는 장면에서다. 소녀는 그 빨치산이 그리스의 용사로
변한 뒤, 긴 창을 이용해 단번에 파시스트를 죽이기를 바라는데, 소녀의 꿈
대로 길고 긴 창 들이 무수히 날아가 파시스트는 그 자리에서 죽고 만다. 르
네상스 시절, '전투화' 장르로 독특한 입지를 구축했던 파올로 우첼로Paolo
Uccello의 그림을 인용한 부분인데, 긴 창들이 전장을 뒤덮은 〈산 로마노의 전
투〉에서 그 이미지를 빌렸다.

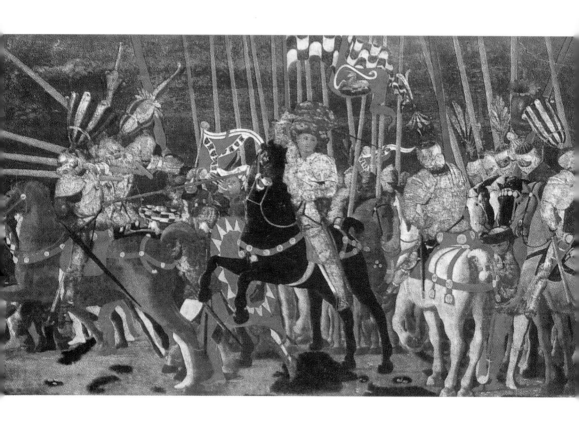

파올로 우첼로, 〈산 로마노의 전투〉, 1454~1457. 타비아니 형제는 파시스트들과의 전투 장면에서, 르네상스 시절 전투화 장르로 독특한 입지를 구축했던 우첼로의 그림을 인용하였다.

회화적 인용이 분명한 부분은 어느 파시스트의 죽음을 다룰 때다. 소녀의 꿈대로 길고 긴 창들이 무수히 날아가 파시스트는 그 자리에서 죽고 만다.

르네상스적 교양주의자, 타비아니 형제

타비아니 형제는 자기 고향의 전통처럼 여전히 르네상스적 교양주의자다. 문학, 음악, 미술 등 관련 예술에도 깊은 관심을 갖고 있다. 이들이 네오리얼리즘의 전통을 이어받아 사실과 허구를 섞는 이야기들faction로 명성을 쌓아왔는데, 〈로렌초의 밤〉 이후로는 전형적인 인문교양주의 작품들을 내놓고 있다. 괴테〈친화력〉, 톨스토이〈산 미켈레는 닭을 한 마리 갖고 있었다〉, 피란델로〈카오스〉 등 문학의 거장들이 형제 감독의 손에 의해 재조명되었다. 대중 관객을 확보하는 데는 성공한 것 같지 않으나, 소수의 열혈 팬을 확보한 데는 성공한 작품들을 계속 내놓고 있는데, "품격이 있다"는 것이다.

네오리얼리즘으로
그린 예수의 삶

파졸리니의 〈마태복음〉과 피에로 델라 프란체스카

2004년 멜 깁슨의 논쟁적인 영화 〈패션 오브 크라이스트〉The passion of the christ가 발표됐을 때다. 거의 매년 예수 관련 TV 드라마가 방영되는 가톨릭의 본산 이탈리아에서도 이 영화를 두고 말이 많았다. 많은 관객이 영화관을 찾는 현상을 아주 못마땅한 눈길로 바라보던 언론계는 이 시대의 예술비평가인 움베르토 에코Umberto Eco에게 물었다. "선생님 생각에 이 영화는 어떤 겁니까?" 에코 선생 왈, "장르영화 스플래터 아니오?"

「마태복음」은 가장 민중적인 복음서

다시 말해 〈패션 오브 크라이스트〉는 관객에게 피와 폭력을 '풍성하게' 제공하며 돈을 버는 하급 호러물인 '스플래터'이지 종교영화가 아니라는 것이다. 복음서에 따르면 "예수는 맞았다"(마태, 마가 그리고 요한은 그랬고 누가는 쓰지도 않았다)는 한 문장만 나오는데, 영화는 그 단순한 문장에 근거해 대

파졸리니는 네오리얼리즘 미학으로 예수의 삶을 성인 마태가 쓴 복음서에 따라 연대기순으로 그려나간다. 감독은 예수를 마치 선동가나 논쟁가처럼 해석했는데, 말 그대로 예수는 광야에서 포효하는 혁명아처럼 나온다.

중이 감히 때릴 수 없다고 여기는 인물인 예수를 피가 튀도록 무자비하게 두들겨 팸으로써 관객을 '고통받게' (혹은 즐기게) 했다는 것이다.

1964년 파졸리니가 〈마태복음〉Il vangelo secondo Matteo을 발표했을 때도 말이 많았다. 고귀한 인물로 여겨지던 예수가 '지나치게' 보통 사람처럼 그려졌기 때문이다. 파졸리니는 네오리얼리즘 미학으로 예수의 삶을 성인 마태가 쓴 복음서에 따라 연대기순으로 그려나갔는데, 예수가 마치 싸구려 선동가들처럼 소리를 고래고래 지른다든가 또는 12사도가 사실적이다 못해 불쌍할 정도로 빈한하게 그려져 관객을 아연실색하게 만들었다.

파졸리니가 4종류의 복음서 중 「마태복음」을 선택한 이유는 성인 마태가 가장 민중적인 인물에 가까웠기 때문이다. 통설에 따르면, 마태는 사실 글을 잘 쓰지 못하는 사람이었고, 지금은 분실된 마태의 첫 복음서는

당시 팔레스타인의 구어aramaic로 쓴 것이지 교육받은 사람들이 쓰는 히브리어로 쓴 게 아니었다. 지금 전해지는 「마태복음」은 본래의 것을 고대 그리스어로 번역한 것이다. 파졸리니는 다른 복음서 저자에 비해 '덜 영리하고 덜 교육받은' 마태의 증언이 예수의 실제 모습과 가장 비슷할 것으로 생각했다.

마태의 복음서에 따른다고는 하나, 성인이 예수의 모습까지 세세하게 표현하지는 않았고, 파졸리니는 예수를 마치 선동가나 논쟁가처럼 해석한다. 말 그대로 예수는 광야에서 포효하는 혁명아처럼 나온다. 그리고 보통의 예수 관련 영화들에서 많이 들어온, 설득력 있는 낮고 깊은 목소리가 아니라 하도 소리를 많이 질러 째지고 갈라진 목소리로 예수는 피를 토하듯 웅변을 하며 돌아다닌다. 정말로 예수가 어떻게나 소리를 질러대는지 영화가 끝나고 나면 귀가 약간 멍멍할 정도다.

르네상스 미술의 애호가 파졸리니

예수의 삶은 수많은 화가들이 그림으로 남겨 영화적으로 참고하기가 쉬울 듯한데, 사실은 그렇지 않은 게, 리얼리스트 파졸리니의 눈에는 그림들도 대부분 미화되거나 왜곡돼 있었기 때문이다. 목수의 아들이자, 집도 없이 떠도는 청년 예수가 너무나 정갈하고 얼굴에 윤기까지 흐르는 것은 좀 억지가 아닌가?

사실주의자 파졸리니는 예수가 활동하던 당시의 팔레스타인의 모습을 재현하기 위해 팔레스타인 지방을 수차례 여행하며 이른바 '장소 헌팅'을 했다. 장소도 사실적으로 재현하기 위함이다. 그러나 팔레스타인에서 촬영하는 것도 불가능한 게, 옛 모습은 거의 찾아볼 수 없을 정도로 도시들

토굴 속에 사는 팔레스타인의 가난한 유대인들이 등장하는 동굴 시퀀스는 장소가 증언하는 사실성 때문에라도 영화사에 길이 남는 명장면이 되었다. 빈민들이 우글거리는 이곳에 예수의 부모, 요셉과 마리아도 산다.

이 변해 있었기 때문이다. 감독은 이탈리아 남단에 있는 고대의 유적지 사시 디 마테라 Sassi di Matera에서 대신 촬영했다. 토굴 속에 사는 팔레스타인의 가난한 유대인들이 등장하는 동굴 시퀀스는 장소가 증언하는 사실성 때문에라도 영화사에 길이 남는 명장면이 되었다. 산 전체에 수많은 구멍들이 숭숭 뚫려 있고, 그 속에는 남루한 옷을 입은 빈민들이 우글거리며 산다. 이곳에 예수의 부모, 요셉과 마리아도 산다.

　영화의 첫 장면은 요셉과 마리아의 클로즈업으로 시작한다. 요셉은 목수답게 투박하게 생겼고, 아직 어린 마리아는 곱게 보인다. 요셉은 넋을 잃은 듯 마리아를 쳐다보고 있다. 결혼도 하지 않았는데 처녀의 배가 불러

델라 프란체스카의 그림 〈수태 중인 마리아〉에서 두 천사가 장막을 걷고 배가 불러온 마리아를 우리에게 보여주듯, 파졸리니 감독은 곧 허물어질 것 같은 가난한 돌집에서 걸어나오는 수태 중인 마리아의 모습을 보여준다.

있기 때문이다. 마리아는 무슨 사연을 갖고 있음이 분명한데, 그런데도 그냥 아무 말도 하지 않고 계속 요셉을 바라보기만 한다.

르네상스 회화와 매너리즘 회화의 애호가인 감독은 이 첫 장면에서 원근법의 권위자 피에로 델라 프란체스카Piero della Francesca의 〈수태 중인 마리아〉를 인용하고 있다. 그림 속에서, 두 천사가 장막을 걷고 배가 불러온 마리아를 우리에게 보여주듯, 감독은 곧 허물어질 것 같은 가난한 돌집에서 걸어나오는 수태 중인 마리아의 모습을 보여준다. 집 입구 위의 반원형 아치는 그림 속의 반원형 지붕과 동일한 구조다. 앞에서 밝혔듯 파졸리니는 대학 시절 르네상스 미술의 권위자인 로베르토 롱기의 애제자였다. 교수의 권유에 따라 르네상스 관련 논문을 준비하던 중 전쟁이 터지는 바람에 학업을 중단했고, 전후에 복학한 감독은 사정이 여의치 않아 시인 파스콜리

피에로 델라 프란체스카, 《수태 중인 마리아》, 1459.

● 델라 프란체스카의 그림 〈십자군의 전설〉 부분. 다른 군인들은 모두 철모를 쓰고 있는데, 진군 나팔을 부는 한 군인만 화려한 의식에 참여한 듯 긴 모자를 뽐내듯 쓰고 있다. ●● 예수가 민중에게 점점 존경받는 인물로 변해가는 것을 두려워하는 유대교 성직자들은 〈십자군의 전설〉에서 군인이 쓴 흰 모자를 쓰고 나타난다. 그림 속의 인물이나 성직자나 모두 실벌한 세상에서 뒷짐 지고 있기는 마찬가지다.

Giovanni Pascoli에 관한 논문으로 박사학위를 취득했다.

피에로 델라 프란체스카의 작품 중 아마 가장 걸작으로 소개되는 것은 이탈리아 아레초의 산 프란체스코 교회에 그려져 있는 벽화 〈십자군의 전설〉일 것이다. 십자군 운동의 기원에 관련된 연작 그림들로, 특히 7세기에 일어난 '헤라클리우스와 코스로스의 전투' 에피소드는 전투의 박진감과 인물 배치의 탁월함 등으로 인해 전쟁 그림의 모범으로 남아 있다. 대학시절 문학철학부 축구클럽 주장이었던 파졸리니는 남성미가 넘치는 이 전투화를 특히 좋아했는데, 그림 속의 한 장면을 슬쩍 영화 속에 이용했다.

복음서대로 찍은 예수의 삶

그림 속에는 모든 군인들이 철모를 쓰고 전투에 열중하고 있는데, 뒤에서 진군 나팔을 부는 한 군인만 무슨 화려한 의식에 참여한 듯 희고 긴 모자를

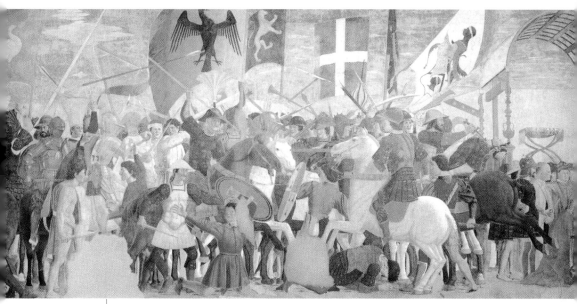

피에로 델라 프란체스카, 〈십자군의 전설: 헤라클리우스와 코스로스의 전투〉, 1455~1460. 프란체스카의 걸작으로 소개되는 이 그림은 전투의 박진감과 인물 배치의 탁월함 등으로 인해 전쟁 그림의 모범으로 남아 있다.

뽐내듯 쓰고 있다. 그런데 영화 속에서, 예수가 민중에게 점점 존경받는 인물로 변해가는 것을 두려워하는 유대교 성직자들도 모두 그 흰 모자를 쓰고 나타난다. 감독은 그냥 '유머'였다고 말했지만, 그림 속의 인물이나 성직자나 모두 살벌한 세상에서 뒷짐 지고 있기는 마찬가지다.

　　복음서에 충실하게 찍은 예수 전기영화인 〈마태복음〉은 발표 당시 우익들로부터 온갖 모욕을 당하기도 했다. 그러나 베니스영화제 쪽은 〈마태복음〉에 심사위원 특별상을 시상해 감독의 사실주의 정신에 경의를 표했고, 지금도 예수 전기영화 중 최고의 작품으로 대접받고 있다.

고립된 세상의 외로움

즈비야진체프의 〈귀향〉과 만테냐, 그리고 호퍼

2003년 베니스영화제가 열렸을 때 나는 아직 이탈리아에 머물고 있었다. 만 6년째였고, 친구이자 옛 직장 동료였던 L이 취재차 베니스에 와서, 우리는 마치 유령처럼 베니스 밤거리를 이리저리 헤매며, 외국에 사는 자의 외로움과 나그네의 여유를 뒤섞고 다녔다.

　　그해 가장 주목받은 영화는 이탈리아의 노장 마르코 벨로키오Marco Bellocchio의 〈안녕, 밤〉Buongiorno, notte과 러시아의 신예 즈비야진체프Andrei Zvyagintsev의 장편 데뷔작 〈귀향〉The return이었다. 우리는 벨로키오의 '붉은 영화'에 표를 던졌다. 좌파 정치 집단인 '붉은 여당'이 전 총리이자 여당 당수였던 알도 모로Aldo Moro를 납치, 결국 죽였던 어두운 현대사를 그린 정치극이다.

　　코뮤니스트라는 전력 때문에 영화적 기량에 비해 항상 낮은 대접을 받던 노감독이 드디어 세계 영화계의 주인공으로 조명을 받으리라 희망했다.

〈귀향〉, 데뷔작으로 황금사자상 수상

결과는 노장이 신예에게 완패하는 것으로 끝났다. 벨로키오는 얼마나 실망했던지 폐회식 날, 로마에서 일반 개봉하는 첫날의 관객을 만나는 게 더 중요하다며 급히 베니스를 떠나고 말았다. 〈귀향〉을 봤을 때, 우리의 의견은 이랬다. "너무 상투적인 이야기 아냐? 또 오이디푸스야. 그런데 그림 잡는 솜씨는 대단했지."

영화제 경쟁이라는 게 무슨 운동 시합도 아닌데, 괜히 좋아하는 영화를 만나게 되면 경쟁 영화를 더 폄하해서 보는 심리가 있는지, 우리는 〈귀향〉의 장점보다는 단점을 씹는 데 더 열중했던 것 같다. 그러나 수작은 시간이 지날수록 더욱 빛나는 법. 두 영화는 지금 다시 봐도 우열을 가리기 어려울 정도로 잘 짜여진 내용과 미학을 보여주고 있다. 그런데 놀라운 점은 〈안녕, 밤〉의 벨로키오는 경력이 풍부한 노장인 데 반해 〈귀향〉의 즈비야진체프는 당시 불과 29살의 청년이었다는 것이다. 청년의 작품이라고는 믿기 어려울 정도로 감독은 세상을 바라보는 깊은 시각을 보여주고 있다.

〈귀향〉은 전형적인 오이디푸스 콤플렉스를 다루는 영화다. 12년 동안 집을 떠나 있던 아버지가 어느 날 갑자기 돌아온다. 왜 왔는지, 어디서 왔는지, 무엇을 하고 살았는지

12년 동안 집을 떠나 있던 아버지가 어느 날 갑자기 돌아온다. 아이들은 방해하지 말라는 어머니의 만류에도 불구하고 살그머니 아버지의 방문을 연다.

• 안드레아 만테냐, 〈죽은 예수〉, 1500. 푸른 회색의 시체가 극단적인 원근법에 의해 재현된 이 그림은 죽음의 고통과 남은 자들의 슬픔을 압축적으로 보여준 걸작이다. •• 12년 만에 집에 돌아와 깊은 잠에 빠진 아버지. 즈비아진체프 감독은 이 장면을 만테냐의 그림 〈죽은 예수〉처럼 잡았다.

아무도 모른다. 이 집엔 아들이 둘 있다. 큰아들 안드레이는 아벨처럼 순종적이고, 작은아들 이반은 카인처럼 반항적이다. 이쯤되면 짐작하겠지만 영화는 아버지와 둘째아들 이반 사이의 충돌을 다룬다.

　　아버지가 돌아온 날, 두 아들은 부친의 귀향을 믿지 못하겠다는 눈치다. 어머니는 지금 그가 잠자고 있으니 방해하지 말라고 주의를 준다. 12년 만에 남편을 만났지만 어머니는 별로 행복해 보이지 않는다. 아이들은 어머니의 만류에도 불구하고 살그머니 아버지의 방문을 연다. 침대 위에서 죽은 듯 깊은 잠에 빠져 있는 아버지, 이 장면을 감독은 르네상스의 화가 안드레아 만테냐Andrea Mantegna의 그 유명한 그림 〈죽은 예수〉처럼 잡았다. 푸른 회색의 시체가 극단적인 원근법에 의해 재현된 이 그림은 죽음의 고통과 남은 자들의 슬픔을 압축적으로 보여준 걸작이다. 푸른 시체로 변해버린 예수와 통곡하고 있는 세 사람들의 모습은 지금 봐도 가슴을 치는 고통을 느끼게 한다.

　　영화 속의 이 장면은 반갑지 않은 사람, 곧 아버지의 귀향이 어떻게 결말이 날지를 잘 암시하고 있다. 그림의 상징대로 해석한다면 결론은 두 가지다. 어떤 형태로든 아버지의 죽음이 있을 것이고, 그 죽음이 예수와 같은 희생의 죽음이 될지 어떨지는 더 두고 봐야 할 것이다.

에드워드 호퍼의 체념한 여자들

돌아온 아버지는 독재자다. 뭐든지 자기 마음대로 결정하고, 여기에 따르지 않는 사람은 응징한다. 억압적이고 일방적인 아버지, 그러나 그는 다른 사람들을 압도하는 큰 몸집을 갖고 있다. 큰아들 안드레이는 아버지의 권력

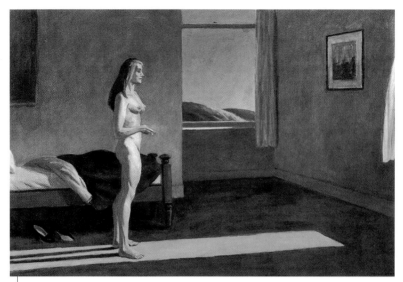

속으로 재빠르게 적응해가는데, 둘째 이반은 부친의 귀향으로 가정의 행복이 깨졌다고 생각한다.

어머니도 둘째처럼 남편의 귀향이 반갑지 않은 모양이다. 영화는 그 이유를 분명하게 설명하지 않는다. 대신 그녀가 느끼는 절망과 부담감 혹은 체념의 감정을 한 컷의 상징적인 화면으로 보여준다. 여기서 감독은 '무드의 화가, 에드워드 호퍼Edward Hopper를 끌어들인다. 아내는 〈햇빛 속의 여인〉처럼 초점 잃은 눈빛으로 창밖을 바라본다. 고립되고, 외롭고, 우울한 여인들의 모습을 주로 그렸던 화가의 고독한 세상이 스크린 속으로 들어온 것이다.

그림 속엔 한 중년 여인이 손에 담배를 든 채 창밖을 멍하니 바라보고 있다. 벗은 몸과 헝클어진 침대를 보면 이제 막 일어난 것 같은데, 그녀의 표정에는 하루를 다시 맞는 열정 따위는 전혀 보이지 않는다. 대신, 체념한 채 그녀는 햇빛 앞에 그냥 노출돼 있는 것이다. 저 여자가 하루를 건강하

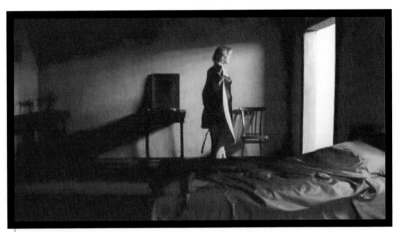

영화는 어머니가 느끼는 절망과 부담감 혹은 체념의 감정을 한 컷의 상징적인 화면으로 보여준다. 여기서 어머니는 에드워드 호퍼의 〈햇빛 속의 여인〉처럼 초점 잃은 눈빛으로 창밖을 바라본다.

게 맞이할 수 있을까? 〈귀향〉의 어머니는 12년 만에 남편과 함께 자게 되는데, 그녀의 표정과 몸짓에는 사랑을 기다리는 흥분 따위는 전혀 없고, 호퍼의 여자처럼 체념만 깃들어 있다. 그녀는 창가에 서서 멍하니 달빛을 바라본 뒤 포기한 듯 침대 속으로 들어간다.

아버지와 두 아들은 낚시 여행을 떠난다. 아버지의 일방주의는 더욱 심해지고, 그럴수록 큰 아들은 '의리없게도' 점점 더 아버지에게 순종적으로 변한다. 대신 이반은 거세공포증까지 느낄 판이다. 숲에서 야영할 때 그는 형에게, "아버지가 잠자는 사이 우리를 죽일지 몰라"라고 고백한다. 더 나아가 추위를 이기기 위함이라며 아버지가 억지로 이반의 입 속에 술을 틀어넣은 밤, 소년은 "한 번만 더 내 몸에 손대면 죽여버리겠다"고 형 앞에서 다짐한다. 만테냐의 〈죽은 예수〉 그리고 죽음에 관련된 이반의 대사를 통해, 우리는 세 사람 사이에 살인의 공포가 끼어들 것이라는 긴장감을 느낀다.

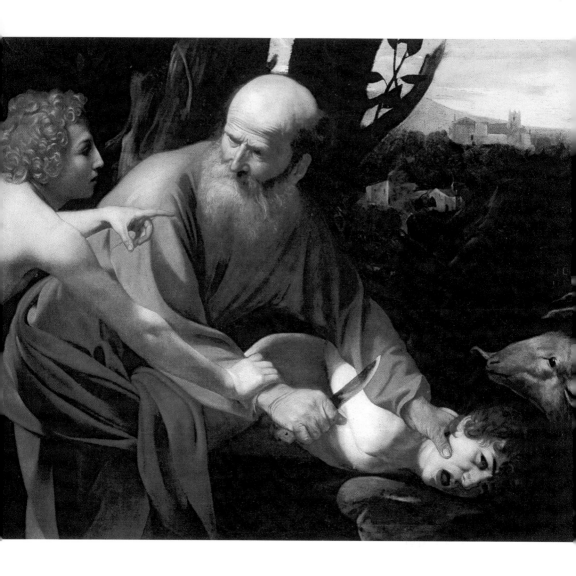

카라바조, 〈이삭의 희생〉, 1603.

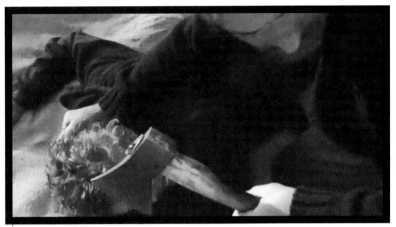

아버지는 말을 잘 듣던 큰아들도 반항하자 정신을 잃은 듯 도끼를 들고 자식의 목을 겨눈다. 영화는 시종일관 아버지와 아들 사이의 원초적인 갈등. 즉 오이디푸스의 갈등을 회화적 상징을 적절히 이용하며 '무섭게' 그려내고 있다.

오이디푸스의 공포

아버지는 말을 잘 듣던 큰아들도 반항하자 정신을 잃은 듯 도끼를 들고 자식의 목을 겨눈다. 카라바조의 〈이삭의 희생〉에서 아브라함이 믿음을 증명하기 위해 아들 이삭의 목에 칼을 들이대듯, 영화에선 아버지가 도끼를 들고 아들의 목을 막 내려치려고 한다. 이렇듯 영화는 시종일관 아버지와 아들 사이의 원초적인 갈등, 즉 프로이트주의자들이 말하는 오이디푸스의 갈등을 회화적 상징을 적절히 이용하며 '무섭게' 그려내고 있다.

자칫 상투적이기 쉬운 오이디푸스의 갈등이 이 영화에선 진실이 갖고 있는 강력한 설득력으로 기능하고 있다. 상투적이란 말은 그만큼 많은 사람들이 행한다는 의미다. 다시 말해 진실에 가깝다는 뜻이다.

르네상스 회화의 만화경

파졸리니의 〈캔터베리 이야기〉와 보스의 상상화

제프리 초서Geoffrey Chaucer의 『캔터베리 이야기』The canterbury tales는 14세기 영국의 풍속소설이다. 남쪽 이탈리아에서 발간된 보카치오의 『데카메론』Decameron과 더불어 르네상스 문학의 새 지평을 연 작품으로 평가받는다. 31명의 인물들이 캔터베리로 순례 도중 피로도 풀고 기분도 전환할 요량으로 여관집 주인의 제안에 따라 자기가 아는 재밌는 이야기를 풀어놓는다. 초서는 그 순례자 중 한 명이다. 다시 말해 초서는 자신의 작품 속에 자기도 직접 등장해, 작가와 화자라는 두 역할을 해내고 있다. 작가 초서가 화자 초서의 이야기를 듣던 중 "재미없다"고 야단치는 등 『캔터베리 이야기』는 요즘 말로 하면 스스로를 패러디하는, 만만치 않은 구조를 갖고 있다.

파졸리니 영화, 세 시기로 구분돼

영화 〈캔터베리 이야기〉는 파졸리니의 이른바 '생명 3부작' 중 두번째 작

품이다. 1972년 발표된 그해, 베를린영화제에서 최고상인 황금곰상을 받았다. 파졸리니의 영화는 크게 세 시기, 세 주제로 나뉜다.

먼저 1960년대 초의 '기독교 4부작'이다. 데뷔작 〈아카토네〉부터 〈맘마 로마〉Mamma Roma 1962, 〈로고팍〉Ro.Go.Pa.G. 1963의 에피소드인 '라 리코타', 그리고 〈마태복음〉까지 네 작품은 모두 기독교적 주제를 다루고 있다. 〈마태복음〉은 예수의 삶이라는 직접적인 기독교 주제의 작품이고, 나머지 세 작품도 회개와 구원〈아카토네〉, 무지와 희생〈맘마 로마〉, 예수의 수난에 대한 풍자극〈라 리코타〉이라는 종교적 주제에 초점을 맞추고 있다.

두번째는 1960년대 말의 '그리스 비극 3부작'이다. 〈오이디푸스 왕〉1967, 〈아프리카의 오레스테이아를 위한 메모〉Appunti per un'Orestiade africana 1969, 그리고 〈메데이아〉Medea 1969 등인데 '죽음'에 집착하는 그리스 비극의 특징들이 잘 드러나 있다. 그리스 비극을 대표하는 3대 극작가, 아이스킬로스Aeschylos(『오레스테이아』), 소포클레스Sophocles(『오이디푸스 왕』), 그리고 에우리피데스Euripides(『메데이아』)의 작품 중에서 하나씩 골랐다. 특히 〈메데이아〉는 감독의 친구이자 한때 최고의 소프라노 가수였던 마리아 칼라스Maria Callas가 주인공으로 출연해 세인의 큰 주목을 받았다. 칼라스의 유일한 영화 출연 작품이기도 하다.

그리스 비극을 연속해서 만들며 감독은 어둡고 무거

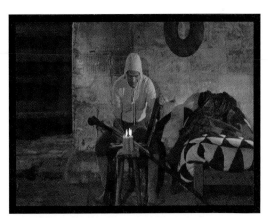

〈캔터베리 이야기〉에서 파졸리니는 초서로 분장해 극중 화자로 나온다. 초서처럼 작가(감독)이자 화자인 것이다. 하나의 에피소드가 끝나고 다음 이야기로 넘어갈 때 초서, 즉 파졸리니가 등장해 이야기가 전환됨을 알린다.

파졸리니가 초서로 분장해, 자신의 서재에서 이야기를 쓰는 장면은 다 메시나의 〈서재의 성인 제롬〉을 인용한 것인데, 당시 작가들의 작업 분위기가 바로 저랬을 것이라는 '확신'이 들 정도다.

운 주제에 좀 지쳤던지 1970년대 들어 밝고 가벼운 작품들인 이른바 '생명 3부작'을 내놓는다. 그 첫 작품이 〈데카메론〉이고, 그리고 〈캔터베리 이야기〉와 〈천일야화〉Il fiore delle mille e una notte 1974가 뒤따른다. 감독은 남부 유럽, 북부 유럽, 그리고 오리엔트 지방의 문학을 대표하는 풍속소설들을 하나씩 골랐다.

초서의 작품 속에 수록된 21개의 이야기 중에 8개를 각색했다. 파졸리니 자신도 초서로 분장해 극중 화자로 나온다. 초서처럼 작가(감독)이자 화자인 것이다. 하나의 에피소드가 끝나고 다음 이야기로 넘어갈 때 초서, 즉 파졸리니가 등장해 이야기가 전환됨을 알린다.

보스의 지옥 같은 상상화들

〈캔터베리 이야기〉는 르네상스 미술을 이용한 영화 중 최고의 작품이라고

안토넬로 다 메시나, 〈서재의 성인 제롬〉, 1474~1475.

불러도 손색없다. 그만큼 당대의 회화가 생생히 살아 있다. 감독 자신이 르네상스 미술에 대한 폭넓은 지식을 갖고 있으며, 미술감독으로 작업한 청년 단테 페레티Dante Ferretti가 과감한 솜씨를 보여주기 시작할 때 나온 작품이기도 하다. 페레티는 약관 26살 때인 1969년 파졸리니를 처음 만나, 〈메데이아〉부터 유작 〈살로, 소돔의 120일〉1975까지 다섯 작품 연속해서 함께 일하며 명성을 쌓았다. 그는 이후 페데리코 펠리니, 마틴 스코시즈 등과 협업했으며, 2004년 〈에비에이터〉The aviator로 오스카 미술상을 수상했다.

영화는 처음부터 끝까지 도저히 눈을 뗄 수 없을 정도로 생생하게, 르네상스 시대 유럽의 풍속들을 회화적 구도 속에 묘사한다. 건물, 복장, 사람들의 태도와 표정까지 서양미술사 책에서 본 그대로 재현된다. 파졸리니가 초서로 분장해, 자신의 서재에서 이야기를 쓰는 장면은 이탈리아 화가 안토넬로 다 메시나Antonello da Messina의 〈서재의

히에로니무스 보스, 〈최후의 심판〉 중 '원죄', 1500.

성인 제롬〉을 인용한 것인데, 당시 작가들의 작업 분위기가 바로 저랬을 것이라는 '확신'이 들 정도다.

전체적으로 이 영화에서 파졸리니가 가장 많이 인용한 화가는 플랑드르의 화가 히에로니무스 보스Hieronymus Bosch이다. 보스가 15세기 플랑드로화가를 대표한다면 16세기의 대표자는 피터 브뤼겔Pieter Bruegel이다. 두 사람은 모두 지옥과 같은 공포의 세상을 창조해내는 데 탁월한 솜씨를 보였다. 영화는 곳곳에 보스의 흔적이 묻어 있다.

첫 에피소드는 나이 든 돈 많은 남자와 어린 신부 사이의 사랑과 부정을 다루고 있다. 욕심 많은 남자가 비밀의 정원에서 자기만의 욕정을 해소하려 드는데, 이 정원은 마치 보스의 〈최후의 심판〉 삼면화에 등장하는 '원죄'의 배경처럼 묘사된다. 푸른 풀밭과 나무 사이를 아담과 이브처럼 보이는 남녀가 맨몸으로 돌아다니며, 욕심 많은 남자를 골려주고 있다.

욕심 많은 남자가 비밀의 정원에서 자기만의 욕정을 해소하려 드는데, 이 정원은 마치 보스의 〈최후의 심판〉 삼면화 중 '원죄'의 배경처럼 묘사된다. 아담과 이브처럼 보이는 남녀가 맨몸으로 돌아다니며, 욕심 많은 남자를 골려주고 있다.

● 히에로니무스 보스, 〈성인 앤서니의 유혹〉, 1500. ●● 마지막 에피소드에서 항상 사람들을 속이기만 했던 성직자
는 결국 지옥으로 떨어진다. 붉은 옷을 입은 악마들, 어깨에 박쥐 날개를 단 악마들이 죄지은 사람들을 끌고 다니는
장면은 보스가 많이 그렸던 지옥의 그림에서 봤던 바로 그 이미지이다.

채플린을 패러디한 세번째 에피소드
에서 주인공인 가난한 청년은 시골의 어느
결혼식에 참석해 밥도 얻어먹고, 신부와 춤
도 추는 행운을 누리는데, 이 결혼식 장면은
브뤼겔의 너무나도 유명한 〈시골의 결혼식〉
을 인용하고 있다.

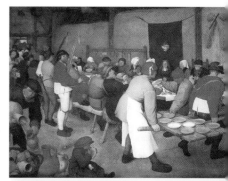

영화로 보는 르네상스 미술사

마지막 에피소드는 성직자를 골려주는 내용
이다. 항상 사람들을 속이기만 하는 성직자
는 임종의 침상에서도 거짓말을 일삼는데,
그는 결국 죽은 뒤 지옥으로 떨어진다. 붉은
옷을 입은 악마들, 어깨에 박쥐 날개를 단 악
마들이 죄지은 사람들을 끌고 다니는 장면은
보스가 많이 그렸던 지옥의 그림에서 봤던
바로 그 이미지이다. 특히 〈성인 앤서니의

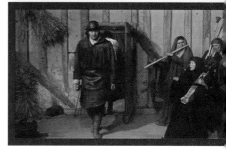

● 브뤼겔, 〈시골의 결혼식〉, 1567. ●● 세번째 에피소드
의 주인공인 가난한 청년은 시골의 어느 결혼식에 참
석해 밥도 얻어먹고, 신부와 춤도 추는 행운을 누리는
데, 이 결혼식 장면은 브뤼겔의 유명한 작품 〈시골의
결혼식〉을 인용하고 있다.

유혹〉 삼면화 속의 붉은 세상을 화면 속으로 옮겨놓은 듯하다.

르네상스 미술에 남다른 애정과 지식을 갖고 있던 감독은 〈캔터베
리 이야기〉를 통해 자신의 회화적 취미를 지나칠 정도로 펼쳐 보였다. 미술
의 입장에서 보자면 화면들은 하나도 놓칠 게 없을 정도로 르네상스 회화의
이미지로 꽉 차 있다. 움베르토 에코의 말대로, 한두 개 베끼면 천박하지만,
100개 이상 베끼면 걸작이 된다는 비유가 이 영화에도 들어맞을 것 같다.

시대와의 불화

루이스 브뉘엘의 〈부르주아의 은밀한 매력〉과 그뤼네발트의 제단화

나는 '안타깝게도' 부르주아의 은밀한 매력에 번번이 넘어간다. 유럽에 머물 때 나는 이 사실을 확인했다. 특히 그들의 집에 초대받아 함께 식사라도 할 때면 더 그랬다. 고풍스런 식탁과 의자, 소리마저 아름다운 눈부신 그릇, 빛나는 은수저, 그리고 손님들에 대한 예의로 여주인이 입고 있는 가슴이 팬 아름다운 드레스 등에 금방 넋을 잃고 만다.

그런데 루이스 브뉘엘Luis Buñuel은 그런 부르주아의 은밀한 매력을 아주 우습게 생각하는 감독이다. 『영화, 그림 속을 걷고 싶다』에서 〈비리디아나〉Viridiana 1961와 고야의 그림을 다룰 때 이야기했지만, 브뉘엘은 부르주아의 아름다운 식탁을 눈 하나 깜짝 안 하고 다 때려 부숴버리는 사람이다. 우리는 이제야 좀 살게 되어 영화에서 또 TV에서 부르주아의 은밀한 매력을 부추기고 또 관객도 좋아하는데, 이 감독은 애초부터 그런 부추김이 사실은 불행의 씨앗이라고 분노하는 이데올로그다. 알려져 있다시피 그는 코뮤니스트이다.

부르주아의 은밀한 매력 '음식과 섹스'

브뉘엘의 모든 영화는 사실 부르주아의 가치관을 공격하는 것들이다. 그런데도 감독은 70살이 넘은 나이에, 다시 말해 이제 좀 슬슬해도 될 나이에, 작심하고 부르주아를 풍자하는 영화를 또 발표하는데, 제목에까지 '부르주아'라는 단어가 들어간 〈부르주아의 은밀한 매력〉Le charme discret de la bourgeoisie 1972이 바로 그 영화다. 아카데미 외국어영화상을 수상하여 그의 영화 중 가장 잘 알려져 있는 작품이기도 하다.

이 영화에 부제목을 붙이자면 '식사를 찾아가는 6명의 인물'쯤 된다. 6명의 주요 인물이 함께 식사를 하기 위해 만나지만, 매번 그 식사는 예상치 않은 사건으로 중단된다. 대저택을 갖고 있는 부부, 비즈니스맨으로 보이는 남자와 금발의 아내, 그리고 처제, 또 이름도 이상한 '미란다 공화

부르주아를 풍자하는 브뉘엘의 영화 〈부르주아의 은밀한 매력〉에 부제목을 붙이자면, '식사를 찾아가는 6명의 인물' 쯤 된다. 6명의 주요 인물이 함께 식사를 하기 위해 만나지만, 매번 그 식사는 예상치 않은 사건으로 중단된다.

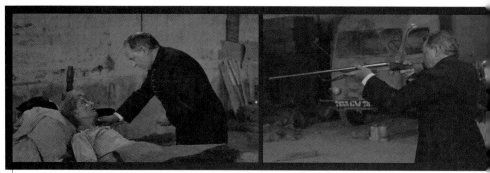

감독이 부르주아를 공격하는 에피소드 중 가장 섬뜩한 부분은 신부가 고백성사를 마친 임종의 환자를 엽총으로 쏴죽이는 장면이다. 가톨릭이 모태신앙처럼 돼 있는 라틴유럽 관객에게 이 장면은 큰 충격을 주었음에 틀림없다.

국'의 대사 등이 6명의 인물이다. 남자 셋, 여자 셋인데, 비즈니스맨과 처제 사이, 또 금발의 아내와 대사 사이에는 불륜이 개입돼 있다. 첫 장면부터 약속이 잘못되어 식사를 못한 이들이 겨우 찾아간 식당은 하필이면 그날 주인이 죽어 장례식 중이라 또 식사를 못하는 에피소드로 영화는 시작한다.

　이들의 얽히고설킨 관계와 식사라는 사건에서 짐작할 수 있듯, 감독이 풍자 대상으로 삼은 돋보이는 두 가지는 '음식과 섹스'다. 등장 인물들은 이 두 가지를 충족시키기 위해 바쁘다. 그런데 음식과 섹스라는 것이 절대만족이 없듯, 영화 내내 단 한 번도 이들은 식사를 마치지 못하고, 섹스를 즐기지 못한다. 아무리 많은 돈을 벌고, 많이 먹고 그래서 파트너를 바꿔본들 만족은 없는 법 아닌가. 그러니 감독의 의도에 따르면 사실 우리는 만족할 수 없는 대상을 만족시키려고 뛰어다니는 부르주아 가치관의 포로들인 셈이다.

　감독이 부르주아를 공격하는 에피소드 중 아마도 가장 섬뜩한 부분은 신부가 고백성사를 마친 임종의 환자를 엽총으로 쏴죽이는 장면일 것이

다. 가톨릭이 모태신앙처럼 돼 있는 라틴유럽 관객에게 이 장면은 온몸에 전율이 일어날 만큼 큰 충격을 주었음에 틀림없다. 성직자가 사람을 죽이 다니!

종교개혁과 그뤼네발트의 〈이젠하임 제단화〉

1517년 루터가 95개조의 반박문을 공개하면서 유럽은 이른바 종교개혁의 시대를 맞는다. 종교개혁 직전에 발표된 혁명적인 제단화가 바로 마티우스 그뤼네발트Matthias Grünewald라는 독일 화가가 그 린 〈이젠하임 제단화〉다. 이 그림은 개혁 전야 에, 종교화가 어떻게 변했는지를 한눈에 보여 준다. 그림을 보라. 과거의 영광되고 고귀한 예수의 모습은 사라지고, 피를 뚝뚝 흘리고 있 는 불쌍한 예수가 십자가에 걸려 있지 않은가. 말 그대로 수난passion 그 자체를 형상화했다. 거 의 동시대에 살았던 라파엘로의 작품 〈십자가 형〉의 경건함과는 한참 거리가 멀다. 그뤼네 발트는 시대를 앞서 간 제단화의 혁명이었다. 당시 얼마나 많은 사람들이 이 그림을 보고 충 격을 받았을까? 바티칸에서 만약 이 그림을 봤 다면 '신성모독'이라며 화가를 잡아 죽쳤을 것 같다. 그러나 미술사가들은 당대의 종교화 와는 전혀 다른 〈이젠하임 제단화〉를 종교화

라파엘로, 〈십자가형〉, 1503. 그뤼네발트와 동시대 화 가였던 라파엘로의 그림을 보면 그뤼네발트의 제단화 가 얼마나 혁명적인지 알 수 있다.

의 혁명이라고 평가한다. 예수가 마침내 사람의 아들로 돌아온 것이다.

브뉘엘은 주교라는 고위직 신부가 임종의 환자를 총으로 쏴죽이는 도발적인 장면 다음에 〈이젠하임 제단화〉를 인용하는데, 바로 총 맞아 죽은 사람을 예수처럼 묘사했다. 제단화의 아래쪽에 있는 그림, 곧 〈매장〉 속의 온몸에 피를 흘리는 예수의 모습을 재현한 것이다. 이런 식으로 감독은 전통적인 도상학을 뒤집는다. 살인자가 감히 예수라니!

그 살인에는 이유가 있었다. 주인들은 정원사였던 이 남자를 노예처럼 부려먹던 부르주아들이었다. 그들의 맛있는 식사와 쾌락을 위해 정원사는 착취당했다고 분노한다. 죽음의 순간에도 고백만 할 뿐 자신의 행동이 잘못됐다고는 말하지 않는다. 즉, 정원사는 『죄와 벌』의 라스콜리니코프처럼 '도덕적 살인'을 한 것이다. 그런데 신부가 이 환자를 쏜 이유는 바로

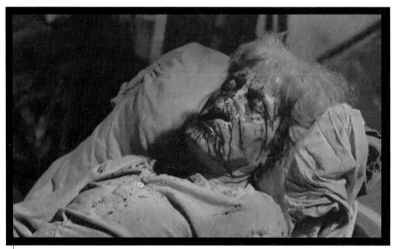

브뉘엘 감독은 〈이젠하임 제단화〉를 인용하여 총 맞아 죽은 사람을 예수처럼 묘사했다. 제단화의 아래쪽 그림 〈매장〉 속의 온몸에 피를 흘리는 예수의 모습을 재현한 것이다.

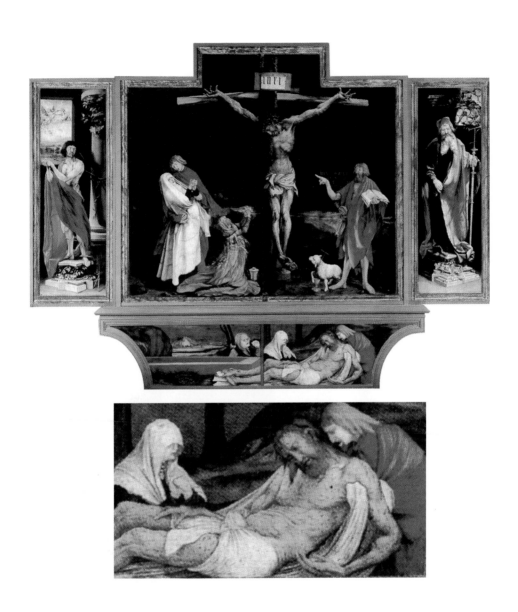

그 사람이 죽인 주인이, 자신의 부모였다는 사실을 알았기 때문이다. 착취하는 주인을 죽인 정원사와 부모를 위해 복수한 신부, 이 두 살인자 중 정원사의 모습을 예수처럼 묘사해, 감독은 정원사에 대한 동정심을 간접적으로 드러내고 있다.

탈신성화의 도상학

도상학의 고정 개념을 깨는 사례는 또 있다. 이번엔 나폴레옹이 대상이다. 나폴레옹을 상징하는 검은색 모자, 이것을 파티장에서 처제로 나오는 여자가 장난치듯 쓰고 뽐낸다. 감독은 이 장면을 피카소가 그린 〈붉은 침대 위의 아를레키노〉처럼 화면을 잡아, 정복자 나폴레옹을 광대처럼 묘사한다.

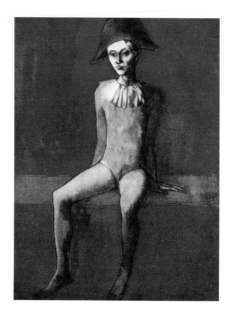

파블로 피카소, 〈붉은 침대 위의 아를레키노〉, 1905.

나폴레옹을 상징하는 검은색 모자를 파티장에 쓰고 나오는 여자를 피카소의 〈붉은 침대의 아를레키노〉처럼 화면을 잡아, 정복자 나폴레옹을 광대처럼 묘사한다. 이런 식으로 감독은 부르주아들의 도상들을 파괴하고 풍자한다.

'아를레키노' Arlecchino 는 이탈리아 코미디극의 주요 배역 중 하나로, 영리한 하인을 연기하는데, 기회주의자이고 웃기는 사람이다.

　　이런 식으로 감독은 부르주아 사회에 통용되는 고정관념화된 도상들을 파괴하고 풍자하면서 당신의 가치관을 공격한다. 우리가 신주 모시듯 하는 가치들은 사실 헛것이라며 조롱을 해대는 것 같다. 그의 영화에는 늘 이렇게 시대와의 불화에서 야기되는 긴장이 팽팽하게 깔려 있다.

● '생각하는 바다'의 덫에 갇힌 악몽 - 안드레이 타르코프스키의 〈솔라리스〉와 피터 브뤼겔의 계절화 ● 과거가 달콤한 이유 - 페데리코 펠리니의 〈아마코드〉, 피터 브뤼겔의 어린 시절 풍속화 ● 단테의 눈으로 보카치오를 읽다 - 파졸리니의 〈데카메론〉과 브뤼겔의 세계, 그리고 조토 ● 브뤼겔의 〈바벨탑〉 속에 숨은 '도주의 욕망' - 페데리코 펠리니의 〈8 1/2〉, '옵 아트' 그리고 플랑드르의 풍속화들

02

플랑드르 미술, 생의 한가운데

'생각하는 바다'의
덫에 갇힌 악몽

안드레이 타르코프스키의 〈솔라리스〉, 피터 브뤼겔의 계절화

안드레이 타르코프스키 Andrey Tarkovskiy가 서방에 알려지게 된 것은 그의 첫번째 장편 〈이반의 어린 시절〉1962이 베니스에서 황금사자상을 수상하면서부터다. 불과 30살이었던 감독은 데뷔하자마자 단박에 영화계의 주목을 받았다. 이때부터 서방 세계의 타르코프스키에 대한 깊은 애정은 시작됐고, 동시에 당시 옛 소련의 감시도 그가 1980년 이탈리아로 망명할 때까지 지속됐다. 그는 유명해지자마자 사실상 망명자나 다름없는 신분으로 조국에서 작업했다. 이 철학자 같은 감독의 명성은 1972년 세번째 작품 〈솔라리스〉Solyaris 1972가 발표된 뒤, '명상의 감독'이라는 수식어가 늘 따라다니면서 본격화됐다.

〈솔라리스〉, 명성과 악명을 동시에

〈솔라리스〉는 보통 스탠리 큐브릭 Stanley Kubrick의 〈2001 스페이스 오디세이〉2001:

66

솔라리스 행성의 우주정거장으로 파견된 심리학자 크리스. 솔라리스의 우주선은 복도가 미로처럼 연결돼 있고 곳곳이 부서져 있어, 실내이지만 〈블레이드 러너〉의 혼란스러운 공간을 기억나게 한다.

A Space Odyssey 1968에 대한 소련의 대응 SF 작품으로 소개되는데, 수많은 철학적 대사와 느린 화면 등으로 타르코프스키에게 명성과 악명(아마도 지루하다는 선입견)을 동시에 안겨줬다. 영화는 폴란드의 공상과학 소설가 스타니스와프 렘Stanislaw Lem의 원작을 각색한 것이다. 잘 쓴 SF 소설들이 대개 그렇듯 이 작품도 이야기 자체가 워낙 새롭고 또 구성이 복잡하다.

심리학자 크리스(도나타스 바니오니스)는 솔라리스 행성의 우주정거장으로 파견된다. 이곳 우주선에는 세 명의 과학자들이 일하고 있는데, 연락이 잘 되지 않고, 또 이해되지 않는 괴상한 일들이 자꾸 벌어진다. 크리스는 솔라리스에서 도대체 무슨 일이 벌어지고 있는지 조사하고, 그 전말을 보고하는 임무를 맡았다. 그런데 우주선에 도착하자마자 크리스는 혼란에 빠진다. 솔라리스의 우주선은 보통 우리가 상상하는 그런 첨단성과는 거리가 먼 공간이다. 우선 복도가 미로처럼 연결돼 있어, 도통 방향감각을 잡을 수 없다. 게다가 실내는 깔끔한 미래형의 공간이 아니고, 곳곳이 부서져 있고 사방이 쓰레기 등으로 어지럽혀 있다. 실내이지만 리들리 스콧Ridley Scott의

〈블레이드 러너〉Blade Runner 1982의 혼란스러운 공간을 기억나게 한다.

이런 카오스 속에서 크리스는 친구이자 선장인 지바얀이 이미 자살했다는 사실을 알게 된다. 지바얀은 자신의 죽음을 설명하는 비디오테이프를 남겼다. 그의 진술에 따르면, 회오리바람 모양의 바다처럼 생긴 솔라리스는 '생각할 수 있는 능력'을 가졌다는 것이다. 게다가 '생각하는 바다' 솔라리스는 사람들이 상상하는 내용을 실현시키는 마법적인 힘도 갖고 있다. 마치 큐브릭의 작품에서 사람들이 컴퓨터 '할 9000'에 감시받고 조종받듯, 솔라리스에서는 사람들의 상상이 '생각하는 바다'에 의해 감지되고 곧 물질화되는 기이한 현상이 벌어지는 것이다. '생각하는 바다'는 우주선의 사람들이 잠자는 동안, 그들이 상상했던 것들을 실현시켜놓는다. 크리스가 잠에서 깨어나자 놀랍게도 그의 앞에 수년 전에 자살한 아내가 나타나 있다. 완벽한 복제인간이다. 그녀는 고통도 알고, 울기도 하고, 담배도 피우고 또 잠자는 것까지 배운다. 크리스는 자신도 '생각하는 바다'의 조종을 받아 지금 환각을 보고 있다는 것을 잘 안다. 그러나 아내의 모습을 한 복제

'생각하는 바다' 솔라리스에 의해 크리스가 잠에서 깨어나자 아내의 모습을 한 복제인간이 나타나 있다. 크리스도 환각을 보고 있다는 것을 잘 알고 있지만 그녀는 너무나 완벽하다.

인간은 너무나 완벽하다. 그 아내는 크리스에게서 버림받을 것을 두려워한 나머지 자기 스스로 몸에 독약 주사를 놓아 자살했었다.

죄의식을 자극하는 복제인간

크리스는 처음에는 복제인간의 출현을 애써 무시했다. 다른 우주선에 실어 우주 속으로 보내버리기도 했다. 그러나 그 복제인간은 아무 일도 없었다는 듯, 다시 크리스가 잠잘 때 '부활'한다. 크리스는 과학과 이성을 믿는 합리주의자다. 그런데 그는 서서히 복제인간인 옛 아내와 사랑에 빠진다. 이는 〈블레이드 러너〉의 모티브이기도 하다. 〈솔라리스〉에서도 과학의 이름으로 자만심에 빠져 있는, 반성할 줄 모르는 인간들을 눈뜨게 하는 존재는 바로 복제인간이다.

복제된 아내는 크리스가 자신을 잊고 지구로 돌아갈 수 있도록 하기 위해, 액체산소를 마셔 자살을 기도한다. 물론 그녀는 또 부활하지만, 바로 이 순간 크리스는 희생하는 복제인간의 태도 앞에서 깊은 죄의식을 느낀다. 그는 지구에서 아내를 사실상 버려, 그녀를 죽게 했다. 그런데 이곳 솔라리스에서 아내의 복제인간은 남편의 행복을 위해, 다시 말해 사랑을 위해 목숨을 거는 것이다.

크리스는 친구 지바얀이 왜 자살했는지 이제 알게 됐다. 크리스는 그의 죽음이 공포가 아니라, 죄의식에서 비롯된 '부끄러움' 때문이었다고 확신한다. 크리스는 우주선의 도서관에서 동료의 생일파티를 하는 도중, 복제인간인 아내 앞에 참회하듯 무릎을 꿇는다. 그리고 그는 반성하듯 말한다. 인간은 자신의 영혼을 윤리적으로 정화하지 않고는 아무 문제도 해결

할 수 없다. 타르코프스키는 우리나라에서도 최근 뉴스가 되고 있는 '과학과 윤리'의 문제에서, 무엇이 우선하는지를 과학자 크리스의 입을 통해 말하고 있는 것이다.

브뤼겔의 〈눈 속의 사냥꾼〉과 순결의 이미지

다른 동료들은 도서관에서 나가버리고, 참회한 크리스에게 기적이 일어난다. 도서관에는 피터 브뤼겔의 계절화가 벽에 가득 걸려 있는데, 그중 특히 유명한 〈눈 속의 사냥꾼〉을 카메라는 마치 과학자가 현미경으로 사물을 들여다보듯 꼼꼼하게 관찰한다. 브뤼겔의 이 그림은 감독이 큰 애착을 갖고 있는 듯, 이 영화뿐 아니라 〈거울〉Zerkalo 1974 등 다른 작품에서도 인용되고 있다. 감독은 설경의 하얀 세상 속에서 스케이트를 타고 있는 아이들의 모습

복제인간인 아내에게 무릎을 꿇고 참회하는 크리스에게 기적이 일어난다. 브뤼겔의 〈눈 속의 사냥꾼〉의 이곳저곳을 카메라가 비추는데, 순간 브뤼겔의 그림 속 설경 같은 곳에 서 있는 때묻지 않은 '꼬마 크리스'의 모습이 보인다.

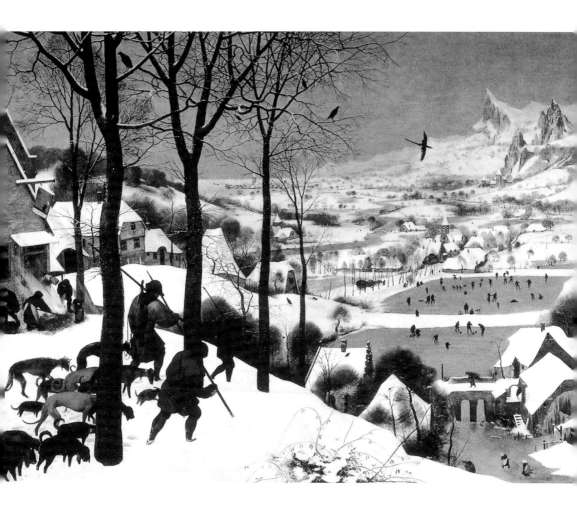

피터 브뢰겔, 〈눈 속의 사냥꾼〉, 1565. 이 작품은 〈솔라리스〉뿐 아니라 〈거울〉 등 타르코프스키 감독의 다른 작품
에서도 인용되고 있다. 감독은 스케이트를 타는 아이들의 모습을 통해 절대적인 순결의 이미지를 보는 것 같다.

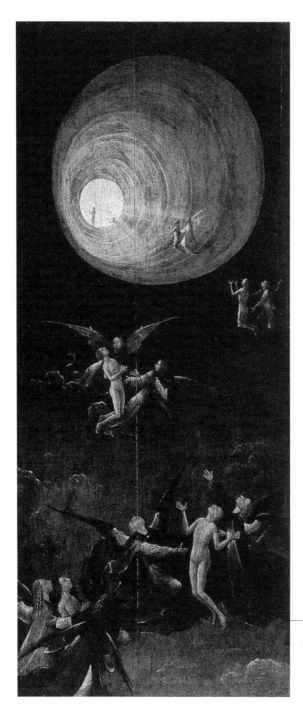

히에로니무스 보스, 〈축복받은 자들의 승천〉,
1500.

'꼬마 크리스'의 모습을 보는 순간, 크리스는 복제인간 아내와 함께 공중으로 부양된다. 타르코프스키 영화의 클리세이기도 한 사람의 공중 부양은, 죄를 씻고 영혼을 정화한 사람들이 하늘로 승천하는 기독교적 구원의 상징이기도 하다.

을 통해 절대적인 순결의 이미지를 보는 것 같다.

그림의 이곳저곳이 관찰될 때, 크리스는 마치 그림 속의 설정 같은 곳에 서 있는 아직 때묻지 않은 '꼬마 크리스'의 모습을 본다. 순간, 크리스는 복제인간 아내와 함께 공중으로 부양된다. 타르코프스키 영화의 클리세이기도 한 사람의 공중 부양은, 죄를 씻고 영혼을 정화한 사람들이 하늘로 승천하는 기독교적 구원의 상징이기도 하다. 대표작으로는 히에로니무스 보스의 〈축복받은 자들의 승천〉을 꼽을 수 있다.

다시 지구로 돌아온 크리스, 그는 자신을 반기는 아버지 앞에 마치 돌아온 탕아처럼 무릎을 꿇는다. 시골의 집과 두 남자를 잡은 카메라는 하늘 높이 올라가고, 이들이 사는 시골의 주위에는 놀랍게도 '생각하는 바다'가 파도치고 있다! 크리스는 지금, 지구와 솔라리스, 현실과 환각 사이 어디에 있을까?

과거가 달콤한 이유

페데리코 펠리니의 〈아마코드〉, 피터 브뤼겔의 어린 시절 풍속화

"우리가 살지 않는 곳은 좋아 보이는 법이다. 우리는 더 이상 과거로 돌아가서 살 수 없다. 그래서 과거는 더욱 아름다워 보인다." — 안톤 체호프

펠리니, 호기심 넘치는 광대

페데리코 펠리니Federico Fellini에겐 현재가 중요하다. 그의 영화는 늘 현실을 판타지로 바꿀 때 더욱 빛난다. 출세작인 〈달콤한 인생〉La dolce vita 1960, 그리고 〈8 1/2〉1963 등 당대의 이탈리아 사회를 비튼 작품들을 보면 어디서 그런 상상력이 솟아나는지 부러울 따름이다. 천재적인 인간들이 과거보다는 현재와 미래를 내다보며 앞으로 달려가듯, 펠리니도 주로 현재와 미래를 이야기한다. 상상력이 번득이는, 호기심 가득한 그의 눈빛을 기억해보라. 펠리니는 늘 호기심이 넘치는 광대였다. 그런 그가 나이 쉰이 넘자, 드디어 과거를 돌아다보기 시작한다. 그 출발이 〈광대들〉I clowns 1970이고, 절정에 선 작품이

바로 〈아마코드〉Amarcord 1973이다.

20년 전 〈비텔로니〉| Vitelloni 1953를 발표하며 자신의 고향 리미니를 배경으로 자전적인 작품을 내놓았던 펠리니는, 다시 〈아마코드〉로 자기의 과거는 물론이고 이탈리아 역사의 과거까지 돌아본다. 제목 '아마코드' 는 리미니 지역어로 '나는 기억한다' 라는 뜻이다. 시간 배경은 파시스트가 활개를 치던 1930년대다. 펠리니는 그 당시 10대 소년이었는데, 이 영화에서도 티타라는 10대 소년이 주요한 에피소드에 중복해서 등장한다.

펠리니의 영화를 좋아하는 독자들은 잘 알겠지만, 〈달콤한 인생〉 이후 그의 영화는 전통적인 드라마 전개와는 거리가 먼 형식을 취한다. 한 명의 뚜렷한 주인공도 없고, 위기와 절정으로 치닫는 전통적인 드라마 전개도 없다. 파편화된 이야기들이 서로 뒤섞여, 한판 굿을 벌리듯 뭉쳐 굴러간다. 바로 이 점이 펠리니의 특별함이고, 동시에 대중 관객에겐 낯선 형식인 것이다. 펠리니의 이런 영화 형식과 비슷한 미학을 보여주는 현대의 감독으로는 에밀 쿠스투리차Emir Kusturica가 꼽힌다.

〈아마코드〉에도 딱히 주인공이라고 할 만한 사람은 없는데, 군이 중심 인물을 구분하자면 10대 소년 티타와 몸매 좋은 여성을 상징하는 '그라디스카' ('마음대로 하세요'라는 뜻) 등 두 명이다. 이 두 인물을 중심에 놓고 그 주변 사람들이 벌이는 일종의 카니발 같은 영화가 〈아마코드〉이다.

영화는 초봄을 맞아 온 거리에 꽃가루가 날리는 것으로 시작한다. 겨울이 지나가고 봄이 본격적으로 왔다는 뜻이다. 사람들은 제법 쌀쌀한 날씨임에도 불구하고 일찌감치 외투를 벗어던진 채, 길고 지겨웠던 겨울이 지나갔음을 축하하는 축제를 연다. 일반 시민들, 파시스트 군인들, 비렁뱅이들, 창녀들, 그리고 장난꾸러기 10대들 등 소도시의 거의 모든 사람들이

피터 브뤼겔, 〈어린이들의 놀이〉, 1560. 브뤼겔의 그림은 영화식으로 말하자면 몹신(군중 장면)을 닮은 장면들로 유명하다. 그림 속에서 아이들은 굴렁쇠도 굴리고, 술통 위에 올라타고, 말타기 장난을 하는 등 한바탕 야단법석을 벌인다.

광장으로 몰려들어 야단법석이다.

브뤼겔의 야단법석 풍경화

좋지 않았던 기억들은 물론이고 겨울의 모든 찌꺼기를 몽땅 날려 보내기 위해 사람들은 광장 한복판에 장작더미를 쌓아올린 뒤, 불을 붙인다. 초봄의 밤을 밝히는 장작불은 활활 타오르고 흥분한 사람들은 드디어 따뜻한 봄이 왔음을 노래한다.

　　그 모습은 마치 플랑드르의 풍속화가 피터 브뤼겔의 그림을 보는 듯하다. 초기 풍속화의 대표작인 〈어린이들의 놀이〉처럼 광장은 수많은 사람들로 발 디딜 틈 없이 복잡하다. 그림 속에서 아이들이 굴렁쇠도 굴리고, 술통 위에 올라타고, 또 말타기 장난을 하듯, 〈아마코드〉의 사람들은 화약을 터뜨리고, 장작을 집어던지고, 또 나팔을 불며 시끌벅적하다. 한바탕 야단

영화는 초봄을 맞아 온 거리에 꽃가루가 날리는 것으로 시작한다. 사람들은 길고 지겨웠던 겨울이 지나갔음을 축하하는 축제를 연다. 브뤼겔의 그림 〈어린이들의 놀이〉처럼 광장은 수많은 사람들로 발 디딜 틈 없이 복잡하다.

법석이 벌어지는 것이다.

브뤼겔의 그림은 영화식으로 말하자면 몹신mob scene(군중 장면)을 닮은 장면들로 유명하다. 동시대의 온갖 인간 군상이 모두 등장하는 것이다. 이 점에 있어선, 펠리니도 비슷하다. 우리 사회를 상징하는 특별한 인물들이 수없이 등장해, 그 다양성을 더욱 강조하는 식이다. 약삭빠른 성직자, 자기 도취에 빠진 독재자 같은 교사들, 성적 환상을 자극하는 풍만한 몸매의 여성들, 우리의 본능을 꿰뚫어보는 정신병자들, 일이라곤 전혀 하지 않고 빌어먹고 사는 멀쩡한 남자들(이런 사람들을 펠리니는 '비텔로니' 라고 불렀다) 등 괴상하고 과장된 인물들이 넘쳐난다.

이렇게 많은 캐릭터들이 등장하지만, 그들 한 명 한 명은 비록 짧은 장면에 잠시 나올지라도, 모두 독특한 색깔을 갖고 역동적으로 움직이는 게 펠리니 영화의 또 다른 특징이다. 어떻게 이렇게 많은 인물들이 모두 제 각각 강렬한 개성을 확보할 수 있을까? 펠리니의 캐릭터 창조와 독특한 형상

펠리니의 캐릭터 창조와 독특한 형상화는 그의 만화가로서의 경력과 무관하지 않다. 〈아마코드〉의 담배가게 여주인처럼 펠리니의 영화에 늘 나오는 가슴 크고 엉덩이 큰 여자들도 모두 감독의 삽화 노트에 그려져 있던 인물들 중 한 명이다.

화는 그의 만화가로서의 경
력과 무관하지 않다. 그는
감독으로 데뷔하기 전, 만
화잡지에 삽화 등을 그리며
자신의 그림 솜씨를 닦았
다. 개성 있는 캐릭터들은
그때 이미 제 모습을 갖고
있었던 것이다. 그림 솜씨
가 뛰어났던 펠리니는 또
전쟁 중에 미군들을 상대로
초상화를 그려 돈을 벌기도
했다.

〈아마코드의〉의 담배가게 여주인 그라디스카. 펠리니의 영화에는 늘 풍만한 여성들
이 등장한다.

　　　　펠리니는 그때의 경
험을 살려, 자신의 영화에서
캐릭터를 설정할 때면, 그림으로 그려 인물의 특성을 구체화했다. 〈길〉La
Strada 1954의 '젤소미나' 라는 그 유명한 캐릭터도 펠리니가 직접 그린 그림에
서 출발한 것이다. 〈아마코드〉의 담배가게 여주인처럼 그의 영화에 빠짐없
이 등장하는 가슴 크고 엉덩이 큰 여자들도 모두 감독의 삽화 노트에 그려
져 있던 인물들 중 한 명이다. 다시 말해 감독의 노트 속에 그려져 있던 삽
화의 주인공들이 그 모습 그대로, 또는 약간의 변형을 거쳐 하나둘 스크린
속으로 옮겨간 것이다.

돌고 도는 세상

봄의 축제는 여름 바닷가의 흥분으로, 또 가을의 스산함으로 이동하며 화면은 시간을 타고 흘러간다. 신나는 여름이 지나고 가을이 오는 어느 날 아침, 티타의 할아버지는 안개 낀 길에서 그만 방향을 잃는다. 어떻게나 안개가 자욱하게 내려앉았는지 정말 한 발짝도 꼼짝할 수 없다. 한 치 앞이 보이지 않는 흐릿한 세상에서 갑자기 공포를 느끼는 이 장면처럼 죽음의 세상을 강렬하게 암시한 사례도 드물 것이다.

겨울이 되자 결국 티타의 어머니가 죽는다. 우리 삶의 수많은 에피소드들이 서로 얽혀 굴러가는 곳의 마지막은 결국 생명이 끝나는 곳이다. 펠리니는 보통 생명이 넘치는 에로스의 감독으로 인식돼 있다. 그러나 이렇게 우리의 운명적인 시간을 쓸쓸히 응시하는 고독한 시선도 그의 영화에

펠리니의 영화는 대체로 비관보다는 낙관으로 종결된다. 〈아마코드〉의 종결도 엉덩이를 흔들어대던 그라디스카의 결혼으로 장식된다.

선 빠지지 않는 요소다. 단, 〈아마코드〉처럼 그의 영화는 대체로 비관보다는 낙관으로 종결된다. 여기서도, 종결은 엉덩이를 흔들어대던 그라디스카의 결혼으로 장식된다. 그러면 또 새 생명이 탄생할 것이고, 봄은 다시 올 것이다. 그렇게 세상은 돌고 도는 것 아닌가.

단테의 눈으로
보카치오를 읽다

파졸리니의 〈데카메론〉과 브뤼겔의 세계, 그리고 조토

단테와 보카치오, 르네상스 문학의 선구자와 계승자인 두 거인 중 파졸리니는 누구에게 더욱 친밀감을 느꼈을까?

첫 느낌에 파졸리니는 단테 Alighieri Dante 를 흠모했을 것만 같다. 진지하고, 엄숙하고, 정치적이고, 그리고 무엇보다도 비극적인 이미지에서 두 사람은 무척 닮았다. 반면, 보카치오 Giovanni Boccaccio 는 영리하고 유머 넘치고 쾌락적이고 또 여성스럽게 다가온다. 보카치오의 소설 『데카메론』에는 속세에 존재할 수 있는 모든 사랑의 즐거움이 총망라돼 있다. 보카치오는 에로스의 상징이다. 반면 단테는 타나토스다. 그래서 보카치오의 분위기는 언뜻 보기에 파졸리니와는 맞지 않을 것 같다.

그런데 비극적인 감독 파졸리니는 자신의 후반기 작업을 특징짓는 '인생 3부작'의 첫 작품으로 보카치오의 〈데카메론〉1971을 선택한다(나머지 두 작품은 〈캔터베리 이야기〉와 〈천일야화〉).

〈데카메론〉, '인생 3부작'의 첫 작품

정치적 엄숙함으로 인식되던 파졸리니는 1960년대 말 '비극 3부작'을 발표하며 그 절정에 다가갔다. 〈오이디푸스 왕〉, 〈아프리카의 오레스테이아에 대한 메모〉 그리고 〈메데이아〉 등 그리스 비극을 영화로 만들며 감독은 신화와 죽음의 세계로까지 깊게 빠져들었다. 그런데 〈데카메론〉을 발표하며 '비극 3부작'과는 전혀 다른 작품 세계를 열었는데, 영화사가들은 이를 나머지 두 작품과 묶어 '인생 3부작'이라고 불렀다. 세 작품 모두 생의 기쁨을 노래하기 때문이다.

　　〈데카메론〉에도 생명과 사랑의 밝음이 화면에 넘쳐난다. 보카치오의 100편의 이야기 중 9편을 골랐다. 파졸리니답게 피렌체의 귀족들이 주인공으로 나오는 이야기는 싹 빼고, 나폴리를 배경으로 하층민들이 주역을 맡는 에피소드들 중에서 선택했다. 9편을 또 전반부와 후반부로 나눈다. 4편의 에피소드로 구성된 전반부를 끌고가는 보카치오의 인물은 사기꾼 차펠레토이다. 파졸리니의 아이콘이 된 배우 프랑코 치티가 연기한 차펠레토는 영화가 시작하자마자 살인을 저지르고, 시장에서 소매치기하는 천하의 잡놈이다. 이 사기꾼이 죽는 순간에도 성직자 앞에서 거짓 고백성사를 하여

〈데카메론〉 전반부를 끌고가는 인물은 사기꾼 차펠레토이다. 그는 성직자 앞에서 거짓 고백성사를 하여 죽은 뒤 성인으로까지 대접받는다.

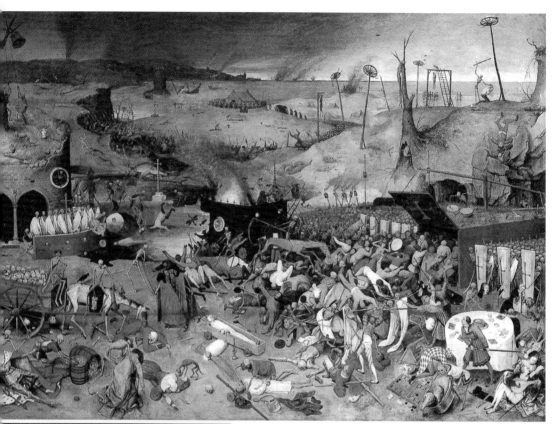

• 피터 브뤼겔, 《죽음의 승리》, 1562. •• 브뤼겔의 작품 중 아마도 최고로 대접받는 《죽음의 승리》에 등장하는 지옥 같은 세상처럼 《데카메론》에서 검은 옷을 입은 죽음의 사자들은 사람의 해골 더미를 마차에 실어 끌어가고 있다.

죽은 뒤 성인으로까지 대접받는다.

　4개의 에피소드에는 벗은 남녀들이 함께 뒹구는 섹스의 희열이 전면에 배치돼 있다. 파졸리니의 〈데카메론〉은 이른바 작가감독의 작품으로는 처음으로 남녀 성기가 노골적으로 노출되는 사례로도 유명하다. 그런데 벗은 육체들이 육욕을 좇는 '자유로운' 세상을 파졸리니는 마냥 즐겁게만 보고 있지는 않다.

　성물聖物을 훔치는 도둑들, 청년의 몸을 탐하는 수녀들, 외간 남자와 정욕을 불태우는 아내 등의 에피소드에 이어 등장하는 전반부의 마지막 에피소드가 바로 차펠레토가 자신의 정체를 전혀 알지 못하는 북부 유럽으로 가서 성인이 되는 사기극이다. 전반부를 결말짓는 바로 여기서 파졸리니는 요지경이 된 세상을 브뤼겔의 눈을 빌려 표현한다. 에로스의 달콤함을 좇는 무리들이 사는 들뜬 세상이 사실 얼마나 지옥과 가까운지를 화가의 상상력을 끌어들여 묘사하는 것이다.

브뤼겔의 지옥 같은 세상

브뤼겔의 작품 중 아마도 최고로 대접받는 〈죽음의 승리〉에 등장하는 지옥 같은 세상처럼 검은 옷을 입은 죽음의 사자들은 사람의 해골 더미를 마차에 실어 끌어가고, 〈사육제와 사순제의 대결〉 속의 사람들처럼 어떤 사람들은 기아로 인해 죽어가고 있고, 또 다른 곳에선 배가 터지게 음식을 먹은 사람들이 아무렇게나 들판에 누워 〈환락경의 나라〉에 나오는 사람들처럼 잠을 자고 있다. 뿐만 아니라 당시의 세상을 상징하는 시장이 전반부에서 자주 등장하는데, 온갖 종류의 사람들이 한데 모여, 물건을 팔기도 하고 사기도

하고 떠들고 웃는 모습들까지 브뤼겔의 〈어린이들의 놀이〉에 등장하는 바로 그 군상들을 떠오르게 한다. 주로 농민과 하층민들의 일상을 기록한 풍속화로 유명한 브뤼겔의 작품과 보카치오의 세속성을 연결한 파졸리니의 작업은 아주 자연스러워 보인다. 보카치오, 브뤼겔, 파졸리니, 이들 세 예술가들의 눈은 모두 사회의 중심에서 벗어나 있는 소외된 계층의 사람들에게 더욱 주목하고 있다.

　전반부가 악행과 쾌락의 세상에 초점을 맞추고 있다면, 후반부는 비정한 사랑과 사욕을 좇는 영악함을 풍자하고 있다. 다섯 가지 에피소드로 구성된 후반부를 한 묶음으로 연결해주는 것은, 근대미술의 아버지로 소개되는 조토 Giotto di Bondone 의 제자가 교회의 벽에 프레스코화를 그리는 장면이다. 단연 우리의 관심을 끄는 부분이 바로 여기인데, 조토의 제자 역을 파졸리니가 직접 맡아 연기했다.

　부잣집 아들과 결혼시키기 위해 어린 딸의 탈선을 눈감아주는 부모, 신분이 낮다는 이유로 여동생의 애인을 살인하여 사랑을 방해하는 오빠들 등 사욕에 눈먼 사람들의 에피소드들 중간에 잠깐씩 보이던 벽화 에피소드는 후반부의 끝부분에서 〈데카메론〉의 총결말로 다시 제시된다. 벽화의 주제를 찾지 못해 애를 먹던 화가가 시장에 나가 사람들 모습을 관찰하곤 하던 어느 날 밤 꿈을 꾸는데, 바로 그 꿈속에서 자신이 무엇을 그려야 할 것인가를 본다. 꿈에서 본 그림은 바로 조토의 〈최후의 심판〉이다. 이탈리아 파도바의 스크로베니 예배당에 그려져 있는 그 유명한 〈예수의 삶〉 연작 중 한 장면이다.

● 피터 브뤼겔, 〈환락경의 나라〉, 1567. ●● 영화 속 어떤 곳에서는 배가 터지게 음식을 먹은 사람들이 아무렇게나 들판에 누워 브뤼겔의 〈환락경의 나라〉에 나오는 사람들처럼 잠을 자고 있다.

단테의 『신곡』과 조토의 〈최후의 심판〉

단테의 『신곡』에서 명백히 영향을 받은 이 그림은 천국, 연옥, 지옥의 세 층으로 구성돼 있다. 지옥에는 물론 심판을 받은 죄인들이 유황불 속으로 빠지는 모습이 보인다. 조토의 그림엔 원래 심판의 중앙에 예수의 모습이 그려져 있는데, 파졸리니는 그 자리에 성모와 아기를 대신 넣었다. 남부 유럽 가톨릭 국가에선 이미 예부터 마리아가 예수의 인기를 넘어섰다. 예수는 왠지 두렵고, 반면에 마리아는 우리의 모든 죄를 용서해줄 것 같지 않은가?

조토, 〈최후의 심판〉, 1304~1306. 〈예수의 삶〉 연작 중 한 장면. 단테의 『신곡』에서 명백히 영향을 받은 이 그림은 천국, 연옥, 지옥의 세 층으로 구성돼 있다. 지옥에는 심판을 받은 죄인들이 유황불 속으로 빠지는 모습이 보인다.

벽화의 주제를 찾지 못해 애를 먹던 화가가 시장에 나가 사람들의 모습을 관찰하곤 하던 어느 날 밤 꿈을 꾸는데, 바로 그 꿈속에서 조토의 〈최후의 심판〉을 본다.

사랑의 희열과 가벼운 세속성이 선사하는 즐거움을 잔뜩 전시하던 이 영화는 결말에선 의외로 〈최후의 심판〉을 보여주고 있다. 죄를 지은 자 모두 벌을 받는다는 단테적 세계관에 다름 아니다. 파졸리니는 보카치오의 세상을 기쁜 마음으로 여행하고 있지만, 단테의 비극적 시각을 온전히 걷어 내기는 싫은 모양이다.

브뤼겔의 〈바벨탑〉 속에 숨은 '도주의 욕망'

페데리코 펠리니의 〈8 1/2〉, '옵 아트' 그리고 플랑드르의 풍속화들

앞서 얘기했듯이 펠리니는 캐리커처 화가로 영화 경력을 시작했다. 여름 관광지로 유명한 이탈리아의 해변 도시 리미니 출신인 그는 전쟁 중에 로마로 '무작정 상경' 한 뒤 잡지 등에 그림을 팔며 영화계 사람들을 만났다. 이때 펠리니는 자신의 영화 스승인 로베르토 로셀리니를 알게 된다. 로셀리니 영화의 시나리오를 쓰고 조감독 생활을 하며 영화계에 입문했다. 그는 네오리얼리즘으로 영화를 배웠던 것이다.

'자기 반영적 영화' 제작 유행 몰고온 작품

그런데 펠리니의 영화는 알려져 있다시피, 리얼리즘과는 정반대의 길을 걷는다. 전적으로 인공적인 세상을 배경으로 환상적인 이야기를 펼치는 게 펠리니의 영화 세상이다. 하지만 그가, 지어낸 이야기를 그저 달콤하게만 전달하는 데 매달린 것은 아니다. 감독의 최고작으로 알려진 〈8 1/2〉은 바

로 인위적인 영화를 만들어가는, 그 과정 자체를 다루고 있는 문제작이다. 영화가 제공하는 환영의 최면 속으로 빠져들던 수동적인 관객에게 전혀 새로운 감상 태도를 제시했던 것이다. 〈8 1/2〉이 발표된 뒤 그 충격은 대단했고, '영화를 다루는 영화' 이른바 '자기 반영적 영화'는 지적인 감독이라면 한번 도전해봐야 하는 일종의 유행이 되기도 했다. 아직도 많은 영화들이, 또 관객이 '감동의 드라마'에 주목하는 현상을 놓고 보면, 펠리니의 시도는 강력한 미학적 도전임에 틀림없다.

　너무나 많은 찬사가 붙어 있는 〈8 1/2〉에 우리가 새삼 주목하는 것은 캐리커처 화가로 영화 경력을 시작한 펠리니의 미술적 취향을 엿볼 수 있기 때문이다. 그는 이탈리아인답게 르네상스 회화에 대한 넓은 이해와 사랑을 갖고 있다. 아마도 이 점은 이탈리아 영화인이라면 공통적으로 갖고 있는 미술적 태도일 것이다. 비스콘티, 파졸리니, 베르톨루치, 그리고 최근의 베니니까지 많은 감독들이 자신들의 르네상스 회화에 대한 교양을 자랑한다.

　펠리니는 1957년 리얼리즘 계열로 분류할 수 있는 자신의 마지막 작품 〈카비리아의 밤〉Le notti di Cabiria을 만들 때, 미술감독 피에로 게라르디Piero Gherardi를 만났는데, 이때부터 자기 작품에 미술적 효과를 적극 활용하기 시작한다. 게라르디는 르네상스 미술은 물론이고 특히 당대의 난해한 현대미술을 영화 속으로 끌어들여 남다른 주목을 받았다. 그는 킹 비더King Wallis Vidor 감독의 〈전쟁과 평화〉War and Peace 1956에서 미술을 담당한 뒤 이름을 날렸고, 그뒤 펠리니와 단짝이 되어 〈카비리아의 밤〉부터 〈영혼의 줄리에타〉Giulietta degli spiriti 1965까지 6편 연속해서 함께 일한다. 게라르디는 〈달콤한 인생〉으로 오스카상을 처음 받았고, 〈8 1/2〉로 또다시 오스카상을 수상함으로써 경력의 절정에 이르렀다.

흑과 백의 대조 효과

〈8 1/2〉은 처음부터 끝까지 '흑과 백'의 대조라고 불러도 좋을 만큼 두 색깔이 빚어내는 강렬한 상징을 잘 이용한다. '숨길 게 많은' 극중 감독 귀도 (마르첼로 마스트로이안니)는 거의 매번 검정색 정장을 입고 등장하고, 그의 상대로 나오는 인물들은 대체로 '투명한' 흰색 옷을 입어, 귀도의 모호한 비밀성을 강조하는 식이다. 흑백의 대조 효과가 돋보이는 장면이 바로 도입부의 악몽 시퀀스 다음에 나오는 호텔의 화장실 장면이다. 귀도는 그 유명한 악몽 장면에서 깨어난 뒤, 흑백의 기하학적 무늬가 너무나 강렬하여 자칫 정신을 혼미하게 만드는 호텔의 화장실에 혼자 남아, 정말 제정신이 아닌 사람처럼 중얼대고 있다. 화장실의 벽을 장식하고 있는 흑과 백의 타일

악몽 시퀀스 다음에 나오는 호텔의 화장실 장면. 화장실의 벽을 장식하고 있는 흑과 백의 타일들은 마치 옵 아트 작품에서 흔히 볼 수 있듯, 눈을 빙빙 돌게 하는 바로 그 무늬를 하고 있어, 귀도의 심리 상태를 간접적으로 잘 드러내주고 있다.

브리지트 라일리, 〈흐름〉, 1964.

들은 마치 옵 아트Op Art 작품에서 흔히 볼 수 있듯, 눈을 빙빙 돌게 하는 바로
그 무늬를 하고 있어, 귀도의 심리 상태를 간접적으로 잘 드러내고 있는 셈
이다.

이 장면은 아무래도 미술감독 게라르디의 입김이 강하게 작동한 것
같고, 펠리니 자신의 미술 취향이 드러난 부분은 '악몽 시퀀스' 만큼 자주
인용되는 귀도의 '하렘' 에 대한 상상 시퀀스다.

상상 속에서 그는 아랍 세계의 술탄처럼 자신만의 하렘을 갖고 있
고, 여기선 모든 여성들이 오직 자신의 사랑에 의존한 채 서로 질투도 하지
않고 평화롭게 공존하고 있다. 그 많은 여성들을 주위에 두고 귀도는 아랍
의 황제처럼 군림하는 것이다. 흥미로운 점은 애인을 비롯한 모든 혼외의 여
성들은 상상의 세계에서도 맘껏 멋을 내며 자신들의 여성미를 뽐내고 있는
데, 유독 아내인 루이자(아누크 에메)만은 상상 속에서도 가사 노동에 바쁘다.

플랑드르 화가들의 17세기 풍속화를 좋아했던 펠리니는 하렘 속의

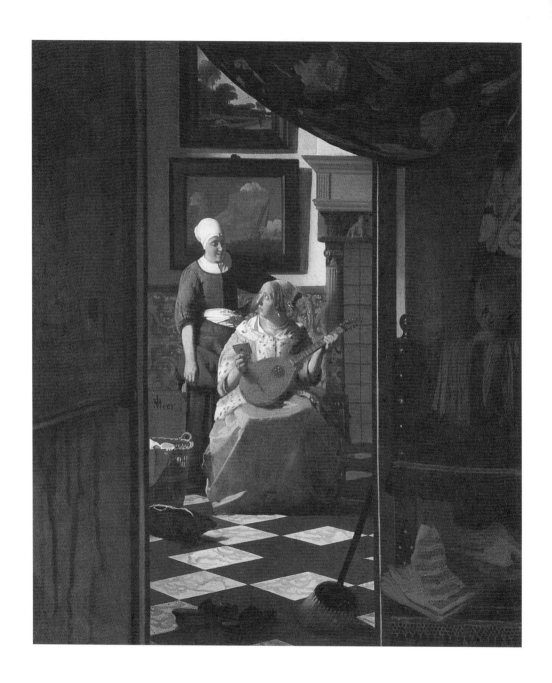

요하네스 베르메르, 〈연애편지〉, 1669~1670.

플랑드르 화가들의 17세기 풍속화를 좋아했던 펠리니는 귀도의 상상 속에 나오는 하렘을 플랑드르 실내화의 어느 집 안처럼 꾸몄다. 또한 귀도의 아내 루이자를 가사 노동에 시달리던 플랑드르의 그 여자들처럼 분장시켰다. 베르메르의 그림에서 자주 봐왔던, 노동하는 여성들의 지루한 이미지가 그대로 재연된 것이다.

분위기를 플랑드르 실내화의 어느 집 안처럼 꾸몄다. 게다가 아내는 가사 노동에 시달리던 플랑드르의 그 여자들처럼 분장시켰다. 머리에 두건을 두르고, 앞치마를 입은 루이자는 다른 여자들이 식사하는 사이, 물걸레를 들고 바닥을 열심히 닦는다. 베르메르의 그림 등에서 자주 봐왔던, 노동하는 여성들의 지루한 이미지가 그대로 재연된 것이다.

탈출을 꿈꾸는 남자의 욕망

귀도는 상상력이 바닥이 나서 도저히 다음 영화를 찍지 못하고 있다. 그가 영화 제작의 압박에서 이리저리 도망다니는 게 〈8 1/2〉의 거의 유일한 이야기다. 그는 일도 사랑도 모두 포기하고 도망가고 싶은지도 모른다. 귀도의 탈출 심리를 상징적으로 드러낸 것이 바로 후반부의 '우주선 세트'이다. 귀도는 우주선을 타고 영원히 도주하는 희망을 품었던 것 같다. 높이가 자

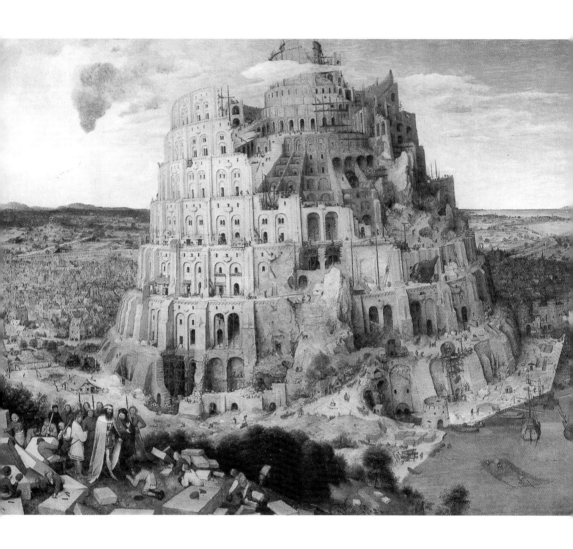

피터 브뤼겔, 〈바벨탑〉, 1563.

귀도의 탈출 심리를 상징적으로 드러낸 후반부의 '우주선 세트'. 귀도의 '도주의 욕망'이 숨어 있는 이 철골 우주선을 만들며, 펠리니는 브뤼겔의 〈바벨탑〉 이미지를 참조했다고 말한다.

그마치 200m나 되는 철골 구조물인데, 귀도는 이 세트에서 공상과학 영화를 찍겠다는 것인지, 통속적인 멜로물을 찍겠다는 것인지 결정을 내리지 못한다. 귀도의 도주의 욕망이 숨어 있는 이 철골 우주선을 만들며, 펠리니는 브뤼겔의 〈바벨탑〉 이미지를 참조했다고 말했다. 인간의 자만심이 하늘을 찔러 오히려 붕괴한다는 구약의 이야기가 들어 있는 '공포의 그림'에서 철탑의 이미지를 얻었다는 것이다.

상상력이 고갈된 감독은 무너져내리는 바벨탑을 보며 자신의 운명을 예감한 것 같은데, 다행스럽게도 현실에서 또 이 영화의 결말에서, 펠리니와 귀도는 새로운 창작의 불씨를 발견하게 된다.

● '저주받은 화가'를 위한 노래 – 데릭 저먼의 〈카라바조〉, 그리고 비스콘티와 파졸리니의 오마주 ● 스크린에 그림을 그리는 화가 – 피터 그리너웨이의 〈영국식 정원 살인사건〉과 카라바조의 후예들 ● 타락한 신부와 순결한 성모 – 루이스 브뉘엘의 〈아르치발도 데 라 크루즈의 범죄 인생〉, 세속화된 성화 ● 베르메르에 미쳐 – 피터 그리너웨이의 〈하나의 Z와 두 개의 O〉, 그리고 '마카브르'

03

바로크 미술, 밤으로의 긴 여로

'저주받은 화가'를 위한 노래

데릭 저먼의 〈카라바조〉, 그리고 비스콘티와 파졸리니의 오마주

카라바조Michelangelo da Caravaggio는 '저주받은 화가' 다. 자신이 갖고 있는 능력에 비해 철저히 푸대접받았고 무시된 삶을 살았다. 그는 17세기 바로크 미술의 선구자이자, 당시 '자연주의' 라고 불린 사실주의적 화풍을 연 개척자이다. 남들처럼 그도 주로 종교화를 그렸는데, 그러나 그가 그린 종교화는 너무나 '현실적' 이고 '민중적' 이어서 대부분 교회로부터 거부되었다.

금발의 긴 머리칼과 푸른 눈을 가진 예수는 보이지도 않으며, 성모 마리아는 피업악자 유대인의 보통 어머니들처럼 한눈에 봐도 가난에 찌들어 있고, 절망에 사로잡혀 있다. 또 학문과는 전혀 관계없어 보일 만큼 '무식해 보이는' 복음서 저자 마태, 죽음 앞에 겁먹은 순교자 베드로 등 성인들을 평범한 사람들과 다를 바 없게 그린 그의 작업은 종교화의 혁명이었다.

카라바조의 제단화, 종교화의 혁명

1600년대 초, 카라바조의 명성이 로마에까지 퍼졌을 때 그도 드디어 교회로부터 작업 제의를 받는 유명 화가의 반열에 오른다. 그러나 그가 그린 제단화들은 대부분 '점잖치 못한' indecent이라는 판정을 받아 결국에는 거절되고 만다. 강물에 빠져 자살한, 임신한 창녀가 모델이었다고 알려진 〈성모의 죽음〉이 대표적인 거부작이다. 재능은 교회로부터 인정받았으나 그의 '위험한' 생각은 도저히 받아들여지지 않았던 것이다.

카라바조는 화가로서 경력의 절정기였던 시절에 교회로부터 부름을 받았고 곧이어 버림을 받는 급격한 변화를 겪었다. 이때 일어난 사건이 결국 그의 인생을 갉아먹고, 또 삶까지 단축시킨 살인사건이다. 1606년 불같은 성격을 갖고 있던 그는 나폴리에서 운동시합 도중 한 남자와 말다툼을

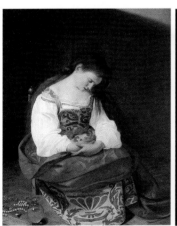 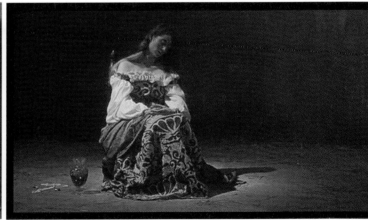

● 카라바조, 〈막달레나〉, 1594. ●● 데릭 저먼의 영화 〈카라바조〉에서 막달레나 역을 맡은 모델이 화가 카라바조 앞에서 포즈를 취하는 장면. 영화는 카라바조가 가난한 이웃들을 모델로 세워, 성인들을 그리는 과정을 잘 보여주고 있다.

벌이다 상대를 칼로 찔러 죽였고, 희생자 가족들이 보낸 '해결사' 들의 추적을 피해 시칠리아, 말타 등지로 도망다니다 결국 병사하고 만다. 1610년 만 39살 때였다.

1986년 영국인 감독 데릭 저먼Derek Jarman이 〈카라바조〉를 발표하자, 화가의 명성이 다시 살아났다. 카라바조가 사실적인 그림을 그리기 위해 얼마나 노력했는지 영화는 잘 보여주고 있다. 가난한 이웃들과 섞여 살던 화가는 바로 그 이웃들을 모델로 세워, 성인들을 그린다. 창녀가 성모도 되고 또 막달레나도 된다. 몸에 때가 줄줄 흐를 것 같은 가난한 사람들이 신성한 교회에 걸릴 제단화의 성인들로 변하는 놀라운 순간을 상상해보라. 그런데 영화가 발표되며 가장 큰 논란을 불러일으켰던 것은 감독이 화가를 명백한 동성애자로 해석한 점이었다. 미술사에 따르면, 화가의 성적 정체성은 아직도 논란거리이지 사실로 확인된 적은 없다.

• 카라바조, 〈성모의 죽음〉, 1606. 카라바조는 교회로부터 그림 솜씨를 인정받았지만, 그의 제단화들은 대부분 점잖치 못하다는 평을 받아 결국에는 거절되었다. 임신한 창녀가 모델이었다고 알려진 이 작품이 대표적인 거부작이다(왼쪽). •• 데릭 저먼의 영화 〈카라바조〉의 한 장면. 화가 카라바조가 〈성모의 죽음〉을 그리고 있는 모습을 묘사했다.

동성애에 초점 맞춘 데릭 저먼의 〈카라바조〉

미술학교 출신 감독인 데릭 저먼은 데뷔작으로 〈세바스찬〉Sebastiane 1976을 발표하며, 온몸에 화살을 맞고 있는 그 유명한 성인을 동성애자로 묘사해 큰 반향을 몰고온 바 있다. 성인 세바스찬의 순교 장면은 사실 동성애자들의 아이콘이었다. 아름다운 몸매를 가진 성인의 벗은 몸을 관통하는 수많은 화살은 남근의 상징으로 해석되었고, 따라서 세바스찬은 마조히스트 동성애자로 인식됐다. 영화가 발표된 이후, 동성애자들 사이에서만 은밀히 소통되던 성인 세바스찬의 동성애 상징이 데릭 저먼의 영화에 의해 대중에게까지 널리 알려지게 된 것이다.

〈카라바조〉를 만들며 데릭 저먼은 동성애 감독답게 미술사에서 '모호한' 섹슈얼리티를 가진 화가로 남아 있는 카라바조를 명백한 동성애자로 해석한다. 10대 시절, 가난에 찌든 화가는 길거리에서 그림을 그리며 나이든 남자들을 대상으로 매춘을 하고, 12사도 중 가장 어린 성인 존을 그릴 때 화가는 동성애 파트너인 소년을 모델로 삼으며, 창녀의 애인인 젊은 남자의 벗은 몸을 그릴 때는 그 남자와 사랑까지 나누는 식으로 표현하고 있다.

평범한 사람들을 그린 카라바조의 제단화가 당시에는 교회로부터 지나치게 속된 것으로 해석돼 거부됐으나, 현대에 와서 그의 작품들이 다시 평가되는 이유는 바로 그 속됨의 진실에 있다. 핍박받고 당대에 사이비 취급까지 받았던 예수와 그의 추종자들은 맨발의 빈민에 가깝지, 금발을 휘날리는 수려한 백인과는 거리가 먼 사람들이 아닌가? 특히 화가가 보여준 하층민에 대한 남다른 애정은 전쟁 뒤 네오리얼리즘이라는 사실주의 영화 미학을 일으킨 이탈리아 감독들에 의해 각별히 주목받았다.

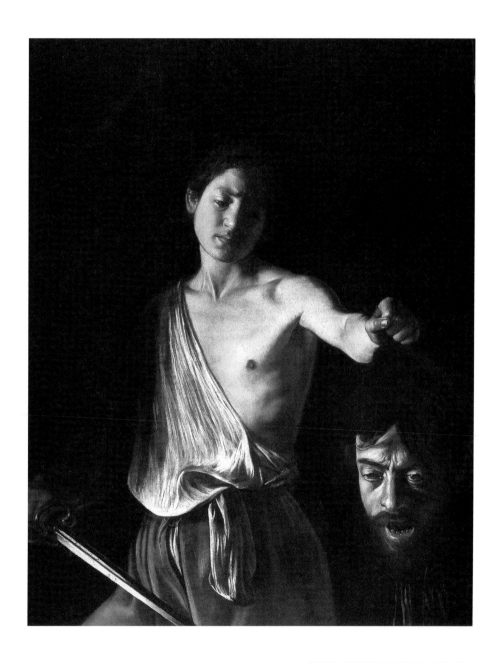

카라바조, 〈골리앗의 머리를 들고 있는 다윗〉, 1610.

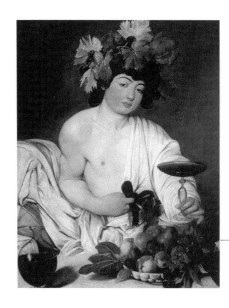

카라바조, 〈바커스〉, 1596~1597. 파졸리니 감독은
영화 〈맘마 로마〉에서 창녀의 아들이자 사회의 낙오
자를 감히 카라바조의 바커스처럼 묘사한다.

카라바조와 네오리얼리즘

로베르토 로셀리니가 〈무방비 도시〉Roma, citta aperta 1945로 사실주의 미학을 연
뒤, 비스콘티는 시칠리아의 어촌으로 가서 어부들의 일상을 그린 〈대지는 흔
들린다〉La terra trema 1948를 발표한다. 지금 봐도 딱할 정도로 가난한 사람들의
찌든 모습이 화면을 가득 채우는데, 바로 카라바조의 그림에서 많이 봤던
맨발의 가난한 사람들이 대거 등장한다. 비스콘티는 '가난'이라는 이미지
에 접근하며 자연스럽게 이탈리아의 거장인 카라바조의 인물들을 떠올렸
다. 특히 주인공의 남동생이 생존을 위해 산으로 들어가기 전, 홀로 방에서
등불을 들고 온 방을 비출 때, 그의 모습은 〈골리앗의 머리를 들고 있는 다
윗〉을 연상시킨다.

　　비스콘티가 카라바조의 가난한 자에 대한 연민에 동감했다면, 파졸
리니는 평범한 사람을 성인의 모델로 내세우는 '탈신성화'의 미학을 배웠

다. 카라바조는 정물화의 장인으로도 유명했는데, 그중 〈바커스〉는 정물과 신화의 인물을 조합한 걸작으로 소개된다. 술의 신 바커스는 일반 대중에게 '해방자'의 의미도 갖고 있고, 따라서 또 다른 '해방자 예수'의 은유로 수용되기도 한다. 해방과 술은 밀접한 관계가 있는 것 아닌가? 파졸리니는 〈맘마 로마〉La commare secca 1962 에서 창녀의 아들이자 사회의 낙오자를 감히 카라바조의 바커스처럼 묘사한다. 신화의 인물을 신성시한 우리의 고정관념을 깨부수는 것이다.

당대에 '저주받은 화가' 카라바조를 위한 노래는 지금도 울려퍼진다.

스크린에 그림을
그리는 화가

피 터 그 리 너 웨 이 의 〈영 국 식 정 원 살 인 사 건〉과 카 라 바 조 의 후 예 들

미술이 영화 만들기에 이용된 것은 영화 탄생 때부터다. 멜리에스가 그 시
조인데, 그는 스튜디오에 그림을 그려 인위적인 공간을 창조했다. 영화와
미술이 처음 만나는 순간이었다. 그런데 영화와 미술의 관계를 학문적으로
접근한 지는 얼마 되지 않는다. 본격적인 연구는 회화와 영화 등 두 예술 장
르 모두에서 오랜 전통을 갖고 있는 프랑스와 이탈리아 등지에서 1980년대
에 처음 나왔다. 자크 리베트Jacques Rivette의 시나리오 작가로도 유명한 파스칼
보니체Pascal Bonitzer의 『영화와 회화: 탈배치』, 그리고 자크 오몽Jacques Aumont의
『끝없는 눈』L'oeil interminable 등은 두 장르의 관계를 천착하는 중요한 시도였다.

　　그런데 왜 1980년대에 이런 연구물들이 연이어 나왔을까? 그 결정
적인 계기가 바로 피터 그리너웨이Peter Greenaway라는 독특한 감독의 등장이었
고, 1982년 발표된 〈영국식 정원 살인사건〉The draughtsman's Contract은 그의 데뷔
작이다.

그리너웨이, 화가인가 감독인가?

영화는 시작하자마자 바로크 시대의 그림을 그리듯 촛불 조명 아래 모여 있는 인물들을 잡고 있다. 지금 보면 우스꽝스러운 가발과 소매가 치렁치렁한 옷을 무슨 부귀영화의 상징처럼 입고 있는 귀족들은 자기들끼리 시답잖은 농담을 하고 있다. 시대는 영국의 스튜어트 왕조가 다시 권력을 잡은 1694년이다. 크롬웰의 부르주아 시대가 쇠하고 왕정복고가 진행된 반동 시대다. 약 10분간 이어지는 도입 부분은 그리너웨이 감독이 명백히 바로크 시대의 그림을 인용하고 있음을 과도할 정도로 드러내고 있다.

　　그리너웨이 이전의 감독들은 영화 속에 회화적 이미지를 이용했다면, 그는 회화 속에 영화적 이미지를 끌어들인 것으로 해석됐다. 다시 말해 영화와 회화 중 회화에 무게중심이 더 놓여 있다는 것이다. 미술학교 출신

〈영국식 정원 살인사건〉은 도입부에 바로크 시대의 그림을 그리듯 촛불 조명 아래 모여 있는 인물들을 보여준다. 그리너웨이 감독은 바로크 시대의 '카라바조 후예'들의 작품을 과도할 정도로 인용하고 있다.

게라르트 반 혼트호스트, 〈예수의 어린 시절〉, 1620. 하나의 조명에 의한 주제의 강조, 주제에서 벗어나는 풍경화 같은 배경의 생략, 그리고 드라마 같은 극적인 화면 구성 등 카라바조의 화풍을 그대로 따랐다.

인 그의 전력이 강조되기 시작했고, 덩달아 데이비드 린치 등 미술학교 출신 감독들에 대한 관심이 고조되기 시작한 것도 이때부터다.

그리너웨이가 〈영국식 정원 살인사건〉을 만들며 스크린 위에 그린 '그림'은 바로크 시대의 이른바 '카라바조 후예'들의 작품들이다. 이들은 바로크 시대의 기인이자 거장인 카라바조의 화풍에 절대적 영향을 받은 화가들이다. 마치 매너리즘 화가들이 르네상스 거장들의 그림을 모방하듯, 이들 후예들은 카라바조의 그림을 의도적으로 베낀다. 이탈리아의 젠틸레스키Gentileschi 부녀, 네덜란드의 게라르트 반 혼트호스트Gerrit van Honthorst, 프랑스의 조르주 드 라 투르Georges de La Tour 등은 당대의 대표적인 카라바조 후예들이다.

하나의 조명에 의한 주제의 강조, 주제에서 벗어나는 풍경화 같은 배경의 생략, 그리고 드라마 같은 극적인 화면 구성 등으로 카라바조는 바

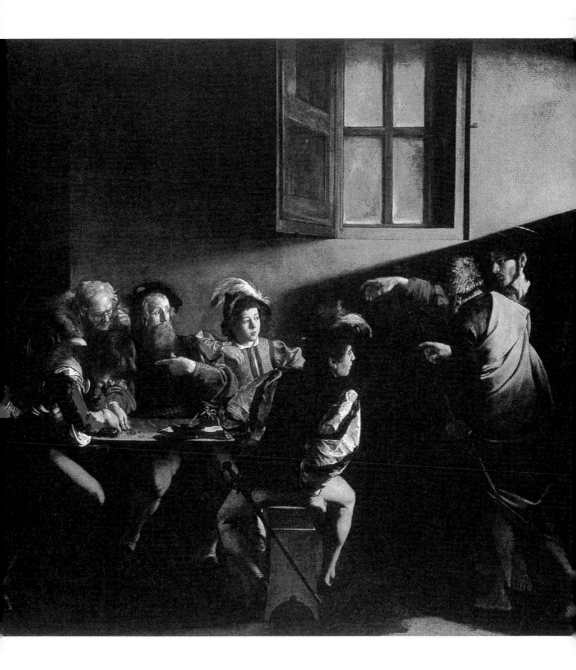

로크 시대의 '자연주의' 화풍을 열었는데, 후예들은 39살에 요절한 선배의 화풍을 이어받았다. 이들의 전 유럽에 걸친 활동 덕택에 17세기 전반은 바로크라는 화풍이 절대적인 지위를 갖게 된다. 후예들은 창조적인 선배와 달리 모방만 하였다는 평가를 받아 미술사에선 주변부로 밀려나 있지만, 이들의 활동이 없었다면 렘브란트와 베르메르 같은 '조명의 화가'들의 등장이 더욱더 뒤로 연기됐을 게 틀림없다.

매혹적인 그림 뒤에 숨은 살인의 스릴러

빛나게 아름다운 영국식 정원의 저택에 사는 허버트라는 중년 귀부인은 네빌이라는 유명 화가를 초대하여 그림을 그리도록 하고 싶은데, 오만한 젊은 화가는 별 흥미가 없다. 그는 금전적인 대가와 더불어 작업할 때의 '쾌락'

유명 화가 네빌의 그림을 갖고 싶어 안달이 난 중년 귀부인 허버트는 그림 값뿐만 아니라 사적인 쾌락도 제공한다는 괴상한 계약을 맺는다. 원제목 '고용된 자의 계약' 대로 부인이 아니라 화가가 계약의 주도권을 쥔 것이다.

도 중요시 한다는 알 듯 말 듯한 조건을 내건다. 화가의 그림을 갖고 싶어 안달이 난 귀부인은 12일 동안 12 작품을 그리는 대가로 작품당 8기니를 지불하고, 또 화가가 원할 때 '사적인 쾌락'도 제공한다는 괴상한 계약을 맺는다. 원제목 '고용된 자의 계약' The Draughtsman's Contract 대로 부인이 아니라 화가가 계약의 주도권을 쥔 것이다.

조르주 드 라 투르, 〈목수 요셉〉, 1640.

화가는 그림을 그리는 동안 그 어떤 권력자보다 더욱 절대적인 권력을 행사한다. 그림에 방해되는 모든 물건은 치워져야 하고, 저택에 사는 귀족들도 화가의 손짓 하나에 따라 금지된 장소에서 나가야 한다. 작업이 끝나면 귀부인과 징염을 불태우는 이 화가는 단지 신분 때문에 부귀영화를 누리는 귀족들이 멍청해 보인다. 자신의 그림 앞에 무릎 꿇은 귀족들이 고소해 죽을 지경이다. 그런 어느 날 허버트 부인의 딸이 교묘한 계략을 꾸며 화가가 자신과도 계약을 맺게 한다. 딸의 남편은 성불구이다. 화가는 이제 어머니와 딸, 두 여자 사이에서 즐긴다. 스튜어트 왕정복고 때의 성풍속이 혼란했다고는 하지만 저 정도일까 싶다.

그런데, 두 모녀가 단지 그림과 섹스를 위해 신분이 낮은 화가에게 굽실거렸다면 평범한 이야기에 그쳤을 것이다. 영국식 정원을 그린 화가의 아름다운 풍경화 뒤에는 살인의 음모가 도사리고 있다. 귀족과 신흥계급

귀족과 신흥계급 간의 갈등에서 주도권을 잡았던 화가 네빌은 결국 노회한 귀족들의 희생양이 되고 만다.

간의 갈등에서 먼저 주도권을 잡았던 화가가, 영화의 뒤로 가면 갈수록 어처구니없게도 노회한 귀족들의 희생양이 돼가는 추락의 서스펜스는, 그리너웨이가 스릴러의 고장 영국 출신임을 잘 보여주고 있다.

유행이 된 미술의 인용

그리너웨이의 작품을 평가하는 잣대는 평가자가 영화 쪽 사람인가 아니면 미술 쪽 사람인가에 따라 양분되는 것 같다. 영화 쪽 사람들은 감독의 미술적 기능은 인정하지만, 미술이 영화 속에서 새로운 의미를 창출하는 수준으로까지 나아갔는지에 대해서는 인정하지 않는 편이다. 신동이긴 하나 거장은 아니라는 것이다. 〈영국식 정원 살인사건〉의 발표 이후, 그리너웨이는 물론이고, 다른 감독들도 쓸데없이 미술 장면을 영화 속에 인용하는 겉멋

부리기가 많이 나왔다고 지적하기도 한다. 어쨌든 그리너웨이의 등장 이후 회화의 인용이 영화제작에서 유행이 된 것은 사실이다. 이를테면 〈어바웃 슈미트〉에서 목욕하는 잭 니콜슨의 모습이 다비드가 그린 〈마라의 죽음〉처럼 묘사되는 식이다(138쪽 참조).

한편, 미술 쪽 사람들은 그리너웨이 감독이 영화사의 새 지평을 연 천재라고까지 평가한다. 내러티브 중심의 기존 영화 미학으로 접근해선 그의 뛰어난 재능을 볼 수 없다고 지적한다. 〈영국식 정원 살인사건〉의 회화적 화면들은 그 이미지만으로도 이야기를 잘 표현하고 있고, 또 그리너웨이 제작팀의 고정 멤버인 마이클 나이먼Michael Nyman의 바로크풍 음악은 그 이미지에 역동적인 감정까지 입혔다고 본다. 영화 미학에 관련된 활발한 논란거리를 지금도 제공하고 있는 피터 크리너웨이, 신동일까 거장일까?

타락한 신부와
순결한 성모

루이스 브뉘엘의 〈아르치발도 데 라 크루즈의 범죄 인생〉, 세속화된 성화

루이스 브뉘엘은 사실 40대 후반에 데뷔했다고 보는 게 더욱 적절하다. 젊은 시절에 발표한 데뷔작 〈안달루시아의 개〉 Un chien andalou 1929가 워낙 유명하다 보니, 마치 그가 20대 때부터 계속해서 활기찬 작업을 한 것 같지만 사실은 그렇지 않다. 데뷔는 29살에 했지만, 프랑코가 집권한 파시스트 정권 스페인에서 미국으로 탈출한 뒤, 다시 멕시코에서 1947년 극영화 감독으로 데뷔한 뒤에야 비로소 영화 작업을 본격적으로 할 수 있었다. 〈그란 카지노〉 Gran casino 1947가 멕시코에서 발표한 그의 첫 장편이며, 이후 브뉘엘은 그의 말에 따르면 "단지 먹고 살기 위해 숱한 멜로드라마들을 찍어냈다." 그의 나이 47살 때였다.

멕시코 산産 멜로드라마

브뉘엘은 〈황금시대〉 L'Age d'or 1930와 다큐멘터리 〈빵 없는 대지〉 Las Hurdes 1933를

마지막으로 영화 작업을 할 수 없었다. 그는 프랑코군에 맞서 싸우던 좌파 공화주의자였다. 미국으로 망명한 뒤, 뉴욕의 현대미술관에서 일하며 겨우 연명했는데, 그 직장도 〈황금시대〉에서 보여준 '신성모독'의 전력 때문에 잃어버렸고, 그는 감독을 시켜준다는 친구의 권유로 식구들을 이끌고 멕시코로 갔다. 대중 멜로물 이외는 다른 것은 엄두도 못 낼 때였다. 멕시코 특유의 기타 음악에 맞춰 노래하고 춤추고, 그리고 연애하는 그런 이야기들을 계속 만들었다.

　　파리 친구들의 도움으로 〈로스 올비다도스〉 Los Olvidados 1950 가 칸에 소개되고, 또 감독상을 수상했지만 멕시코에서의 그의 입지는 별로 개선되지 않았다. 브뉘엘은 스페인 내전 중 파리에서 문화 담당 외교관으로 근무한 적이 있다. 〈아르치발도 데 라 크루즈의 범죄 인생〉 The criminal life of Archibaldo de la Cruz 1955 (이하 아르치발도)은 멕시코에서 만든 멜로드라마 중 말기 작품으로, 그가 비교적 감독으로서의 재량권을 갖고 있을 때의 작품이다. 이후 브뉘엘은 멕시코와 프랑스를 왕래하며 작업을 진행한다.

　　그래서인지 멕시코 초창기의 통속극에 비하면 초현실주의자 브뉘엘의 냄새가 물씬 풍기는 게 바로 〈아르치발도〉이다. 어린 시절의 기억, 외상, 백일몽, 강박관념 등 1920년대 초현실주의 운동 시절에 그가 빠져들었던 프로이트의 모티브들이 잔뜩 널려 있다. 아르치발도는 부잣집의 버릇없는 아들인데, '지나치게' 어머니에게 매달려 있다. 어머니도 아들의 버릇을 고치기보다는 '지나치게' 아들의 요구를 들어준다. 어머니는 뮤직박스를 선물한다. 개인교사인 처녀가 뮤직박스에 관한 전설을 이야기해준다. 어떤 왕이 미뉴에트의 음악이 흘러나오는 이 뮤직박스를 들으며 소원을 빌면 사람까지 죽일 수 있었다는 것이다. 소년은 너무나 큰 호기심을 느끼고, 실험

을 한다. 그 처녀를 바라보자, 정말로 길에서 총알이 날아와 여자는 죽고 만다. 때는 1910년대, 멕시코의 혁명기로 길에서는 시가전이 벌어지고 있었다.

영화가 시작하자마자 우리가 이때까지 본 내용이 전부 어른 아르치발도의 플래시백으로 밝혀진다. 그는 아내의 죽음에 상처를 받아 병원에 입원 중인데, 수녀 간호사에게 어린 시절을 이야기하고 있었다. 이 영화는 '플래시백'의 사용으로도 특징지어지는 작품으로, 86분짜리 영화에서 약 76분이 플래시백이고, 나머지 약 10여 분이 현실의 내용이다. 플래시백이 너무나 길어 이야기를 따라가는 도중 언제 과거 시점이 끝나는지 조바심이 일 정도다.

플래시백과 플래시포워드가 혼재

그런데, 플래시백 중에는 또 플래시포워드도 끼어 있다. 브뉘엘이 멕시코

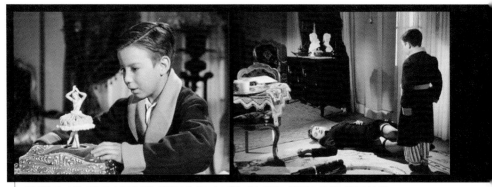

아르치발도는 어린 시절 어머니에게 받은 뮤직박스를 들으며 소원을 빌자, 정말로 전설대로 길에서 총알이 날라와 개인교사 처녀가 죽고 만다. 때는 1910년대, 멕시코의 혁명기로 길에서는 시가전이 벌어지고 있었다.

영화계에서 제법 인정받는 위치로 올라섰음을 방증하는 장치이기도 하다. 보통의 상업영화에선 플래시백은 어렵다고 잘 쓰지 않는다. 세계 영화사에서도 이만큼 복잡하게 시간 게임을 한 영화는 드물다. 다시 말해, 아르치발도는 과거의 이야기를 하고 있는데(플래시백), 그 과거 이야기 속에서 그가 꿈꾸는 미래의 이야기(플래시포워드)가 끼어드는 식이다.

플래시포워드가 끼어드는 부분은 두 곳이다. 둘 다 살인에 대한 상상이다. 아르치발도는 늘 어린 시절에 겪은 간접 살인의 흥분을 잊지 못하는데, 그런 충동을 느낄 때면 어김없이 뮤직박스의 미뉴에트가 들려온다. 그는 '순수'의 이미지를 잃은 여성을 보면 살인 충동을 느낀다. 어린 시절, 젊고 탄력 있는 어머니가 지나치게 나이 든 아버지와 사는 데서 느낀 콤플렉스인지, 정확한 이유는 알 수 없다. 아르치발도는 어느 방종한 여성의 목을 따 죽이는 상상을 한다. 앨프리드 히치콕Alfred Hitchcock의 〈서스피션〉Suspicion 1941에서 캐리 그랜트가 들었던 것과 같은 밝은 우유를 들고 들어오는 여성을, 아르치발도는 〈안달루시아의 개〉에 나오는 그 유명한 면도날로 살인을

히치콕의 〈서스피션〉에서 캐리 그란트가 들었던 것과 같은 밝은 우유를 들고 들어오는 여성을, 아르치발도는 〈안달루시아의 개〉에 나오는 그 유명한 면도날로 살인을 하는 상상을 한다.

결혼식 날, 아르치발도는 유부남과 연인 관계였던 신부를 권총으로 쏴죽이는 상상을 한다. 성화 속의 마리아처럼, 머리에 왕관과 베일을 두른 신부는 곧 성모를 의미한다.

하는 상상을 하는 것이다. 물론 전적으로 백일몽이다.

두번째 플래시포워드는 자신의 결혼식 때 일어난다. 그는 신부가 사실은 유부남과 연인 관계에 있다는 사실을 알게 된다. 다시 '잃어버린 순수'에 대한 복수심에 불탄다. 그는 흰색 웨딩드레스를 입은 신부를 권총으로 쏴죽이는 상상을 한다. 그런데, 이 장면이 아주 수상(?)하다. 알려진 대로 브뉘엘은 지독한 반부르주아, 반기독교주의자다. 드레스를 입은 신부를 죽이는 장면은 다른 영화에도 종종 있었지만, 이 영화처럼 신부가 노골적으로 성모를 은유하는 경우는 드물다. 신부는 '마리아에게 경배를' Hail, Holy Queen 이라는 테마로 숱하게 그려졌던, 곧 동네 미장원 등에서 쉽게 볼 수 있는 세속화된 성화 속의 마리아처럼, 머리에 왕관과 베일을 두르고 있다. 신부의 뒤에는 마리아의 순결을 상징하는 백합도 보인다. 그 신부를, 다시 말해 성모(의 은유)를 죽이는 것이다. 여기까지가 모두 플래시백이다.

바르톨로메 무리요, 〈원죄 없는 수태〉, 1650.

'마리아에게 경배를'이라는 테마로 숱하게 그려졌던, 곧 동네 미장원 등에서 쉽게 볼 수 있는 세속화된 성화.

순결한 신부를 성모에 비유하는 모티브는 브뉘엘의 〈비리디아나〉에서도 반복된다. 비리디아나는 바르톨로메 무리요의 작품 속 성모의 모습을 하고 나타나는데, 숙부는 비리디아나를 혼절시킨 뒤, 관계를 맺으려고 시도한다.

성모의 모습을 한 신부

순결한 신부를 성모에 비유하는 모티브는 브뉘엘의 대표작 〈비리디아나〉 Viridiana 1961에서 다시 반복된다. 역시 신성모독적인 방법으로 쓰였다. 숙부의 꾐에 속은 비리디아나는 성모의 초상화 중 아마도 가장 대중적인 바르톨로메 무리요Bartolome Esteban Murillo의 작품 속 성모의 모습을 하고 나타나는데, 숙부는 비리디아나에게 약을 먹여 혼절시킨 뒤, 관계를 맺으려고 시도한다. 비록 시도는 실패로 끝나지만, 관객은 욕정에 불타는 숙부가 성모의 모습을 한 비리디아나의 몸을 더듬는 것을 모두 보고 난 뒤다. 브뉘엘은 교묘한 영화적 장치를 동원하여, 〈황금시대〉에선 예수를, 〈아르치발도〉에선 성모를 '욕보이는' 도발을 살짝 숨겨놓았던 것이다.

베르메르에 미쳐

피터 그리너웨이의 〈한 개의 Z와 두 개의 O〉, 그리고 '마카브르'

베르메르의 그림을 보고 있으면 묘한 기분에 빠진다. 분명 사람들이 등장하지만 그의 그림은 왠지 정물화를 닮았다. 시간도 정지돼 있고, 사람들의 동작들도 모두 멈춘, 말 그대로 '고요의 세상'이다. 오죽했으면 곰브리치 같은 미술사가는 베르메르의 그림을 '사람이 들어 있는 정물화'라고 했을까? 마치 큰 무덤의 유적지 속에 들어간 듯한 이상한 '편안함', 베르메르의 정지된 그림이 갖고 있는 마법이다. 피터 그리너웨이도 그 마법에 빠진 감독이다.

영화와 미술의 경계

피터 그리너웨이의 영화를 언어의 망 속에 포획하는 것은 불가능에 가깝다. 그의 영화는 심하게 말해, 내러티브를 무시해도 되기 때문이다. 감독은 데뷔작 〈영국식 정원 살인사건〉을 발표할 때부터 이야기보다는 회화의 이

124

그리너웨이 감독의 영화 〈한 개의 Z와 두 개의 O〉에서 생명의 탄생 기원과 부패에 집착하는 쌍둥이 생태학자. 그들의 등 뒤로 베르메르의 그림 〈천문학자〉(왼쪽)와 〈지리학자〉(오른쪽)가 걸려 있다.

미지가 넘쳐나는 '과잉의 미학'으로 단박에 시선을 끌었다. 데뷔작은 화가와 그 화가를 고용한 귀족 집안 사이의 갈등을 다룬 미스터리극인데, 시종일관 마이클 나이먼의 바로크풍 음악과 그리너웨이의 바로크풍 그림 이미지들이 함께 행진하는 '음악과 미술'의 협주곡이었다.

두번째 장편인 〈한 개의 Z와 두 개의 O〉A Zed & Two Noughts 1985는 내러티브 요소가 더욱 약화돼 있다. 굳이 이야기를 정리하면 이렇다. 백조를 피하려다 교통사고가 난다. 두 여자가 죽고, 운전하던 여자 알바(안드레아 페레올)는 다리 하나를 잘라내고 살아남았다. 죽은 두 아내의 남편은 쌍둥이 생태학자다. 처음에는 아내의 죽음에 통곡하다, 묘하게도 둘 다 알바와 사랑에 빠진다. 올리버(에릭 데콘)는 생명의 탄생 기원에 집착하고, 반면에 오스왈

드(브라이언 데콘, 배우들도 진짜로 쌍둥이다)는 생명의 부패에 집착한다. 올리버는 미생물이 어떻게 잉태되는지를 카메라로 기록하고, 오스왈드는 생물이 죽은 뒤 어떻게 부패하는지를 카메라에 담는다. 다시 말해 이들은 '탄생과 죽음'의 문제에 매달려 있는 것이다. 짐작하겠지만, 이야기는 자연스럽게 '탄생에서 죽음의 종말'로 이끌려간다.

그리너웨이는 감독이자 소설가이자 또 화가이다. 아마 그는 미술 전공자들에게 가장 인기 높은 감독일 것이다. 영화를 그림 그리듯 만들어내니, 그들의 지지는 어찌 보면 당연하다. 미술이 영화제작의 한 요소가 아니라, 영화가 미술 작업의 한 요소가 된 듯한 작품들을 내놓기 때문이다. 감독의 작품은 미술 작업의 연장선상에 있는 게 아닌가 싶다. 〈한 개의 Z와 두 개의 O〉의 경우도, 이 작품이 영화인지 미술인지, 그 경계를 몹시 흐려놓았다. 그만큼 그리너웨이의 영화에는 미술적 감흥이 압도한다. 감독은 종종 이런 말을 했다. "이야기만 해대는 사람들의 손에 영화를 맡겨두기엔, 영화는 너무 중요하다." 이야기 중심의 영화 만들기에 대한 강력한 경고이자, 자기 미학의 창의성을 알리는 선언이었다.

쌍둥이 형제는 처음에 사고 경위를 알고자 알바의 병원을 찾는다. 그런데 괴상하게도 이 여자, 즉 아내의 죽음의 원인 제공자와 사랑에 빠진다. 이 병원의 외과의사는 봉합수술 전문가다. 그런데 이 남자도 알바와 사랑에 빠졌다. 외과의사의 이름은 반 메헤렌, 화가 베르메르의 그림을 베껴 유명했던 화가의 이름과 같다. 그리너웨이는 이처럼 베르메르의 삶을 영화의 후경으로 이용하고 있다. 그런데 이 외과의사도 베르메르의 그림을 모사하는 데 도사다. 반 메헤렌이라는 외과의사가 등장하는 부분은 그리너웨이의 베르메르에 대한 헌사라고 봐도 무방할 정도로 화가의 그림들이 넘쳐

난다. 영화는 아예 베르메르의 그림 속으로 여행하는 듯하다.

베르메르의 그림 속으로

외과의사에게는 정부인 간호사가 한 명 있다. 그녀는 늘 베르메르의 '붉은 모자를 쓴 소녀'처럼 눈부시게 붉은, 큰 모자를 쓰고 등장한다. 자기가 수술한 환자인 알바를 사랑하는 의사는, 알바 옆에 붙어 있는 쌍둥이 형제가 걸림돌이다. 그래서 '붉은 모자의 여자'에게 쌍둥이를 병실에서 멀리 떨어뜨리라고 부탁한다. 일종의 미인계다. 만약 그 요구가 충족되면, '붉은 여자'는 직장과 정부로서의 지위도 보장될 것이다. 베르메르의 그림에 등장하는 '붉은 소녀'는 정열을 상징하는 눈부신 적색의 모자를 쓰고 있으며, 덧붙여 소녀의 표정답지 않게 입술을 약간 벌리고 있어, 그 관능성이 간접적으로 드러나 있었다. 그래서 그리

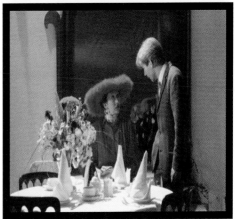

● 요하네스 베르메르, 〈붉은 모자를 쓴 소녀〉, 1667. ●● 외과의사 반 메헤렌의 정부이자 간호사인 이 여인은 베르메르의 '붉은 소녀'처럼 눈부시게 붉고 큰 모자를 쓰고 등장한다.

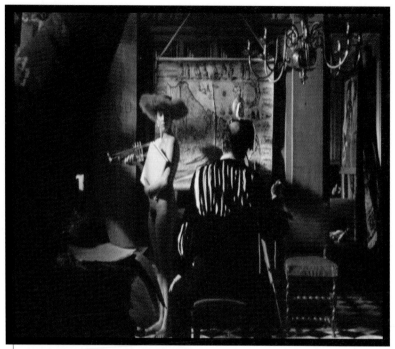

베르메르에게 거의 미쳐 있는 외과의사는 자신의 화실도 베르메르의 〈화가의 스튜디오〉와 똑같이 꾸며놓았다.

너웨이는 그림 속의 '붉은 소녀'를 정부의 이미지로 해석해놓았던 것이다.

베르메르의 그림을 베끼는 의사는 자기 병실을 모두 베르메르의 그림으로 장식했다. 외과의사는 베르메르에게 거의 미쳐 있는 셈이다. 그는 자신의 화실도 베르메르의 바로 그 유명한 〈화가의 스튜디오〉에 나오는 화실과 똑같이 꾸며놓았다. 빛이 들어오는 왼쪽의 창문, 흑백의 타일바닥, 화실 입구의 검붉은 장막, 정면 벽에 걸린 황금빛 벽장식, 천장의 금빛 조명, 흑백의 줄무늬 옷을 입고 있는 화가, 그리고 나팔과 책을 들고 있는 모델까지 그대로 옮겼다. 단, 그림과 달리 영화에선 '붉은 모자의 여인'이 누드로 포즈를 잡고 있다. 자신의 이름이 베르메르의 그림을 베꼈던 화가의 이름과 같기 때문인지, 의사는 운명적으로 베르메르와 연결돼 있는 셈이다.

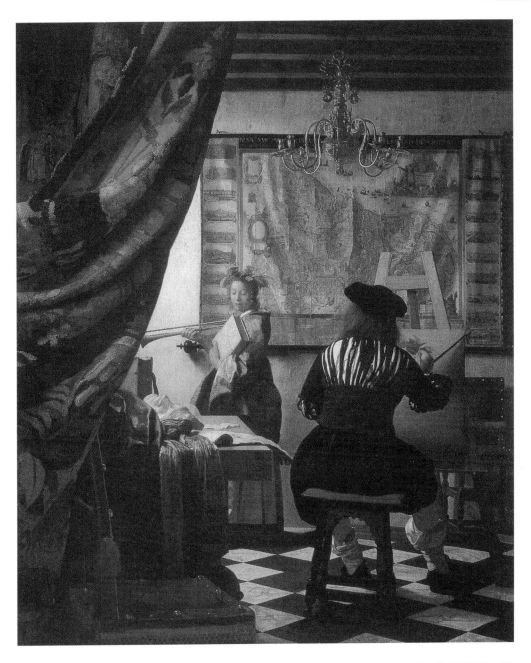

요하네스 베르메르, 〈화가의 스튜디오〉, 1673.

요하네스 베르메르, 〈하녀와 함께 있는 여인〉, 1668.

그림과 같은 균형미에 집착하고 있는 의사는 급기야 알바의 나머지 다리 하나도 자르도록 한다. 베르메르의 그림처럼 균형을 잡기 위함이다. 의사는 수술하고 있고, 간호사는 알바의 머리 스타일을 베르메르의 〈하녀와 함께 있는 여인〉의 여주인처럼 꾸미고 있다. 수술실이 베르메르의 그림으로 장식돼 있는 것은 말할 것도 없다.

베르메르의 그림처럼 균형을 잡기 위해, 의사는 알바의 나머지 다리 하나를 자르는 수술을 하고, 간호사는 알바의 머리 스타일을 베르메르의 〈하녀와 함께 있는 여인〉의 여주인처럼 꾸미고 있다.

메멘토 모리

자, 보다시피, 사람들이 점점 정상에서 벗어나고 있다. 두 다리를 모두 잃은 알바는 곧 죽음에 이르고, 그녀를 사랑했던 쌍둥이 형제는 자살한다. 생물의 부패에, 곧 죽음의 순간에 그토록 집착했던 오스왈드는 자신들의 죽음을 자동카메라가 기록하도록 장치해놓는다. 마치 중세 때, 썩은 시체를 묘사했던 '마카브르'를 보듯, 두 남자의 시체 위에 수많은 달팽이들이 우글거리는 것으로 영화는 끝난다. '메멘토 모리'(죽음을 기억하라)의 그리너웨이판 해석인 것이다.

04

신고전주의와 낭만주의 미술, 젊은 베르테르의 슬픔

자기를 보지 못하는 남자들의 희비극

알렉산더 페인의 〈어바웃 슈미트〉·〈사이드웨이〉와 미술의 유머

알렉산더 페인Alexander Payne은 코미디 감독이다. 그런데, 알 만한 사람은 다 알 겠지만, 그의 영화는 보고 웃기만 하기엔 어딘지 쓸쓸한, 묘한 여운을 남긴 다. 페이소스가 세다는 것이다. 한 편의 코미디를 봤는데, 눈물이 자꾸만 흐 르는 야릇한 경험을 했던 관객이 적지 않았을 것이다. 2004년 초 개봉됐던 〈사이드웨이〉Sideways는 물론이고, 감독을 세계에 알린 〈어바웃 슈미트〉About Schmidt 2002도 이중적인 감정 변화를 일으키는 '슬픈' 코미디였다.

'포드나 디즈니는 아니더라도……'

〈어바웃 슈미트〉는 머지않아 죽음을 맞이할 노인의 일상을 다뤘다는 점에 서 돋보였다. 노인이, 그것도 영웅적인 인물이 아니라 구질구질한 일상 속 의 노인이 스크린에서 주인공을 차지하면, 그 영화는 설사 존경을 받을지는 몰라도 관객으로부터는 외면받기 십상이다. 비토리오 데 시카Vittorio De Sica의

알렉산더 페인 감독의 영화 〈어바웃 슈미트〉는 한때 잘나갔던 보험회사의 중역 슈미트가 젊은 세대에 밀려 정년을
맞는 장면으로 시작한다.

〈움베르토 D〉Umberto D. 1952가 대표적이다. 그런데 페인은 할리우드에서 아주
싫어할 것 같은, 노인의 일상으로 관객을 웃기고 울리는 대단한 솜씨를 보
였다. 그래서 그런지 상업영화 냄새가 물씬 나는 코미디물이 그해 베니스
경쟁에 초대되는, 흔치 않은 사례를 기록하기도 했다.

　　"포드나 디즈니는 아니더라도 제법 중요한 사람somebody은 될 줄 알았
던" 한 남자가, 인생의 황혼기를 맞아 스스로의 정체성을 서서히 인식하고,
지극히 평범한 그 현실을 받아들이는 과정을 담고 있는 게 〈어바웃 슈미트〉
이다. 보험회사의 중역 슈미트(잭 니콜슨)는 한때 잘나가는 직원이었지만, 이
제 명문대 경영학 석사 학위를 갖고 있는 젊은 세대에게 밀려나는 노인이
됐다. 시간 앞에선 그 누구도 승리할 수 없는 법, 그는 원치 않은 정년퇴임을
해야 했던 것이다.

　　그런데 슈미트는 아직 자기가 어디에 있는지, 어떤 모습으로 있는지

원치 않는 정년퇴임을 한 슈미트에게 엎친 데 덮친 격으로 40년 이상 해로했던 아내가 죽고 만다. 유일한 혈육은
싹수가 노란 남자와 결혼하겠다고 설쳐대는 철없는 딸뿐이다.

를 인식하지 못하고 있다. 퇴임은 실력이 없어서 또는 너무 나이가 많아서
가 아니라 오직 여우 같은 젊은이에게 억울하게 밀렸기 때문이라고 생각한
다. 엎친 데 덮친 격으로 40년 이상 해로했던 아내가 죽는다. 이제 남은 유
일한 혈육은, 슈미트가 보기에 싹수가 노란 남자와 결혼하겠다고 설쳐대는
철없는 딸뿐이다. 슈미트는 딸이 아직 세상을 잘 몰라서 놈팡이 같은 남자
와 결혼한다고 생각한다. 딸은 아버지를 사랑하고 있음이 분명하고, 따라서
잘만 설득하면 다시 자기 곁으로 안전하게 데려올 수 있다고 믿는다.

　　영화의 표면에 드러나는 이야기는 딸의 결혼을 저지하려는 아버지
슈미트의 좌충우돌이다. 여기에 감독은 코미디의 매력을 한껏 장착했다.
결혼이라는 문제를 놓고 아버지와 딸이 줄다리기를 벌이는 아주 상투적인
구조를 잘 이용했다. 아버지의 입장에선 말을 알아듣지 못하는 딸이 답답
하고, 딸의 입장에선 아버지도 말을 못 알아듣기는 마찬가지다. 서로 말이

통하지 않는 갑갑함에서 웃음이 터져나오는 장치, 다시 말해 코미디 장르의 법칙을 효과적으로 이용하고 있는 셈이다. 문학평론가 피터 브룩스Peter Brooks 가 『멜로드라마적 상상력』The Melodramatic Imagination 에서 주장한 대로, 코미디는 '귀머거리의 텍스트' 라는 정의가 딱 들어맞는 설정인 것이다. 슈미트도 딸도 서로 상대방의 말을 못 알아듣으며 좌충우돌하고, 덕택에 관객은 웃는다.

코미디, '귀머거리의 텍스트'

슈미트는 보험회사 중역 출신답게 '노인이 배우자를 잃으면 그 노인도 머지않아 죽는다' 는 통계를 읊어대지만, 자신은 그 통계의 대상에서 제외된 듯 젊은이처럼 행동한다. 이 철없는 노인이 자기 흥에 겨워 목욕하는 모습을 감독은 신고전주의자 다비드의 그 유명한 그림, 〈마라의 죽음〉처럼 찍었다. 혁명가의 죽음, 가치중립적으로 말하자면 어느 정치가의 죽음을 마치 성인의 죽음처럼 엄숙하고 숭고하게 그린 대단히 선동적인 그림이었다.

페인이 다비드의 의도를 슈미트에게 적용한 것 같진 않고, '죽음' 을 눈앞에 둔 철없는 노인을 풍자하기 위해 걸작을 끌어들인 듯하다. '죽음' 이라는 주제를 다룬 그림 중 다비드의 그림보다 더욱 선명한 인상을 남긴 작품은 드물고, 감독은 슈미트의 임박한 '죽음' 그 자체를 철없는 행동을 일삼는 노인 슈미트와 대조하려 했던 것 같다. 고집불통인 슈미트의 행동을 따라가며 함박웃음을 터뜨리는 사이, 관객은 갑자기 또는 부지불식간에 '죽음' 이라는 피할 수 없는 주제를 마주하게 되는 것이다.

'중요한 그 어떤 사람' 은 고사하고 딸로부터도 귀찮은 사람 취급받는 철없는 노인 슈미트의 40대를 보고 싶으면 〈사이드웨이〉의 마일즈(폴 지

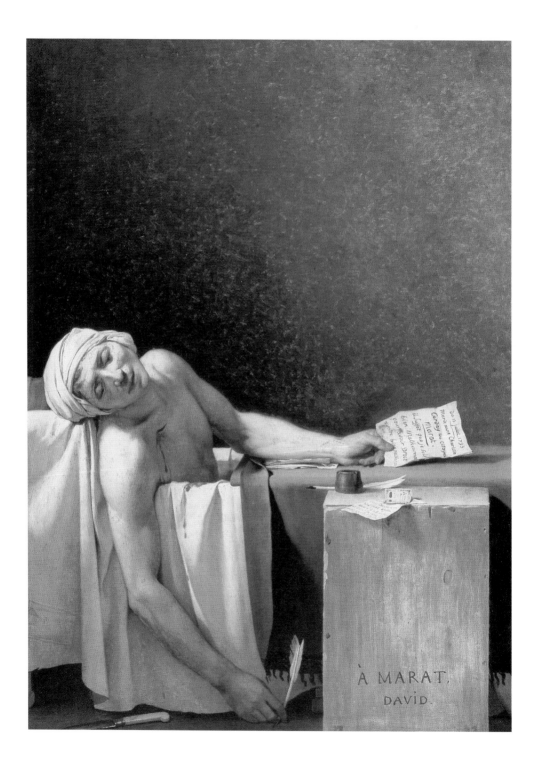

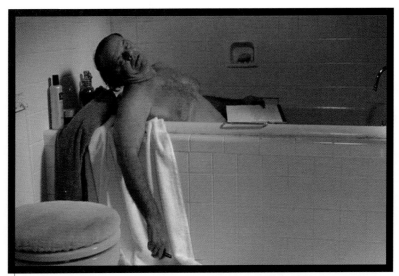

• 다비드, 〈마라의 죽음〉, 1793(왼쪽). •• 슈미트가 자기 흥에 겨워 목욕하는 모습을 페인은 〈마라의 죽음〉처럼 찍었다. 감독은 '죽음'을 눈앞에 둔 철없는 노인을 풍자하기 위해 걸작을 끌어들인 듯하다.

아매티)를 보면 된다. 자기가 지금 어디 있는지도 모르기는 마일즈도 마찬가지다. 고등학교에서 영어 교사로 일하는 그는 지금 하는 일도 제대로 해낼 것 같지 않은데, 소설가가 돼보겠다며 '인생 역전'을 꿈꾼다. 페인의 코미디는 이런 식으로 인생을 실 만큼 살아본 사람들이, 성찰적인 태도를 갖기는 고사하고 여전히 무슨 10대처럼 행동하는 데서 웃음과 쓴웃음까지 제공한다.

우리 주위의 얼마나 많은 픽션들이 '새로운' 인생을 유혹하고 찬미하는가. 주인공이 역전 불가능한 조건에 있으면 있을수록 더 인기다. 그런데 페인은 새로움에 대한 시도 자체를 쓸쓸한 눈길로 바라본다. 불혹不惑, 이순耳順 같은 득도의 말씀을 남겼던 공자의 태도를 추종하는 시선이다. '지금 하는 일이나 잘하지, 무슨 새로운 길을 모색한다는 말이지'라고 점잖게 타이르는 것 같아 뜨끔하기까지 하다.

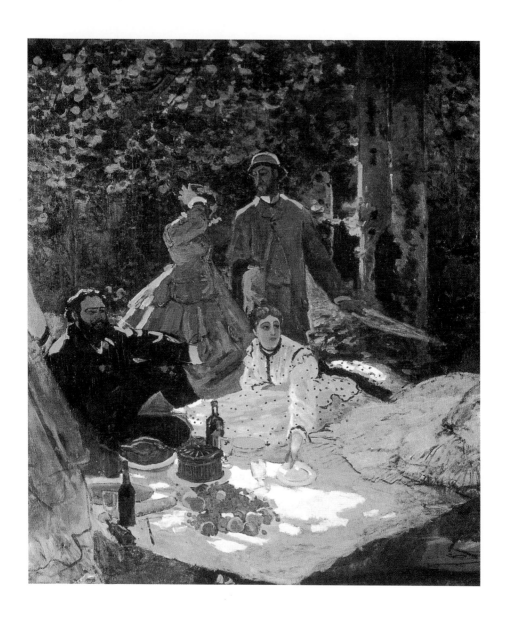

클로드 모네, 〈풀밭 위의 점심〉(중앙 부분), 1865.

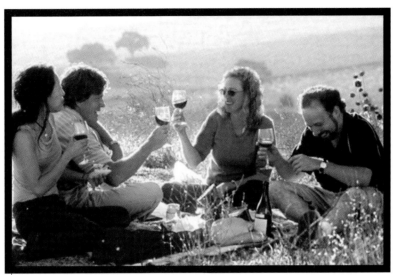

〈사이드웨이〉의 주인공 마일즈가 친구들과 소풍 간 장면에서 감독은 모네의 〈풀밭 위의 점심〉을 인용하고 있다. 친구들과 행복한 웃음을 터뜨리며 포도주잔을 기울이는 마일즈의 모습은 천진난만하기 이를 데 없다.

행복의 순간, 모네의 〈풀밭 위의 점심〉

마일즈가 소설가를 꿈꾸는 들뜬 마음으로 친구들과 소풍 간 장면에서 감독은 클로드 모네Claude Monet의 〈풀밭 위의 점심〉을 인용하고 있다. 들은 푸르고, 언덕에는 포도들이 익고 있으며, 바람은 가벼운 기분을 더욱 북돋아주듯 살랑거린다. 친구들과 행복한 웃음을 터뜨리며 포도주잔을 기울이는 마일즈의 모습은 천진난만하기 이를 데 없다. 그러나 그의 웃음도 포도주의 유리잔처럼 쉽게 깨질 수도 있다는 사실은 웬만큼 살아본 사람이라면 불행하게도(?) 다 알 것이다. 혹시 당신, 슈미트와 마일즈가 철없이 행동하는 것을 얕잡아보고 웃는 사이, 자기도 모르게 '어! 저거 남 이야기가 아니네'라고 생각해본 적은 없는지?

그림 그리기 과정을
드라마로 만들다

자크 리베트의 〈누드 모델〉과 앵그르

자크 리베트 Jacques Rivette는 누벨바그의 주역 중 가장 실험적인 감독이다. 고다르, 트뤼포, 로메르, 샤브롤 그리고 리베트 등 누벨바그 5인방은 자신들의 특징을 설명하는 여러 수식어들을 갖고 있다. 이를테면 혁명가들에 빗대 트뤼포는 냉혈한 로베스피에르 Robespierre, 고다르는 지식인 선동가 카미유 데물랭 Camille Desmoulins, 리베트는 이상주의자 생쥐스트 Saint-Just라는 식이다. 또 이들의 영화적 특성을 비교할 때, 트뤼포는 가장 감성적, 고다르는 정치적, 로메르는 고전적, 샤브롤은 부르주아 비판적, 그리고 리베트는 바로 가장 '실험적인 감독'으로 분류된다.

리베트는 12시간짜리 영화 〈Out 1〉1971을 발표하며 이미 현실과 가상 사이의 경계를 허물기 시작하더니, 〈셀린과 줄리는 배 타고 간다〉Céline et Julie vont en bateau, 그리고 〈결투〉Duelle(une quarantaine) 1976 등을 통해 시간, 공간 그리고 인물까지 기존의 개념을 뒤집어버리는 혁신적인 실험을 전개했다. 데이비드 린치의 〈로스트 하이웨이〉Lost Highway 1997 그리고 〈멀홀랜드 드라이브〉에

제시된 시공간의 모호한 뒤섞임은 자크 리베트의 작업에서 영향을 받았음에 틀림없다.

실험주의자 자크 리베트

사실 우리에겐 아직도 누벨바그라는 말 자체가 그리 가까운 게 아니다. 당장 그들의 영화를 보기조차 쉽지 않다. 그러니 이들 중 비교적 덜 알려진 자크 리베트의 영화보기란 여간 어려운 게 아니다. 다행히 리베트의 작품 중국내에 비디오로 출시된 영화가 하나 있는데, 그것이 바로 제목도 이상한 〈누드 모델〉La belle noiseuse 1991이다(원제목은 '성질 까다로운 아름다운 여자' 쯤 된다).

발자크Honoré de Balzac의 단편 「알려지지 않은 걸작」을 각색한 〈누드 모

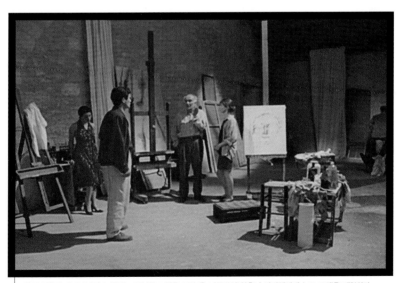

창작 의욕이 사라져버린 노화가는 자신의 그림을 보러 온 니콜라의 약혼녀 마리앤에게 누드 모델을 제안하다.

델)은 리베트의 작품 중 비교적 쉬운 영화이므로 그의 영화 세계에 접근하기에도 편리한 대상이다. 현실과 가상이 뒤섞여 있지도 않고, 시간 순서도 여느 상업영화처럼 단선적이다. 그렇다고 넋을 놓고 보다간 금방 집중력을 잃게 되는 만만치 않은 영화다.

　　노화가 에두아르 프렌호프(미셸 피콜리)는 수년간 작품 활동을 중단하고 있다. 창의력도 창작 의욕도 모두 잃어버린 탓이다. 그는 아내 리자와 함께 시골의 별장에서 은거하고 있다. 노화가를 존경하는 젊은 화가 니콜라가 약혼녀 마리앤(에마뉘엘 베아르)과 함께 이곳을 찾아온다. '성질 까다로운 아름다운 여자'를 모델로 그렸다는 소문만 무성한 '미완의 걸작'을 보기 위해서다. 노화가는 예술가로서의 자신을 흠모하는 니콜라보다 그의 약

영화 〈누드 모델〉 속의 그림과 화가의 손동작은 모두 프랑스의 현대화가 베르나르 뒤포의 것이다. 독특한 누드화로 유명한 뒤포를 리베트 감독이 흠모했다고 알려져 있다.

베르나르 뒤포, 〈여성 누드 2와 남자〉, 2001.

혼녀 마리앤에게 자꾸 관심이 간다. 그녀의 표정에 들어 있는 알 수 없는 그 무엇을 끄집어내고 싶은 충동을 느낀다. 노화가는 작업을 중단했던 '그 걸작'을 다시 그리기로 마음먹는다. 그런데 마리앤은 별 이유 없이 노화가의 접근이 불쾌하다. 게다가 노화가는 자신에게 직접 제안하지도 않고 약혼자를 통해 누드 모델을 부탁했다. 이 무슨 버릇없는 늙은이인가? 그런데도 어떤 유령에 홀린 사람처럼 마리앤은 다음날 아침 화가의 작업실로 간다.

　　자, 지금부터 4시간짜리 영화의 4분의 3인 무려 3시간 동안 미셸 피콜리는 그림 그리고, 에마뉘엘 베아르는 누드 모델을 한다. 다시 말해 화가와 모델 사이의 작업 과정이 영화의 대부분을 차지하는 것이다(과거의 국내 비디오 출시작은 2시간짜리 축약본. 최근 4시간짜리 DVD가 출시되었다). 영화가 발

표되기 전부터 아름다운 배우 베아르가 전면 누드로 나온다고 해서 큰 주목을 끌기도 했다. 영화 속의 그림과 화가의 손동작은 모두 프랑스의 현대화가 베르나르 뒤포Bernard Dufour의 것이다. 독특한 누드화로 유명한 뒤포를 감독이 흠모했다고 알려져 있다.

여성의 아름다운 육체

마리앤은 작업실에 도착하자마자 곧바로 누드로 포즈를 잡는다. 화가는 모델의 몸의 윤곽이 잘 드러나도록 여러 가지 어려운 포즈를 요구한다. 직업 모델이 아닌 마리앤은 화가 앞에서 자신의 벌거벗은 상태를 의식한다. 다시 말해 부끄럽기도 하고, 화가가 무리한 동작을 요구할 때는 화가 나기도 한다. 작업실 안에는 스케치하는 화가의 연필 소리와 긴장한 모델의 숨소리밖에 들리지 않는다.

마리앤 역을 맡은 에마뉘엘 베아르는 작업에 들어가기 전 인상주의 화가 제임스 휘슬러James Whistler의 〈장밋빛과 은색: 도자기의 나라에서 온 공주〉 속에 나오는 일본풍의 옷을 입은 여자처럼 가운을 입고 등장하는데 몹시 긴장한 듯 큰 눈방울을 불안하게 굴린다. 또 화가의 요구에 따라 여러 가지 어려운 포즈를 소화해내던 그녀가 신고전주의자 장 오귀스트 앵그르Jean Auguste Ingres의 대표작 〈그랜드 오달리스크〉처럼 포즈를 잡을 때는 여성 누드가 얼마나 아름다운지를 충분히 느끼게 한다. 촬영 당시 불과 26살이던 베아르는 이 영화로 일약 프랑스 영화계의 뮤즈가 된다.

보통, 예술은 결과를 놓고 말한다. 걸작이냐 졸작이냐 하는 평가도 결과물인 최종 작품을 놓고 내려진다. 그러나 〈누드 모델〉은 전혀 다르다.

여기서 주요하게 다뤄지는 것은 결과물인 '작품' 보다는 오히려 예술작품이 완성되기까지의 '과정' 이다. 창작 과정이 더욱 중요하게 다뤄진다는 점에서 볼 때, 〈누드 모델〉은 잭슨 폴록Jackson Pollock 의 액션페인팅, 또 행위예술가들의 퍼포먼스와 동일한 선상에 있다. 리베트의 아방가르드 정신이 돋보이는 이유가 여기에 있다.

예술, 과정의 미학

'알려지지 않은 걸작' 을 완성하기까지의 작업 과정을 고스란히 담은 〈누드 모델〉에서 노화가는 젊은 모델의 가슴속에 숨어 있는 그 어떤 것을 끄집어내려 한다. 도대체 화가는 모델에게서 무엇을 보았을까? 감독 리베트는 과거 마리앤이 지하철에서 투신자살을 기도했고, 약혼자인 니콜라가 그녀를 구해주었다는 에피소드를 슬쩍 흘려놓는다. 하루이틀 정도 작업할 줄 알았던 것이 6일간 계속되면서 화가와 모델 사이, 화가와 아내 사

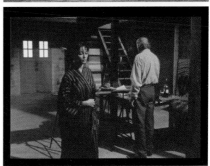

● 휘슬러, 〈장밋빛과 은색: 도자기의 나라에서 온 공주〉, 1864.
●● 마리앤은 휘슬러의 〈장밋빛과 은색〉 속에 나오는 일본풍의 옷을 입은 여자처럼 가운을 입고 등장하는데, 몹시 긴장한 듯 큰 눈방울을 불안하게 굴린다.

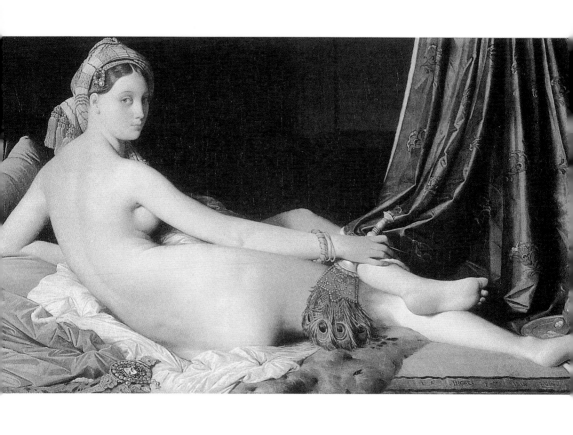

장 오귀스트 앵그르, 〈그랜드 오달리스크〉, 1814.

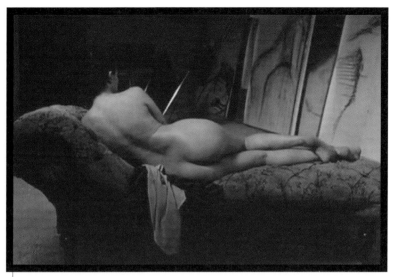

화가의 요구에 따라 여러 가지 어려운 포즈를 소화해내던 마리앤이 신고전주의자 앵그르의 대표작 〈그랜드 오달리스크〉처럼 포즈를 잡을 때는, 여성 누드가 얼마나 아름다운지를 충분히 느끼게 된다.

이 또 모델과 약혼자 사이의 관계도 위기를 겪는다.

그러나 무엇보다도, 등장인물들과 관객은 이야기가 진행될수록 '알려지지 않은 걸작'의 결과물을 애타게 보고 싶어한다. 화가는 모델에게서 무엇을 보았으며 그래서 어떤 누드를 그렸을까?

그런데 화가는 완성된 그림을 작업실의 벽 속에 숨겨버린다. 아니, 숨겼다기보다는 시멘트칠까지 하여 매장해버렸다. 우리의 기대와는 달리 아쉽게도 관객은 영화가 끝난 뒤에도 작업의 결과물인 '걸작'을 전혀 볼 수 없다. 과연 못 봤을까? 사실, 우리는 무려 3시간 동안 걸작을 즐겼던 것이다. 실험주의자 리베트에게 예술은 결과라기보다는 오히려 과정인 것이다.

고딕과 낭만주의의 경계

팀 버튼의 〈슬리피 할로우〉, 프리드리히의 낭만주의를 기웃거리다

밤을 처음 발견한 사람들은 낭만주의자들이다. 특히 19세기 독일의 낭만주의자들은 밤과 달과 죽음을 노래하며 일생을 살았다. 시인 노발리스Novalis의 「밤의 찬가」는 낭만주의자들의 교과서이다. "죽어서 완전한 사랑에 이른다"는 대중적 감상주의는 바로 노발리스의 시에서 크게 연유했다.

슈베르트의 〈겨울 나그네〉, 바그너의 〈트리스탄과 이졸데〉 등 당시의 독일 음악도 '밤의 찬가'라고 이름 붙여도 무방하다. 이들은 모두 죽음과 같은 밤 속에서 평화를 얻었다. 독일 낭만주의 화가 중 가장 큰 비중을 가진 인물은 아마 카스파 다비드 프리드리히Caspar Davidr Friedrich일 것이다. 그도 밤과 달과 무덤으로 가득 찬 어두운 풍경화를 그리며 일생을 보냈다.

프리드리히는 18세기 말에 특히 영국이 주도했던 고딕 문화를 사랑했다. 눈으로 뒤덮인 밤의 세계를 배경으로, 하늘을 찌를 듯 서 있는 고딕양식의 성城들을 기억해보라. 어디선가 악마가 튀어나와 우리의 영혼을 빼앗아갈 것 같지 않은가. 그러나 프리드리히는 유희의 수준에서 펼쳐지는 고

딕의 세계를 버리고, 낭만주의로 진입함으로써 미술사에 자신의 이름을 남긴다.

팀 버튼, 고딕의 후계자

현재의 영화계에서 고딕 미학의 후계자로는 팀 버튼Tim Burton이 첫손가락에 꼽힌다. 영화광 출신인 버튼은 어릴 때 로저 코먼Roger Corman이 만든 고딕풍의 호러영화를 특히 좋아했다. 코먼은 에드거 앨런 포Edgar Allan Poe의 소설을 각색하고, 1960년대 호러영화의 상징으로 성장하는 빈센트 프라이스를 출연시킨 흥행작들로, B급 호러영화의 거장 대접을 받은 인물이다.

팀 버튼이 호러의 아이콘인 배우 빈센트 프라이스를 얼마나 좋아했는가 하면, 그의 첫 단편 〈빈센트〉Vincent 1982는 바로 우상 빈센트를 닮고 싶어 하는 소년의 모험을 다룬 영화였다. 〈배트맨〉Batman 1989으로 유명해진 버튼은 급기야 〈가위손〉Edward Scissorhands 1990을 만들 때 당시 79살의 은퇴한 배우 빈센트 프라이스를 다시 영화계로 끌어들였다. '가위손' 에드워드의 창조자로 나오는 과학자가 프라이스다.

〈가위손〉을 만들 때 버튼의 18세기식 고딕 취미는 분명히 드러났다. 가위손을 가진 에드워드라는 인물, 이상한 과학자, 언덕 위의 성, 휘몰아치는 흰 눈, 달빛이 도는 푸른색의 밤 등은 고딕의 미학을 잘 드러낸 소재들이다. 그러나 〈가위손〉의 중심 무대는 보통 사람들이 사는 햇빛이 쨍쨍드는 아랫마을이었다. 에드워드의 고딕 세계는 주변 배경이지 중심이 아니었다.

고딕의 세상이 영화의 전면에 등장하는 팀 버튼의 작품이 〈슬리피

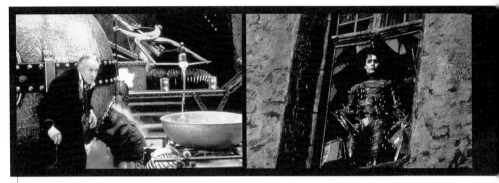

(가위손)을 만들 때 팀 버튼의 18세기식 고딕 취미는 분명히 드러났다. 가위손을 가진 에드워드라는 인물, 이상한 과학자, 언덕 위의 성, 휘몰아치는 흰 눈, 달빛이 도는 푸른색의 밤 등은 고딕의 미학을 잘 드러낸 소재들이다.

할로우〉Sleepy Hollow 1999 이다. 이야기의 배경도 고딕소설이 유행하던 18세기 후반이다. 밤, 안개, 살인, 마녀, 마법, 죽음의 기사, 저주, 복수 등 고딕문학에 단골로 등장하는 소재들이 이 영화에서도 그대로 반복된다.

'슬리피 할로우'라고 불리는 마을에 연쇄살인 사건이 벌어진다. 이곳에 검찰관 이카바드(조니 뎁)가 파견된다. 그는 마법이니 귀신이니 하는 신비주의의 잔재들을 믿지 않는 뉴욕 출신의 합리주의자다. 누구보다도 과학과 이성의 힘을 존중했던 이카바드가 역설적으로 마법을 쓰는 처녀 카트리나(크리스티나 리치)의 도움으로 사건을 해결하는데, 살인자는 목 없는 흑기사이고 살인을 조종한 자는 마녀라는 삼류 고딕소설 같은 내용이다. 그런데도 팀 버튼은 특유의 고딕식 그림으로 수많은 관객을 매혹시켰다.

프리드리히의 낭만주의

안개가 자욱한 푸른 달빛 아래 가지가 앙상한 나무들이 숲 속에 빽빽이 서

있고, 사람은 전혀 보이지 않는 시골 길 위를 마차 한 대가 급히 달리는 것으로 이야기는 시작된다. 첫 희생자 반 가렛트 부자의 살해 장면인데, 이곳처럼 푸른 달빛과 자욱한 안개를 배경으로 한 짙은 밤은 바로 〈슬리피 할로우〉의 주조를 이루는 풍경화이자 동시에 프리드리히의 밤의 세계의 특징이기도 하다. 영화는 도입부와 마지막의 에필로그를 제외하곤 모두 밤에 진행된다.

버튼은 앞의 장면처럼 프리드리히의 그림을 직접 인용하기보다는 주조를 이루는 이미지를 빌려 썼는데, 이카바드와 카트리나가 첫 데이트를 하는 장면은 프리드리히의 대표작 〈떡갈나무 숲의 수도원〉의 이미지를 노골적으로 베낀 것이다.

프리드리히가 자신의 장례식을 상상하여 그린 풍경화인 〈떡갈나무

안개가 자욱한 푸른 달빛 아래 가지가 앙상한 나무들이 숲 속에 빽빽이 서 있고, 사람은 전혀 보이지 않는 시골길 위를 마차 한대가 급히 달리는 것으로 영화 〈슬리피 할로우〉는 시작된다.

숲의 수도원〉은 입구만 남고 폐허가 된 수도원에서 검은 옷을 입은 사제들이 화가의 관을 들고, 문 저쪽으로 막 걸어들어가는 모습을 그린 것이다. 검정색의 앙상한 떡갈나무들이 몸을 뒤틀 듯 묘사돼 있고, 하늘은 여전히 자욱한 안개로 뒤덮여 있다. 죽음 앞에 선 사람은 티끌처럼 작은 존재라는 듯 모든 사제들이 보일 듯 말 듯 점처럼 그려져 있다. 버튼이 얼마나 프리드리히의 그림을 참조했는지는 영화 속에 자주 등장하는 떡갈나무의 모습으로도 쉽게 짐작할 수 있다. 공포감이 들 정도로 키가 크고 뒤틀린 나무들은 바로 프리드리히의 〈떡갈나무 숲의 수도원〉뿐 아니라 〈까마귀와 나무〉 속에도 묘사된 그 나무들과 아주 비슷하다.

　　프리드리히의 그림 속 사람들은 보통 경계선 위에 점처럼 묘사되는 경우가 많다. 해안선 위에 서 있거나, 〈떡갈나무 숲의 수도원〉처럼 문 앞에

팀 버튼은 〈슬리피 할로우〉에서 프리드리히의 그림을 직접 인용하기보다는 주조를 이루는 이미지를 빌려 썼는데, 이카바드와 카트리나가 첫 데이트를 하는 장면은 〈떡갈나무 숲의 수도원〉의 이미지를 노골적으로 베낀 것이다.

카스파 다비드 프리드리히, 〈떡갈나무 숲의 수도원〉, 1809~1810. 프리드리히가 자신의 장례식을 상상하여 그린 이 풍경
화는, 입구만 남고 폐허가 된 수도원에서 검은 옷을 입은 사제들이 화가의 관을 들고, 문 저쪽으로 막 걸어들어가는 모
습을 그린 것이다. 검정색의 앙상한 떡갈나무들이 몸을 뒤틀 듯 묘사돼 있고, 하늘은 여전히 자욱한 안개로 뒤덮여 있다.

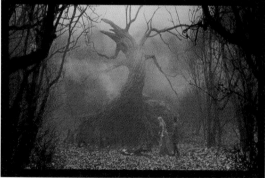

● 카스파 다비드 프리드리히, 〈까마귀와 나무〉,
1822. ●● 영화 〈슬리피 할로우〉 속에 자주 등장
하는 공포감이 들 정도로 키가 크고 뒤틀린 나무
들은 프리드리히의 〈까마귀와 나무〉에 묘사된 그
나무들과 아주 비슷하다.

서 있거나 또는 창문 옆에서 밖을 바라본다.

　문, 창문, 해안선 등 경계선의 이쪽과 저쪽은 쉽게 짐작할 수 있듯, 이 세상此岸과 저세상彼岸의 상징이다. 푸르고, 검은 하늘을 배경으로 바닷가 언덕 위에서 한 수도승이 서성이고 있는 〈해안의 수도승〉은 바로 이런 종류의 경계선 위의 사람을 그린 대표작으로, 〈떡갈나무 숲의 수도원〉과 더불어 죽음의 테마를 다룬 프리드리히의 작품 중 최고로 대접받는다. 문의 저쪽, 해안선의 저쪽은 바로 죽음의 세계다. 두 그림 모두 베를린의 샤로텐버그 궁전 안에 전시돼 있다.

팀 버튼과 프리드리히의 같은 점과 다른 점

팀 버튼과 프리드리히가 같으면서 또 다른 것은 고딕과 낭만주의가 비슷한 듯 하면서도 다른 것과 같다. 버튼의 영화를 보면 손에 땀을 쥐는 서스펜스와 재미를 느끼지만 파토스Pathos까지 느끼기란 쉽지 않다. 재미는 특별한 감정이다. 느껴본 사람만이 안다. 그러나 파토스는 사람이면 누구나 경험하는 보편적인 감정, 즉 슬픔이다.

　〈슬리피 할로우〉에서 버튼은 고딕과 낭만주의의 경계에서 서성인 듯하다. 영국풍의 고딕식 이야기를 프리드리히의 낭만주의 그림처럼 풀어냈다. 그러나 프리드리히의 그림에 일관되게 흐르는 죽음의 테마 같은 정신적인 주제는 싹 뺐다. 그런데 낭만주의자들의 어둡고 무거운 주제를 뺀 게, 관객으로부터 더 큰 호응을 얻었다. 당신은 고딕의 흥분이 주는 재미와 낭만주의가 갖고 있는 보편적인 테마 가운데, 어디에 더 마음이 끌리는가.

죽음은
안개에 젖어

알렉산더 소쿠로프의 〈몰로흐〉, 프리드리히의 '죽음의 명상'

안드레이 타르코프스키는 세르게이 에이젠슈테인Sergei Eizenshtein을 별로 좋아하지 않았다. 몽타주 미학이 지나치게 자의적이라는게 그 이유다. 영화는, 눈에 보이지 않는, 이미지 너머의 모호함에 더욱 매력이 있는데, 에이젠슈테인은 그 너머를 경시한다는 것이다. 신비주의자에 가까운 타르코프스키가 소쿠로프Aleksandr Sokurov의 영화를 봤을 때 얼마나 좋아했을지는 쉽게 상상이 된다. 그는 서방에서 망명 생활을 하던 1980년대에, 후배 소쿠로프를 알리기 위해 속된 말로 발 벗고 뛰었다. 두 사람 모두 국립영화학교VGIK 출신이다. 조국에선 검열에 의해 활동이 묶여 있던 소쿠로프는 타르코프스키의 맹활약 덕택에 서서히 자신의 이름을 서구에 알리기 시작한 것이다.

타르코프스키에 의해 서방에 알려진 소쿠로프

소쿠로프의 영화들은 옛 소련 정부에 의해 상영이 금지되고, 영화제 참가가

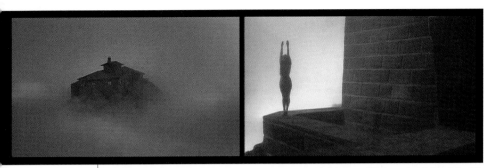

● 소쿠로프의 영화 〈몰로흐〉에서 히틀러는 휴가를 보내기 위해 산속의 휴양소로 향한다. ●● 이 요새에서 에바는 애인 히틀러를 기다리는데, 조금 지겨웠던지 나체로 건물 밖의 복도를 뛰어다닌다.

거부되는 등 냉전 시절 우리가 익히 봐왔던 시련들을 그대로 겪었다. 그가 서방에 결정적으로 이름을 알린 작품은 1997년 발표한 〈엄마와 아들〉Mat i syn 이다. '마리아와 예수'의 관계를 강렬하게 암시하는 두 모자의 절친한 관계, 병든 어머니에게 점점 다가오는 죽음, 그리고 그 죽음을 슬퍼하는 아들의 고통 등을 몽환적인 풍경을 배경으로 꿈을 꾸듯 그려놓은 수작이었다. 유럽의 비평계는 비상한 관심을 기울이기 시작했고, 이런 부담감 속에서 탄생한 장편이 바로 〈몰로흐〉Molokh 1999 이다. 러시아, 독일, 일본, 이탈리아 그리고 프랑스 등 다섯 국가가 제작에 참여했으며, 그해 칸영화제에서 각본상을 수상했다.

1942년 봄, 히틀러가 단 하루의 휴가를 보내기 위해 베르히테스가덴에 있는 산속의 휴양소로 향한다. 요새 같은 그곳에선 23살 연하의 애인 에바 브라운이 기다리고 있다. 돌로 지어진 높은 산 위의 요새는 구름에 가려 잘 보이지도 않고, 마치 중세의 고딕 성을 보듯 음산한 분위기가 느껴진다. 체조선수 같은 근육질의 몸매를 가진 에바는 애인 히틀러가 도착하는 시간을 기다리는 것이 너무 지겨운 듯 혼자서 나체로 건물 밖의 복도를 뛰어다

닌다. 그녀의 '아름다운' 몸을 구름인지, 안개인지 뿌연 공기가 감싸고 돈
다.

히틀러는 자신의 비서인 마틴 보만, 선전상 요세프 괴벨스, 그리고
괴벨스의 아내를 데리고 건물 안으로 들어서는데, 누가 봐도 병색이 완연하
다. 독일 민중들 앞에서 사자처럼 포효하던 용감한 남자의 인상은 온데간
데없다. 17살 처녀로, 당시 40살이던 히틀러를 처음 만나 불같은 사랑을 하
고, 뮌헨에서 동거 생활에 들어간 뒤부터 결국 죽을 때까지 함께 지냈던 에
바도 30살이라고 봐주기에는 늙어 보이는 인상이다. 에바는 20살, 23살, 두
번에 걸쳐 자살을 기도한 경험이 있는 예민한 여성이기도 하다.

히틀러에 관한 그 무엇을 기대하고 이 영화를 본다면 아마 실망이
클 것이다. 영화는 대개 에바의 시점에서 시작하고, 전개되며 그리고 그녀
의 시점으로 끝난다. 주인공은 히틀러가 아니라 에바인 셈이다. 여기에는
정치적 야망도, 정적에 대한 시기도, 또 역전을 위한 음모도 없다. 1942년
봄 당시, 러시아와의 전투로 히틀러가 고전하고 있을 때, 에바가 자신과 히
틀러에 대해 느꼈던 사적인 명상만이 구름처럼 흐른다.

프리드리히의 '죽음에 대한 명상'

휴양지로 지어진 건물의 내부는 거대한 유적지의 묘지와 크게 다르지 않
다. 착 가라앉아 있는 고요한 실내, 윤기 없는 색깔, 회색의 돌벽, 특히 회색
옷을 입고 있는 사람들, 그리고 무엇보다도 이곳은 어둡다. 생명을, 혹은 미
래를 상징할 만한 것이라곤 하나도 보이지 않는 죽은 공간인 것이다.

히틀러는 피곤하다며 혼자 자기 방에서 목욕 중이고, 에바는 그와

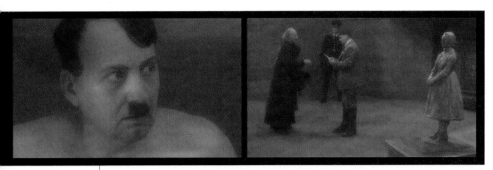

• 영화 속의 기분을 따라가다 보면 히틀러는 이미 죽음의 덫에 걸려 있는 불쌍한 남자임을 알 수 있다. •• 기독교인들에 대한 박해를 중단해달라고 찾아온 검은 옷을 입은 성직자의 방문은, 히틀러의 영혼을 저승으로 이끌 사자의 모습과 크게 다를 게 없다.

단둘이 시간을 보내고 싶지만 여건이 허락하지 않는다. 히틀러가 틀어놓았는지, 그의 방과 에바의 방 주위를 〈탄호이저〉의 유명한 아리아가 흐른다. 사랑하는 남자 탄호이저의 생명을 구하기 위해 자신의 생명도 희생할 수 있다고 기도하는, 엘리자베스의 애절한 아리아 '권능하신 마리아, 나의 기도를 들어주오'가 건물 곳곳에서 들린다. 바그너의 데카당스한 이 오페라의 아리아는 에바(엘리자베스)의 히틀러(탄호이저)에 대한 '목숨을 건 사랑'을 잘 암시하고 있는 것이다. 에바는 엘리자베스처럼 생명을 바쳐서라도 히틀러의 죽음을 막을 것이다.

하지만 영화 속의 기분을 따라가다 보면 히틀러는 이미 죽음의 덫에 걸려 있는 불쌍한 남자임을 알 수 있다. 병든 모습으로 시작하는 도입부의 분위기가 그랬고, 기독교인들과 성직자들에 대한 박해를 중단해달라고 찾아온 검은 옷을 입은 성직자의 방문은, 히틀러의 영혼을 저승으로 이끌 사자의 모습과 크게 다를 게 없다. 반기독교주의자인 히틀러는 "십자가에 박혀 죽은 사람을 그렇게 흠모하는 사람들이 왜 그리 죽음을 두려워하시오?"

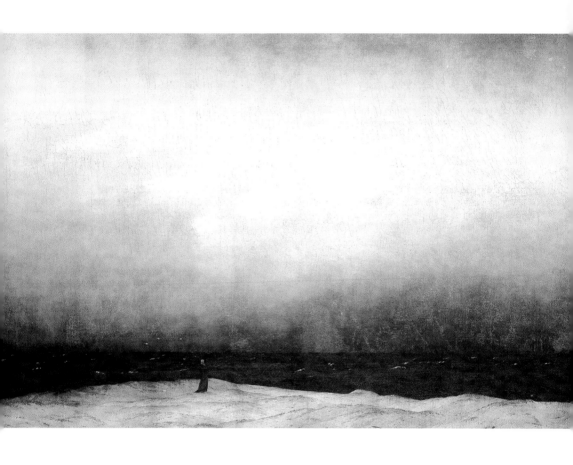

카스파 다비드 프리드리히, 〈해안의 수도승〉, 1810. 문, 창문, 해안선 등 경계선의 이쪽과 저쪽은 이 세상과 저세상의 상징이다.
경계선 위의 사람을 그린 이 작품은 죽음의 테마를 다룬 프리드리히의 작품 중 최고로 대접받는다.

히틀러에게 문전박대받는 성직자를 두고 밖으로 나온 에바는, 구름 아래의 산들을 바라보며 알 수 없는 상념에 빠진다. 그녀의 모습은 '죽음의 명상'에 빠져 있는 수도승을 그린 프리드리히의 걸작 〈해안의 수도승〉을 떠오르게 한다.

같은 궤변을 늘어놓으며 늙은 성직자를 박대한다. 에바는 문전박대받는 그 성직자를 두고, 밖에 나와 구름 아래의 산들을 바라보며 알 수 없는 상념에 빠진다.

소쿠로프기 독일 낭만주의 화가 카스파 다비드 프리드리히의 회화를 좋아한다는 사실은 이제 제법 유명한 이야기다. 에바가 상념에 빠지는 모습은 프리드리히의 걸작 〈해안의 수도승〉을 떠오르게 한다. 평생 '죽음의 문제'만 다뤘던 화가는 죽음의 문턱에 서 있는 사람들의 고립된 모습을 통해 '죽음에 대한 명상'을 시각화했다. 이 그림에서도 점처럼 작게 보이는 검은 옷을 입은 수도승이 무슨 생각을 하는지 바닷가의 언덕 위를 혼자 서성이고 있다. 영화에선 흰 구름이 마치 바닷가의 파도처럼, 그리고 저 멀리 보이는 푸른 하늘은 푸른 바다처럼 보여, 에바도 수도승처럼 '죽음의 명상'에 빠진 채 그 경계를 서성이는 것으로 보이는 것이다.

카스파 다비드 프리드리히, 〈창가의 여성〉, 1822.

산속을 산책할 때 시야에서 사라진 히틀러의 뒷모습을 바라보는 에바의 넋을 놓은 모습은, 프리드리히가 즐겨 그렸던 등을 보이며 '저쪽'을 하염없이 바라보는, 곧 '죽음의 명상'에 사로잡힌 사람들의 모습에 다름 아니다.

에바, '저쪽'을 동경하는 여자

히틀러가 죽음의 공포에 사로잡혀 망상을 하는 인물이라면, 두 번의 자살 기도 경험이 있는 에바는 죽음의 방문을 조용히 기다리는 여자다. 두 사람이 산속을 산책할 때 시야에서 사라진 히틀러의 뒷모습을 바라보는 에바의 넋을 놓은 모습은, 프리드리히가 즐겨 그렸던 등을 보이며 '저쪽'을 하염없이 바라보는, 곧 '죽음의 명상'에 사로잡힌 사람들의 모습에 다름 아니다. 〈창가의 여성〉은 그 대표작이다. 영화는 이렇듯, "죽음을 정복할 수 있다"고 괴물(몰로흐)처럼 말하는 히틀러에게 "죽음은 정복되는 게 아니다"라고 타이르듯 말하는 에바의 고립되고 외로운, 죽음에 대한 명상을 산속의 흰 구름처럼 잔잔히 흘려보낸다.

나르시스의
사랑과 죽음

데이비드 린치의 〈멀홀랜드 드라이브〉와 거울 이미지

강의 요정 리리오페가 달덩이 같은 아들을 낳은 뒤 점쟁이 테이레시아스를 찾아간다. 그는 오이디푸스 왕의 '비극적인' 미래도 점쳤던 최고의 예언가 였다. "우리 아기가 오래 살겠습니까?" 테이레시아스는 답한다. "오래 삽니다. 단 자기 자신을 바라보지 않는다면 말이죠."

— 오비디우스Ovidius의 『변신 이야기』 중에서

플롯의 마술사, 데이비드 린치

〈멀홀랜드 드라이브〉Dr.Mulholland 2001가 발표됐을 때 그 이야기의 복잡함은 원성을 살 정도였다. 도무지 앞뒤가 연결되지 않는다는 불평이 가장 많았다. 그러나 시공간의 순서를 뒤집는 데이비드 린치David Lynch의 플롯 구성을 익히 봐왔던 관객들에겐 사실 그렇게 복잡한 드라마가 아니다. '스토리'가 시간 순서대로의 이야기라면, '플롯'은 그런 시간 순서와 관계없는 극적 장치를

말하는데, 데이비드 린치는 바로 독특한 플롯 구성으로 자주 관객을 혼란 속에 빠뜨리곤 했다.

〈멀홀랜드 드라이브〉도 순서를 뒤집고, 또 뒤섞었다. 뒤집은 것은, 금발 여자가 잠자는 동안 꾸었던 꿈의 내용을 모두 앞으로 배치한 것이며, 뒤섞은 것은 잠에서 깨어난 뒤에도 과거를 자꾸 플래시백하며 또다시 시간을 넘나드는 것이다. 그러나 드라마가 복잡하긴 해도 앞뒤가 맞지 않을 정도로 제멋대로인 것은 아니다.

플롯을 확 풀어, 시간 순서대로 스토리를 정리하면 이렇다. 할리우드의 스타를 꿈꿨던 금발 여자(나오미 왓츠)는 꿈과는 달리 조그만 역할이나 해내며 지극히 평범하게 살고 있는 배우다. 그녀에겐 흑발의 애인(로라 엘레나 해링)이 있다. 그녀는 금발 여자와의 오디션 경쟁에서 의문의 승리를 거둔 뒤 스타가 됐다. 두 사람은 동성애 관계다. 그런데 두 여자 사이에 감독이 끼어든다. 흑발은 동성애 관계를 청산하고 감독과 결혼할 참이다. 금발은 배신감에 건달을 고용, 흑발을 살해하려고 한다. 작업이 성공했음을 알리는 청색 열쇠가 금발의 집에 배달돼 있다. 흑발은 죽었다는 뜻이다. 금발은 잠에서 깨어난 뒤 죄책감 때문인지 자꾸만 환각을 보고, 결국 사람들에게 쫓기는 환각 속에서 극도의 공포를 느끼며 자기 입에 권총을 쏴서 자살한다. 약 2시간 20분짜리 영화의 현실 부분은 종결 부분의 30분 정도인데, 이것도 과거의 플래시백과 겹치기 때문에 드라마의 복잡성은 더욱 과중됐던 것이다.

영화는 잠자는 여성의 모습과 숨소리로 시작했고, 다시 잠자는 여성이 잠에서 깨어난 모습(이때가 끝나기 30분 전이다)으로 돌아온 뒤, 대단원으로 향해 가는 구조를 갖고 있다. 뒤의 30분은 현실인 셈이고, 앞의 1시간 50분은

할리우드의 스타를 꿈꾸는 금발 여자에겐 흑발의 애인이 있다. 흑발의 여자가
금발 여자와의 오디션 경쟁에서 의문의 승리를 거둔 뒤 스타가 되면서, 둘 사
이의 관계는 흔들리게 된다.

그러니 금발 여성의 꿈이다.

이 금발의 꿈이 영화
의 대부분을 차지하고 있는
데, 바로 이 부분이 관객에게
매력과 혼동을 동시에 선사
했다. 현실에서 금발은 흑발
을 너무나 사랑한다. 사실 오
디션에서 정상적으로 일이
진행됐으면, 금발이 주인공
으로 캐스팅되었을 것이다.
그런데 느닷없이 흑발이 주
인공이 됐고, 그런 역전의 모멸 속에서도 금발은 흑발 곁에 머문다. 그녀를
사랑하기 때문이고, 또 그럼으로써 작은 역할이지만 배우 일을 계속 할 수
있다.

나르시스적인 사랑

그런데 두 여자의 관계가 자꾸만 나르시스의 신화를 기억하게 한다. 나르
시스는 알려진 대로 자기를 너무 사랑한 나머지, 물 위에 반사된 자기의 이
미지를 좇아 물속에 빠져 죽은 미소년이다. 카라바조의 〈나르시스〉를 보
라. 자기를 사랑하는 사람의 혼이 빠진 모습이 극적으로 묘사돼 있다. 잊지
말아야 하는 것은, 나르시스의 사랑은 결국 '죽음'으로 종결된다는 것이다.
나르시스라는 소년을 둘러싼 무성한 소문들, 이를테면 동성애자였다든가,

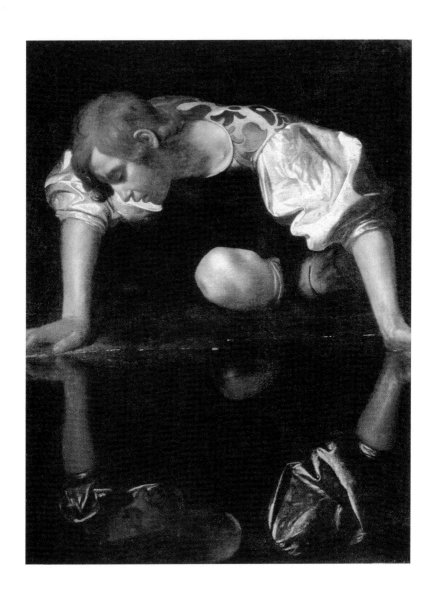

카라조, 〈나르시스〉, 1597.

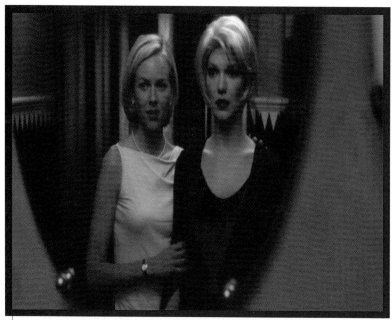

두 여자의 관계는 나르시스의 신화를 기억하게 한다. 자기의 분신을 보듯, 금발은 흑발을 점점 자기처럼 변화시킨다. 검은 세계의 미행을 피하기 위해 흑발에게 금발 가발을 씌우고 거울 앞에 함께 서 있을 때, 두 사람의 분신 관계는 정점에 이른다.

또는 여자 쌍둥이를 사랑했다든가 등 그의 죽음을 해명하기 위한 그럴싸한 허구들이 여럿 등장했는데, 공통점은 그 소년이 '일반적이지 않은 사랑'에 빠져 있는 것이며, 결국 '일반적이지 않게' 죽는다는 것이다. 그 죽음의 진짜 이유는 많은 신화가 그렇듯 지금까지 미궁에 빠져 있다.

현실에서 금발은 흑발과 동성애 관계다. 꿈에서도 이 관계는 반복된다. 금발은 동성애 경험이 이미 있는 여성으로, 흑발은 처음인 듯 제시된다. 금발이 흑발을 바라보는 눈빛은, 사랑하는 사람의 바로 그 눈빛이다. 아니 그 이상이다. 그녀는 어떨 때는 친구처럼 또 엄마처럼 그리고 결국에는 연인처럼 흑발을 바라본다. 급기야 자기의 분신을 보듯, 금발은 흑발을 점점 자기처럼 변화시키기도 한다. 검은 세계의 미행을 피하기 위해 흑발에게

빌헬름 에커스베르크, 〈거울 앞 누드〉, 1837. 자기를 바라보는 나르시스적 사랑의 찬미는 낭만주의 시대의 단골 소재이다.

프리드리히 케르스팅, 〈거울 앞에서〉, 1827.

금발 가발을 씌우고 거울 앞에 함께 서 있을 때, 두 사람의 분신 관계는 정점에 이른다.

두 여성은 거울 앞에서, 나르시스가 물 위에 반사된 이미지를 보듯, 서로의 모습을 바라보고 있다. 낭만주의 화가 프리드리히 오버벡Friedrich Overbeck의 〈이탈리아와 독일〉 속 인물들처럼, 금발과 흑발 두 여성이 마치 분신처럼 제시돼 있는 것이다. 자기를 바라보는 나르시스적 사랑의 찬미는 낭만주의 시대의 단골 소재이다. 빌헬름 에커스베르크Wilhelm Eckesberg의 〈거울 앞 누드〉라든지, 프리드리히 케르스팅의 〈거울 앞에서〉 등은 반사된 이미지를 다룬 작품 중 대표작으로 전해지고 있다.

분신의 죽음과 자살행위

비록 배신한 여자를 죽이고 싶다는 금발 여성의 소망은 성취됐지만, 죄를

지은 여성의 죄책감이 어떤 식으로 변형되는지는 영화의 앞부분, 곧 꿈속에 잘 드러나 있다. 역설적이게도 금발은 죽음의 위협에 쫓기는 흑발을 돕는 여성으로 변해 있다. 현실에선 죽이고, 꿈에선 구하려고 하는데, 죄의식에서 벗어나고 싶은 불가능한 소망을 기원하고 있는 것이다.

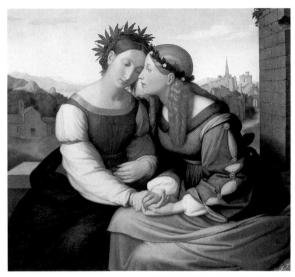

프리드리히 오버벡, 〈이탈리아와 독일〉, 1828.

그런데, 사랑하는 분신을 죽이는 것은 사실 자살행위에 다름 아니다. 이는 오스카 와일드Oscar Wilde의 『도리언 그레이의 초상』The Picture of Dorian Gray, 또는 에드가 앨런 포의 『윌리엄 윌슨』William Wilson처럼 분신을 다룬 소설에서도 자주 반복되는 모티브다. 분신은 자기 자신이기 때문이다. 현실에서 배신한 애인, 곧 분신을 죽인 금발은, 결국 자신도 죽음에 이르고 만다.

● 그림은 춤춘다 – 빈센트 미넬리의 〈파리의 미국인〉, 툴루즈 로트레크와 라울 뒤피 ● '단테의 상상력'으로 바라본 지옥 같은 세상 – 파졸리니의 〈살로, 소돔의 120일〉과 입체파, 페르낭 레제 ● 화성에도 혁명을 전파하자 – 야코프 프로타자노프의 〈아엘리타〉와 입체파 미술, 라이오넬 파이닝거 ● 붉은색과 청색의 누아르 – 고다르의 〈미치광이 피에로〉와 피카소, 그리고 팝아트

05

야수파 · 입체파,

변신

그림은 춤춘다

빈센트 미넬리의 〈파리의 미국인〉, 툴루즈 로트레크와 라울 뒤피

내가 좋아하는 그림들을 모두 한자리에 모아 영화를 만들 수 있을까?

미술광 출신 영화인이라면 한번쯤 해볼 만한 공상이다. 미술학교 출신이며, 영화계에 진출하기 전 뉴욕의 브로드웨이에서 미술감독을 하며 이름을 날렸던 빈센트 미넬리 Vincente Minnelli 는 자신의 어릴 적 공상을 현실로 옮긴다. 작품상, 무대디자인상 등 오스카상 6개 부문을 수상하며 뮤지컬 영화사의 걸작으로 남아 있는 〈파리의 미국인〉An American in Paris 1951 이 바로 그 작품이다.

미넬리, 브로드웨이 미술감독 출신

이야기는 어찌 보면 상투적인 두 개의 삼각관계다. 제2차세계대전이 끝난 뒤 미군인 제리(진 켈리)는 화가가 되고 싶어서 파리에 남아 몽마르트 언덕에서 그림을 그리며 산다. 제리의 화가가 되려는 욕망은 강렬해 보이지만,

아무래도 재주는 없는 것 같다. 길거리의 다른 화가들은 이미 추상화가 호안 미로 Joan Miro의 그림 같은 전위적인 작품을 그리고 있는데, 제리는 여전히 단순한 거리 풍경을 그리고 있다. 게다가 그는 외모부터가 예술가와는 거리가 멀어 보인다. 단단한 몸매에 모자 쓴 모습은 차라리 야구선수의 외모에 가깝다. 화가 지망생이라면서 그림 그리는 모습도 별로 보여주지 않는다.

마일로라고 불리는 부자 상속녀가 제리에게 접근해 "당신은 재능있는 사람이니 돕고 싶다"고 말한다. 하지만 우리는 그녀가 원하는 것은 제리라는 남자이지 제리의 그림이 아니라는 것쯤은 금방 눈치 챌 수 있다. 제리는 파티장에서 우연히 만난 리자라는 프랑스 처녀에게 한눈에 반하고 만다. 그런데 하필이면 리자는 제리의 친구인 앙리라는 프랑스 남자의 약혼녀이다. 정리하자면, 제리를 사이에 두고 마일로와 리자가 삼각관계를, 또 리자를 사이에 두고는 제리와 앙리가 또 다른 삼각관계를 형성하고 있는 것이다.

할리우드 뮤지컬 장르의 주인공답게 제리는 '출세'를 보장할 수도 있는 부자 마일로를 가볍게 버리고, 순수한 '사랑'을 찾아 리자에게 청혼한다. 사랑 앞엔 그 어떤 것도 비교가 되지 않는 듯이 낭만적으로 행동하는 게 미국 장르영화의 주인공들이다. 그런데 문제는 리자의 약혼자 앙리가 그녀의 생명의 은인이라는 점이다. 독일점령기 때 앙리는 레지스탕스 집안의 딸인 리자를 독일군의 추격으로부터 숨겨주었다.

제리는 리자를 포기하기로 마음먹는다. 그런데 그게 잘 안 된다. 그는 앙리와 함께 신혼여행을 떠나는 리자를 뒤에서 바라보며 공상을 한다. 뮤지컬 영화사에, 아니 세계 영화사에 길이 남을 17분짜리의 이 유명한 라스트신은 리자를 되찾고자 강렬하게 욕망하는 제리의 꿈이다.

라울 뒤피, 르누아르, 모리스 위트릴로, 앙리 루소

미넬리는 자신이 좋아하는 19세기 말, 20세기 초 프랑스 화가들의 작품들을 마치 병풍처럼 마지막 장면의 배경으로 사용하여 우리를 그림의 과잉 속으로 밀어넣는다. 뮤지컬의 대스타로 남아 있는 진 켈리가 직접 안무하고 춤추는 라스트신에는 어찌나 많은 화가들의 그림들이 인용 혹은 변용되어 나타나는지 눈이 휘둥그레질 정도다. 말 그대로 주마등처럼 그림들이 휙휙 지나간다.

혼자 남은 상심한 제리는 파리의 풍경을 스케치하다가 찢어버렸는데, 바람에 날린 이 흑백 스케치가 다시 붙는 순간부터 공상은 시작된다. 그는 파리의 어느 공원 앞에 홀로 서 있다. 미넬리는 파리의 풍경은 모두 라울 뒤피Raoul Dufy의 작품을 이용했다. 뒤피는 야수파의 한 명으로 이름을 날렸고, 또 그림엽서의 사진으로 작품들이 이용돼 대중적인 인기까지 갖고 있다. 지금도 파리의 풍경, 특히 니스 같은 지중해 도시의 풍경을 묘사한 라울 뒤피의 경쾌하게 춤추는 듯한 그림들은 여전히 사랑받고 있다.

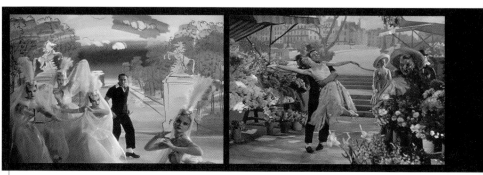

미넬리 감독은 파리의 풍경을 라울 뒤피의 작품을 이용해서 완성했다. 뒤피의 〈문〉을 배경으로 혼자 남은 제리는 마일로 같은 여자들의 유혹을 이겨낸 뒤 센 강 주변의 둑에서 리자를 만나 사랑의 춤을 춘다.

라울 뒤피, 〈니스의 카지노〉, 1929년.

　　라울 뒤피의 〈문〉을 배경으로 혼자 남은 제리는, 돈으로 자신을 노리개로 만들려고 했던 마일로 같은 여자들과 옥신각신 춤을 춘다. 제리와 결혼하려는 듯, 흰색 드레스를 입고 제리의 손을 강제로 끌어당기는 그녀들의 유혹을 이겨낸 뒤, 제리는 피에르-오귀스트 르누아르Pierre-Auguste Renoir 의 〈퐁네프〉를 기억시키는 센 강 주변의 둑에서 리자를 만나 사랑의 춤을 춘다. 그런데 아쉽게도 이 달콤한 사랑의 춤은 제리의 상상이었다. 즉, 제리는 상상 속에서 또 다른 상상을 한 것이다.

　　실망한 제리, 어떤 외로운 거리에 혼자 남았다. 이 거리는 1920년대 아방가르드 화가들로부터 선배 대접을 받은 모리스 위트릴로Maurice Utrillo 의 〈몽마르트〉이다. 위트릴로는 이 그림뿐 아니라 수많은 파리 거리를 그렸는데, 모두 전혀 유명하지 않은 자신의 집 주변 골목길들이었다. 중심이 아니라 비켜난 것들에 대한 사랑은 바로 '삐딱이' 아방가르드주의자들인 다다와

초현실주의자들이 찬양하는 미덕이다.

위트릴로는 인상주의 화가들의 모델이자 또 여성 화가로 유명한 수
잔 발라동Suzanne Valadon의 사생아인데, 10살 때부터 가족 문제 등으로 술을 마시기 시작했고, 자신의 우울한 기분이 강하게 드러나 있는 파리의 회색 풍경, 특히 몽마르트의 뒷골목 풍경으로 유명한 화가다. 1908년부터 1914년까지 그린 우울한 백색풍의 도시 풍경화들은 그의 대표작들로 남았고, 평자들은 이 그림들을 '백색시대'의 작품이라고 부른다.

연인을 잃은 우울한 기분에 빠진 제리를 어떤 남자들이 위로하는데, 제리와 남자들은 모두 또 다른 야수파의 스타 화가인 앙리 루소Henri Rousseau가 그린 듯한 공원으로 달려간다. 여기서 제리는 연인 리자를 다시 만나고 두 사람은 사랑의 춤을 열정적으로 춘다. '꿈'의 화가 루소의 풍경 속에 등장하는 둥글고 넓은 아열대 지방의 나뭇잎들이 공원 여기저기에 보이고, 춤추는 남녀들 뒤

● 모리스 위트릴로, 〈몽마르트〉, 1912. ●● 연인 리자와의 사랑의 춤이 달콤한 상상이었음을 깨닫고 실망한 제리, 그는 위트릴로의 〈몽마르트〉를 배경으로 한, 외로운 거리에 혼자 남았다. ●●● 루소가 그린 듯한 공원에서 제리는 리자를 다시 만나고 두 사람은 사랑의 춤을 열정적으로 춘다.

앙리 루소, 〈꿈〉, 1910.

에는 그 유명한 '루소의 사자'도 보인다. 꿈꾸듯 신비스러운 루소의 풍경에
선 저절로 사랑이 완성된다는 듯 두 연인은 즐겁게 춤춘다.

툴루즈 로트레크에게 경배를

그림들이 춤추듯 연속적으로 제시되다가 그 절정의 순간에 등장하는 게 툴
루즈 로트레크Henri de Toulouse-Lautrec의 작품들이다. 그의 스케치 〈아킬레스 바의
초콜릿 댄싱〉 속으로 제리는 뛰어들어가 사랑을 얻은 남자의 행복을 열정
적인 춤으로 보여준다. 툴루즈 로트레크가 사랑했던 물랭루주 같은 장소에
서, 화가의 그림 속에서 자주 봤던 인물들을 배경으로 제리(진 켈리)는 미끄
러지듯 춤을 춘다. 그리고 역시 툴루즈 로트레크가 사랑했던 캉캉 춤을 연
인 리자와 함께 추는 것으로 제리의 공상은 절정에 이른다.

툴루즈 로트레크, 〈아킬레스 바의 초콜릿 댄싱〉, 1896.

영화 〈파리의 미국인〉의 17분 동안 이어지는 라스트신 중 한 장면. 제리는 로트레크의 스케치 〈아킬레스 바의 초콜릿 댄싱〉 속으로 뛰어들어가 사랑을 얻은 남자의 행복을 열정적인 춤으로 보여준다.

앞에서 밝혔듯, 라스트 장면의 17분 동안 이어지는 춤 장면은 제리의 상상이다. 그렇게 되기를 제리는 바란다. 하지만 그는 이 시퀀스의 제일 처음 장소인 뒤피의 그림 속으로 다시 돌아와, 여전히 자신은 혼자임을 확인한다. 바로 이때 약혼자 앙리와 함께 떠났던 리자가 돌아온다. 앙리는 두 사람의 결합을 축하하듯 뒤에서 미소 짓고 서 있다. 사실, 앙리는 리자가 사랑이 아니라 의리 때문에 결혼한다는 것을 이미 알고 있었던 것이다. 이야기 구조가 지나치다 싶을 정도로 엉성하게 해피엔드로 끝나지만, 마지막 장면의 격정적인 그림과 춤의 향연이 그런 의혹을 덮어버리고 말았다.

만약, 당신이 영화를 만든다면 어떤 화가들의 작품들을 마음껏 초대하고 싶은가?

'단테의 상상력'으로
바라본 지옥 같은 세상

파졸리니의 〈살로, 소돔의 120일〉과 입체파, 페르낭 레제

단테(Alighieri Dante)를 다시 발견한 사람들은 낭만주의자들이다. 지옥을 묘사한 시인의 언어는 광기를 품은 듯 상상의 극단을 치닫는다. 죄인과 악마들이 우글대는 저 세상은, 한 시인의 머리에서 나왔다고 보기에는 믿기 어려울 정도로 생생하고 다양하다. 단테는 우리 인간이 닿을 수 있는 상상력의 한 계점에 도달한 시인으로 해석됐다. 낭만주의자들이 매혹되는 것은 바로 그 초인적인 '상상력'이다.

단테의 '지옥'에서 구조 빌려

19세기 낭만주의자들의 선구격인 사드 후작(Marquis de Sade), 그 역시 광적인 상상력의 작가이다. 그래서 사드가 그의 역작 『소돔의 120일』을 쓰며, 단테의 『신곡』을 참고한 것은 당연한 것처럼 보인다. 계몽주의 시대에 살며, 이성의 진보를 철저히 불신했던 반골 작가 사드는 루이 14세의 절대왕정 시대를

작품의 배경으로 하여, 당대의 혁명 시대를 풍자하는 '비도덕적이고 도착적인 작품'을 썼던 것이다.

피에르 파올로 파졸리니는 사드의 작품을 "단테적인 구조의 소설"이라고 해석했다. 소설은 『신곡』의 '지옥'을 보듯, 1개의 지옥 '서곡'과 3개의 지옥 '서클'로 구성돼 있다. 감독은 사드의 작품을 시대와 장소만 바꿀 뿐 나머지는 그대로 옮긴다. 따라서 영화도 하나의 지옥 '서곡'과 3개의 지옥 '서클' 즉 '광기의 서클', '대변의 서클' 그리고 '피의 서클'로 구성돼 있다. 3개의 서클이 진행되는 어떤 저택으로 들어가기 전, 영화는 '서곡'에서 장소가 이탈리아 북부의 살로이며 시간은 파시즘 시대임을 알린다. 살로라는 도시는 실권한 무솔리니가 히틀러의 도움을 받아 나치즘 괴뢰정부를 세운 곳이다.

파졸리니의 유작이기도 한 〈살로, 소돔의 120일〉Salo o le 120 giornate di Sodoma 1975은 발표 당시 엄청난 스캔들을 불러일으켰다. '불온하기 짝이 없는' 사드의 작품을 각색했으니 그 결과는 불 보듯 뻔했다. 사드의 소설이 얼마나 엽기적이었던지 '사디즘' sadism이라는 말이 그의 이름에서 나온 것만 봐도 알 수 있다. 게다가 항상 제도권과 마찰을 빚어오던 감독이, 사드의 작품으로 무엇을 은유하려 했는지는 삼척동자라도 짐작할 수 있을 것이다.

소설처럼 네 명의 남자가 등장한다. 공작, 고위 성직자, 장관급 공무원, 고위 정치가가 그들이다. 김지하의 『오적』과 비슷한 인물들이다. 이들 중 귀족인 공작과 성직자는 형제 간이다. 다시 말해 국가를 말아먹는 인물들 사이에는 혈연도 얽혀 있다. 돈 많은 공작을 현대적인 의미의 재벌로 치환하면, 네 인물은 바로 이탈리아 사회를 지배하는 대표적인 계급들이다. 거부, 성직자, 고위급 공무원과 정치가가 사드 소설을 각색한 영화의 주인

공이니, 이 영화는 자연스럽게 현대 정치극의 강력한 알레고리로 읽혔던 것이다. 당연히 이탈리아만의 이야기가 결코 아니다.

사드의 소설, 시대의 알레고리

영화는 시작하자마자 엽기적인 '사디즘'을 보여준다. 일단 네 남자는 각자 강제로 데려온 10대 딸들과 서로 바꿔 결혼한다. 어린 티가 역력한 소녀들은 졸지에 삼촌뻘되는 남자들과 원치 않은 결혼을 하는 것이다. 그리고 두 가지 규칙이 발표된다. 신의 이름을 부르는 기도를 하지 말 것, 이성 간에는 사랑을 할 수 없다는 것이 그것이다.

곧이어 3개의 서클을 주관하는 3명의 여성 내레이터가 등장해, 마치 『데카메론』처럼 그날의 주제에 맞는 이야기들을 풀어놓는데, 첫날은 '광기'에 관한 것이다. 물론 성적 경험의 광기를 말한다. 무슨 극장의 공연을 보듯, 이야기를 전달하는 여자는 곱게 차려입고 거실에 등장하며, 네 남자와 전국에서 성노리개로 납치된 소년 소녀들은 그녀의 망측한 이야기를 들

〈살로, 소돔의 120일〉에는 이탈리아 사회를 지배하는 대표적인 네 계급을 상징하는 남자들 즉 거부, 성직자, 고위급 공무원과 정치가가 등장한다. 이들은 '최후의 만찬'처럼 죽 둘러앉은 식당에서 갑자기 엽기적인 관계를 시작한다.

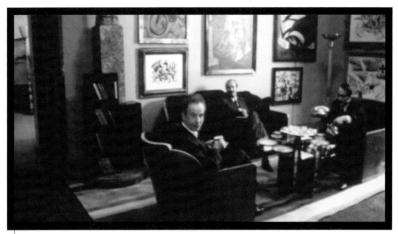

네 남자가 수상한 소리나 지껄이는 회의실은 입체파들, 특히 조르주 브라크, 라이오넬 파이닝거, 마르셀 뒤샹, 페르낭 레제 등의 그림들로 잔뜩 장식돼 있다. 그중에서도 레제의 그림이 압도적으로 다수를 차지한다.

는다. 여자들은 듣기 민망한 낱말들을 늘어놓는데, 그것도 모자라 남자들은 내용이 구체적이지 않다며, "그 남자의 것은 크기가 얼마만 했냐?"는 등 더욱 노골적이다. 내레이터의 임무는 남자들의 성적 흥분을 자극하는 것이다.

소년 소녀들을 옆에 끼고 앉은 네 남자는 첫날부터 사도마조히즘적 성관계를 시작한다. '최후의 만찬'처럼 죽 둘러앉은 식당에서, 식사 도중 갑자기 엽기적인 관계를 시작하는 것도 예사다. 남자들은 더욱 자극적이고 엽기적인 이야기를 필요로 하고, 그들은 자신들의 회의실에서 작전을 짜기도 한다. 그래서 '광기'에서 시작한 이야기는 '대변'을 거쳐 결국 '피-죽음'으로 이어진다.

그런데, 내레이터의 이야기가 진행되는 공간도 좀 그랬지만, 남자들의 회의실에 들어서면 감독의 미술 인용이 너무나 분명히 드러난다. 네 남자가 수상한 소리나 지껄이는 장소는 입체파들, 특히 조르주 브라크Georges

네 남자가 여장을 한 뒤 마음에 드는 청년들과 결혼한다. 이들이 신부 화장을 하는 장소는 레제의 〈목욕하는 여자〉, 〈세 여자〉 등에 나온 것처럼, 곡선, 원통형, 원뿔 형태로 환원된 풍만한 여성 누드화로 잔뜩 치장돼 있다.

Braque, 라이오넬 파이닝거Lyonel Feininger, 마르셀 뒤샹Marcel Duchamp, 페르낭 레제 Fernand Leger 등의 그림들로 잔뜩 장식돼 있다. 그중에서도 레제의 그림이 압도적으로 다수를 차지하고 있다.

레제의 작품 인용은 또 있다. 악명 높은 '대변의 서클'에 이어, '피의 서클'에선 네 남자가 여장을 한 뒤, 자기 마음에 드는 네 청년과 결혼을 한다. 이들이 신부 화장을 하는 장소는 레제의 〈목욕하는 여자〉, 〈세 여자〉 등의 이미지에서 따온 그림들로 치장돼 있다. 곡선, 원통형, 그리고 원뿔 형태로 환원된 풍만한 여성 누드들이 그려져 있는데, 바로 그곳에서 네 남자가 열심히 여장을 하고 있는 것이다. 페르낭 레제는 입체파 화가로도 이름이 높지만, 1920년대 아방가르드 시절 직접 영화도 만든 인물이다. 지금도 영화사 교과서에 빠짐없이 소개되는 전위작품 〈발레 메카니크〉Ballet Mécanique 1924를 만든 장본인이 바로 레제다.

페르낭 레제, 〈세 여자〉, 1921.

조르주 브라크, 〈여자와 기타〉, 1913.

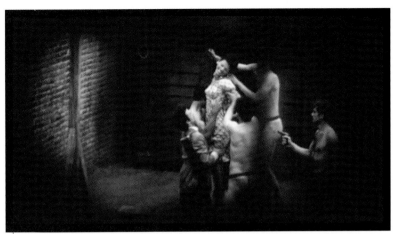

파졸리니는 균형이 무너진 공간의 묘사로 입체파의 이미지들을 끌어왔다. 브라크의 〈여자와 기타〉, 뒤샹의 〈계단을 내려오는 누드〉 등에서 인용한 이미지들이 살인마저 서슴없이 벌어지는 흉측한 공간을 장식하고 있다.

지옥의 이미지와 입체파의 그림들

네 남자가 엽기적인 공상이나 하는 장소가 라파엘로의 그림처럼 조화롭게 보여선 곤란할 것이고, 감독은 균형이 무너진 공간의 묘사로 입체파의 이미지들을 끌어왔다. 브라크의 〈여자와 기타〉, 뒤샹의 〈계단을 내려오는 누드〉 그리고 파이닝거의 〈젤메로다〉 연작의 한 작품 등에서 인용한 이미지들이 살인마저 서슴없이 벌어지는 흉측한 공간을 장식하고 있는 것이다.

광적인 상상으로 묘사된 사드의 소설은, 미학적 상상력이 돋보이는 파졸리니에 의해 정치적 알레고리로 다시 태어났다. 그러나 아쉽게도 감독은 자신의 유작을 보지 못했다. 잘 알려져 있듯, 감독은 개봉하기 전 '피의 서클'처럼 어떤 청년에게 몽둥이로 맞아 죽은 것이다. 그 청년은 곧바로 체포됐지만, 이탈리아인들은 지금도 파졸리니 살인의 배후에는 '네 명의 남자'가 존재한다고 의심하고 있다.

화성에도
혁명을 전파하자

야코프 프로타자노프의 〈아엘리타〉와 입체파 미술, 라이오넬 파이닝거

1920년 독일에서 〈칼리가리 박사의 밀실〉이 발표됐을 때, 그 반응은 대단했다. 가장 주목되는 점은 영화제작에서 미술이 압도적으로 중요한 역할을 하고 있다는 것이었다. 모든 무대가 그림으로 장식돼 있으며, 그 그림 세트 위를 배우들이 돌아다니며 연기한다. 바야흐로 미술이 영화 미학을 주도하는 시대가 열린 것이다. 이런 흐름은 입체파 화가들이 화단을 이끌던 프랑스에 곧바로 전달되어, 1923년 마르셀 레르비어Marcel L'Herbier가 〈비정한 여인〉L'inhumaine 1923을 발표하게 된다.

2005년 '리얼 판타스틱'의 개막작으로 소개되기도 했던 옛 소련 작품 〈아엘리타〉Aelita 1924도 미술이 압도적으로 중요한 역할을 하는 공상과학 작품으로, 〈비정한 여인〉과 더불어 입체파의 미술이 대거 이용된 1920년대 아방가르드의 대표작으로 꼽힌다.

아엘리타, 프로타자노프의 공상과학 대작

감독인 프로타자노프Yakov Protazanov는 〈아엘리타〉를 발표하기 전 이미 80여 편의 작품을 만든 옛 소련의 노장이다. 혁명이 나자마자 파리로 영화 동료들과 함께 도주했다가, 1923년 다시 그의 조국으로 돌아갔다. 감독은 러시아의 빛나는 장편소설들을 영화로 각색하며 명성을 쌓았다. 〈전쟁과 평화〉Voyna i mir 1915, 〈스페이드의 여왕〉Pikovaya dama 1916 등은 러시아 영화사의 명작으로 지금도 기록에 남아 있다.

혁명 소련 체제에서 가장 큰 제작사 중의 하나였던 메츠라브롬-루스Mezrabrom-Rus는 돌아온 이 노장에게 공상과학 대작을 하나 의뢰한다. 그것이 바로 〈아엘리타〉이다. 원작자는 알렉세이 톨스토이Aleksei Tolstoi이며, 〈아엘리타〉 이외에 〈죽음의 광선〉도 레프 쿨레소프Lev Kuleshov에 의해 영화로 만들어질 만큼 당시 소련에서 그의 인기는 높았다.

영화는 "Anta… Odeli… Uta…"라는 도무지 알아볼 수 없는 이상한 문자가 라디오 방송국에 도착하는 것으로 시작한다. 엔지니어인 로스(니콜라이 체레텔리)는 이것이 화성인들이 보낸 메시지라고 상상한다. 그는 아내가 이웃 남자와 불륜의 관계에 있다고 의심하는 의처증에 시달리고 있다. 배신에 대한 복수로 로스는 아내를 총으로 쏴죽이고, 자신이 만든 우주선을 타고 화성으로 탈출한다. 이 우주선엔 두 명의 동승자가 있는데, 구세프(니콜라이 바탈로프)라는 볼셰비키 군인과 크라브초프(이고르 일린스키)라는 아마추어 탐정이 그들이다. 구세프는 화성에도 혁명을 전파해야 한다고 믿는 영원한 마르크스주의자이고, 크라브초프는 살인자 로스를 잡으러 뒤따라 왔다.

한편, 화성에선 이 모든 과정을 공주 아엘리타(줄리아 솔른체바)가 망

원경으로 다 보고 있다. 그녀는 로스가 아내와 키스하는 것을 본 뒤, 좋아하는 남녀끼리 서로 입술을 부비는 동작을 처음 알게 됐으며, 로스가 아내 때문에 혼자 고통받고 있을 때 그에게 연민마저 느꼈다. 아엘리타는 점점 망원경을 자주 보며, 급기야 로스에게 사랑을 느낀다. 바로 이때 로스 일행이 화성에 도착한 것이다.

모스크바는 사실적으로, 화성은 입체파의 회화로

아엘리타가 살고 있는 화성은 무대장식뿐 아니라 배우들의 의상까지 첨단

• 배신에 대한 복수로 로스는 아내를 총으로 쏴죽이고, 우주선을 타고 화성으로 탈출한다. •• 화성에서 로스와 그의 아내를 망원경으로 훔쳐보던 공주 아엘리타는 고통받는 로스를 보면서 점점 그에게 사랑을 느낀다.

의 냄새가 물씬 풍긴다. 감독은 지상의 모스크바는 사실주의적으로, 그리고 화성은 바로 입체파의 그림을 이용하여 인공적으로 묘사하는 식으로 두 세계를 강렬하게 대조하고 있다. 특히 라이오넬 파이닝거가 삼각형, 원통형, 원뿔형 등으로 그린 도시의 풍경화가 여기 화성의 공간에서 되살아났다. 화성이 지구보다 수백 년은 더 발전한 듯한 인상을 주는 것도 바로 입체주의적으로 묘사된 공간 이미지 때문이다. 파이닝거는 미국인 화가인데, 1920년대에 파리와 독일 등에 머물며, 프랑스의 입체주

라이오넬 파이닝거, 〈메를링겐 Ⅵ〉, 1922. 파이닝거는 프랑스의 입체주의 화풍과 독일의 표현주의 화풍을 종합한 화가로 이름 높다.

프로타자노프 감독은 지상의 모스크바는 사실적으로, 화성은 입체파의 그림을 이용하여 인공적으로 묘사하는 식으로 두 세계를 강렬하게 대조하고 있다.

의 화풍과 독일의 표현주의 화풍을 종합한 화가로 이름 높다.

주인공 로스는 민중들이 고통받고 있는 모스크바에서는 사랑마저 실패한 듯했다. 그는 늘 풀 죽은 모습으로 시내를 돌아다녔다. 로스의 방황을 따라가며 카메라가 잡은 당대의 모스크바 풍경은 영화적 관심뿐 아니라, 문화인류학적 관심을 끌 만큼 사실적으로 잘 묘사돼 있다. 이곳 화성에선 로스의 얼굴에 생기가 돈다. 로스는 단박에 공주 아엘리타의 사랑을 얻었기 때문이다.

로스가 사랑에 빠져 있을 때, 구세프는 지구에서와 마찬가지로 고통받고 있는 화성의 프롤레타리아들을 목격한다. 그는 혁명을 주도한다. 전제주의 왕국인 화성을 마르크스의 공화국으로 만들자고 목소리를 높인다. 지하에서 신음하는 프롤레타리아의 군중 앞에서 구세프가 역동적으로 연기하

는 장면은 프릿츠 랑Fritz Lang의 〈메트로
폴리스〉Metropolis 1927를 기억나게 한다.
민중들은 봉기하고, 왕국은 넘어갈 위
기를 맞았다. 또 그 왕국의 공주인 아
엘리타가 민중들의 입장을 옹호하니,
공화국 건설은 시간 문제인 듯하다.

그런데 바로 이 순간 로스의
꿈은 끝난다. 다시 말해 아내를 총으
로 쏴죽인 장면부터 민중 봉기까지가
모두 로스의 꿈이었던 것이다. 로스
는 다시 아내의 품으로 돌아가고, 아
마도 풀 죽은 일상을 반복할 것 같다.

당시로선 고예산의 대작이던
〈아엘리타〉는 소련은 물론이고 외

라이오넬 파이닝거, 〈젤메로다 IX〉, 1926.

국에서도 별로 성공하지 못했다. 국내에선 혁명의 '순수한 동기'가 꿈이
라는 모호한 장치로 희석된 게 가장 큰 문제였다. 게다가 로스가 극의 중
심에 있는데, 사실 그가 극 중에서 행하는 것은 모스크바이건 화성이건
여성에게 매달리는 멜로의 수동적인 인물이었다.

미술의 장점으로 재발견된 작품

반면 외국에선 구세프의 역할이 문제가 됐다. 프롤레타리아의 봉기는 별로
환영받지 못하는 테마였다. 제작사는 이 영화를 국내보다는 외국 시장을

아엘리타가 살고 있는 화성은 무대장식뿐 아니라 배우들의 의상까지 첨단의 냄새가 물씬 풍긴다.

더욱 겨냥하고 만들었는데, 체제 전복을 부추기는 내용 때문에 처음에 기대했던 흥행 성공은 달성하지 못했다.

그러나 〈아엘리타〉는 시간이 흐르면 흐를수록 미술의 특징 덕분에 다시 주목받는 작품으로 재탄생했다. 화성을 첨단 왕국으로, 그런 첨단의 공간을 입체파의 이미지로 재현한 안목은 다시 봐도 창의력이 빛나는 부분이었다. 미술감독은 세르게이 코즐로프스키Sergei Kozlovsky였는데, 그는 이후 푸도프킨과 손잡고 〈어머니〉Mat 1926, 〈상트페테르부르크의 최후〉Konets Sankt-Peterburga 1927 그리고 〈아시아의 태풍〉Potomok Chingis-Khana 1928 등에서 자신의 미술 솜씨를 계속 보여준다.

한편, 이 영화에 등장했던 배우들도 모두 소련 시절 유명 인물로 성장한다. 특히 아엘리타 역을 맡은 솔른체바가 〈대지〉의 감독 도브첸코와

라이오넬 파이닝거가 삼각형, 원통형, 원뿔형 등으로 그린 도시의 풍경화가 여기 화성의 공간에서 되살아났다. 화성이 지구보다 수백 년은 더 발전한 듯한 인상을 주는 것도 바로 입체주의적으로 묘사된 공간 이미지 때문이다.

결혼하며, 혁명 시대의 대표적인 배우로 자리 잡았고, 구세프로 나오는 바탈로프는 푸도프킨의 〈어머니〉에서 역시 주연으로 등장한다. 감독은 이 작품 이후 활동이 뜸했지만, 배우와 스태프들은 계속 소련 영화를 이끌고 가는 주역으로 성장했던 것이다.

붉은색과 청색의
누아르

고다르의 〈미치광이 피에로〉와 피카소, 그리고 팝아트

고다르Jean-Luc Godard의 강렬한 미술 취미는 데뷔작 때부터 이미 드러났다. 〈네 멋대로 해라〉A bout de souffle 1960에 인용됐던 르누아르, 마티스, 피카소 등 세 사람은 감독이 특히 좋아하는 화가들이다. 고다르도 다른 감독들처럼 화가들의 작품을 상징적으로 인용하기도 한다. 그러나 그보다 더욱 독특하고 중요한 것은 고다르의 그림 '인용 방법'이다. 감독은 인용을 아주 팝아트적으로 한다. 다른 말로 하자면, 마치 앤디 워홀Andy Warhol이 '복사와 반복'을 통해 작품의 메시지 자체를 무화시키듯, 고다르는 수많은 그림들을 대거 인용해, 그림의 의미를 찾는 관객을 종종 미로 속에 빠뜨려버리는 것이다.

이런 독특한 인용의 방식이 본격적으로 드러난 작품이 바로 1965년에 발표된 〈미치광이 피에로〉Pierrot le fou이다. '고다르표 영화'임을 알리는 그 특유의 팝아트적 오프닝 크레딧이 끝나면 우리는 페르디낭(장 폴 벨몽도)이 욕실 안에서 스페인의 화가 벨라스케스에 관한 책을 읽는 것을 본다. "벨라스케스는 50살이 지난 뒤에는 구체적인 사물들은 더 이상 그리지 않았다.

그는 공기처럼 세상의 물질 사이를 떠다녔다……."

그림의 미로 속에 빠지다

페르디낭은 지금부터 '구체적인' 삶과는 다르게 '세상을 공기처럼 떠다 닐' 것이다. 그는 이탈리아계 재벌 딸과 결혼한 '복 많은 남자' 다. 그런데 장인이 주최한 파티에 억지로 참석한 그는 지옥에 온 듯한 느낌을 갖는다. 그의 마음을 대변하듯 화면도 필터를 이용해 지옥처럼 붉다. 이 시퀀스에 서 유일하게 자연스런 컬러가 나오는 부분이 바로 영화감독 샘 풀러를 만나 는 장면이다. '영화란 무엇인가' 라는 질문을 받고 풀러는 답한다. "영화는 전장과 같다. 사랑, 증오, 액션, 폭력, 죽음, 한마디로 하면 감정이다." 〈미 치광이 피에로〉는 샘 풀러의 말대로 진행되는 '감정' 의 영화다.

페르디낭은 파티에서 도망쳐 나온 뒤 베이비시터로 임시 고용된 여

고다르 감독의 영화 〈미치광이 피에로〉의 주인공 페르디낭은 이탈리아계 재벌 딸과 결혼한 '복 많은 남자' 다. 장인 이 주최한 파티에 억지로 참석한 그는 지옥에 온 듯한 느낌을 갖는다.

자 마리안(안나 카리나)과 자동차를 타고 밤 드라이브를 한다. 두 사람은 사실 5년 전 연인 사이였다. 두 사람, 즉 고다르 영화의 아이콘인 벨몽도와 카리나 사이의 애정은 전기에 감전되듯 다시 되살아나고, 바로 그날 페르디낭은 마리안의 집에서 함께 밤을 보낸다.

마리안의 아파트는 그녀의 신분처럼 종잡을 수 없게 구성돼 있다. 공간을 나누는 벽만 있을 뿐 문은 어디에도 없고, 벽에는 아름다운 그림과 사진들이 걸려 있으나 방구석에는 기관총 같은 살벌한 무기들이 보인다. 마리안은 사실 무기 암거래를 하는 그룹의 리더와 동거 중이다. 순결한 여성 같기도 하고, 또 교활한 팜므파탈 같기도 한 마리안의 얼굴이 피카소의 〈거울 앞의 소녀〉와 겹쳐 보일 때는 더욱더 그녀의 정체성이 모호할 따름이다.

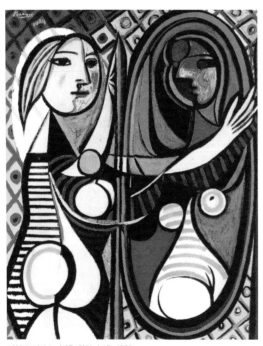

파블로 피카소, 〈거울 앞의 소녀〉, 1932.

마리안과 페르디낭은 리더를 때려눕히고 함께 도망간다. 자동차에는 오직 만화책 한 권과 기관총 1정만 실었다. 자, 이때부터 영화는 누아르의 법칙대로 진행된다. 팜므파탈 마리안을 만난 순진한 남자 페르디낭의 파멸의 기록이다. 하지만 그 방식은 고다르 영화를 좋아하는 관객은 잘 알겠지만, 전통

순결한 여성 같기도 하고, 또 교활한 팜므파탈 같기도 한 마리안의 얼굴이 피카소의 〈거울 앞의 소녀〉와 겹쳐 보일 때는 더욱더 그녀의 정체성이 모호할 따름이다.

적인 이야기 전개와는 전혀 다르다. 이 영화는 마치 팝아트 그림들의 조합처럼 보인다. 마리안의 붉은색과 페르디낭의 청색, 두 원색은 팝아트의 강렬한 색깔들처럼 서로 충돌하며 긴장을 유발하는 것이다.

붉은색과 청색의 충돌

두 남녀는 프랑스 남쪽의 바닷가에 정착한다. 푸른색의 느낌대로 페르디낭은 기분이 착 가라앉아 안정돼 보인다. 작가가 되고 싶었던 원래의 꿈대로 매일 글을 읽고, 일기를 쓰는 단순한 생활에 만족한다. 반면 주로 붉은색 옷을 입고 나오는 마리안은 들끓는다. 처음에는 이곳에서의 고립된 생활에 적응한 듯했으나, '할 일이 없다'며 심심해 죽겠다는 표정이다. 붉은 옷처럼 그녀는 곧 폭발할 것 같다.

마리안의 제안에 따라 두 사람은 관광객을 상대로 에드거 앨런 포의

다시 무기 밀매단에 붙잡힌 마리안의 감정을 암시하듯 벽에는 피카소의 불안한 초상화가 둘 걸려 있다. 그 앞을 왔
다갔다하던 마리안은 무엇인가를 결심한 듯, 날카로운 가위를 카메라의 정면으로 들이댄다.

『윌리엄 윌슨』 같은 재밌는 소설을 이야기해주며 돈을 벌고, 또 미국인 관
광객 대상으로 베트남 관련 연극을 하며 용돈을 번다. 마리안은 페르디낭
이 잡아주는 물고기만 먹는 데 질렸던 것이다. 연극 속에서 페르디낭은 미
군 역을 맡아, 베트남 여성으로 분장한 마리안에게 기관총을 겨누는데, 이
영화의 결말에 대한 암시로 기능하기에 충분한 순간이었다.

　　마리안은 다시 무기밀매단에 붙잡힌다. 그들은 마리안이 갖고 튄 돈
을 내놓으라고 요구하는데, 사실 그 돈은 페르디낭이 도주를 감행한 그날
자신들의 뒤를 추적하지 못하도록 자동차에 불을 지를 때, 차 속에 넣어두
는 바람에 없어진 지 오래됐다. 납치된 마리안은 긴장된 모습으로 페르디
낭에게 구조를 요청하는 전화를 건다. 마리안의 감정을 암시하듯 벽에는
피카소의 불안한 초상화가 둘 걸려 있다. 〈꽃을 든 자클린〉과 〈실베트의
초상〉이 바로 그것들이다. 가위를 들고 두 초상화 사이를 왔다갔다하던 마
리안은 무엇인가를 결심한 듯, 날카로운 가위를 카메라의 정면으로 들이댄

피카소, 〈꽃을 든 자클린〉, 1954.

JEAN PAUL BELMONDO
ET
ANNA KARINA
DANS
PIERROT LE FOU
UN FILM DE
JEAN LUC GODARD

다. 아마 이 영화에서 가장 폭력적이고 인상적인 장면일 것으로 보이는 '마리안의 가위' 장면에 바로 이어, 우리는 그녀를 감시하고 있던 난쟁이가 목에 가위가 찔린 채 죽어 있는 것을 본다.

한편, 마리안의 전화를 받은 페르디낭은 문자 그대로 팝아트 그림 속의 인물처럼 묘사된다. 'S.O.S'가 적힌 붉은 그림을 배경으로 그는 마리안의 안녕을 걱정하며, 또 녹색·청색·적색의 강렬한 색깔로 장식된 배를 타고 그녀가 잡혀 있는 섬으로 향한다.

랭보의 시는 바람에 흩날리고

결말은 장르의 법칙대로다. 배신당한 남자는 여자에게 복수하고, 남자도 곧 죽는다. 페르디낭은 얼굴에 다이너마이트를 묶고 스스로 폭발시켜 자살한다. 사람들은 모두 사라지고, 프랑스 남부 해변의 푸른 하늘을 카메라가 비추는 사이 두 남녀의 목소리가 들려온다. 마리안이 먼저 말한다. "그녀는 다시 발견했어." "무엇을?" "영원을……" 랭보의 「영원」을 읽는 두 사람의 목소리가 바람에 흩날리며 하늘 위로 날아간다.

● S.O.S가 적힌 붉은 그림을 배경으로 페르디낭은 마리안의 안녕을 걱정한다. ●● 녹색, 청색, 적색의 강렬한 색깔로 장식된 배를 타고 페르디낭은 마리안이 잡혀 있는 섬으로 향한다. ●●● '고다르표 영화'임을 알리는 특유의 팝아트적 오프닝 크레딧.

● 도시의 '멜랑콜리' – 안토니오니의 〈태양은 외로워〉와 데 키리코, 우울한 도시의 풍경화 ● 회색빛 청춘 예찬 – 베르나르도 베르톨루치의 〈몽상가들〉, 다다이즘 ● 사랑에 빠진 감정, 진정일까? – 미켈란젤로 안토니오니의 〈정사〉, 데 키리코의 '형이상학' ● 인격 없는 세상의 쓸쓸함 – 에릭 로메르의 〈가을 이야기〉와 조르지오 모란디의 풍경화 ● 폼페이, 비잔틴에 사이키델릭과 팝아트를 – 페데리코 펠리니의 〈펠리니 사티리콘〉 그리고 회화의 만화경 ● 유머로 풀어놓은 전복적인 가치들 – 루이스 브뉘엘의 〈황금시대〉 그리고 달리, 밀레

06

아방가르드, 이방인

도시의 '멜랑콜리'

안토니오니의 〈태양은 외로워〉와 데 키리코, 우울한 도시의 풍경화

당신, 정물화를 보며 어떤 기분을 느끼는가?

물기에 젖어 있는 만발한 꽃, 먹음직스럽게 익은 탐스런 과일, 빛이 날 정도로 신선해 보이는 포도주, 방금 구운 빵과 그 빵을 담은 고운 색의 그릇들……

그런데 넘치는 생명들로 가득 찬 그림을 보고 있는데 우리는 간혹 마음이 착 가라앉는 묘한 기분을 느낀다. 왜 그럴까? 여기에 정물의 역설이 있다.

우리가 '정지된 물건'靜物을 그린 그림이라고 부르는 정물화를 게르만어권에선 '정지된 생명' Still Life으로, 또 라틴어권에선 섬뜩하게도 '죽은 자연' Nature morte이라고 부른다. 이 장르는 17세기, 참혹한 30년 전쟁이 끝난 뒤 특히 네덜란드에서 '인생의 허무' Vanitas를 강조하는 그림들이 쏟아져나오며 급속히 발달했다. 아무리 아름다운 꽃이라도 한 번 꺾이면 곧 시들어 죽는다. 이 정도의 상징도 잘 소통이 안 될 때 네덜란드 화가들은 아예 사람의 해골을 정물 속에 그려넣었다. '우리의 삶도 곧 끝난다'는 메시지다. 이런 식

210

으로 정물화 속에는 역설적으로 죽음의 코드가 숨어 있다.

정물화를 지칭하는 용어들 사이의 공통된 개념은 '생명이 없는 대상'을 다룬다는 것이다. 그렇다면 '살아 있는 대상'을 그리면 정물이 될 수 없는가?

〈태양은 외로워〉, 시간의 죽음

1962년 미켈란젤로 안토니오니Michelangelo Antonioni가 발표한 〈태양은 외로워〉(원제는 '일식'이라는 뜻의 L'eclisse)를 보고 있으면 정물화의 경계가 어디까지인지 묻게 된다. 이 영화의 줄거리는 지나치다 싶을 정도로 간단하다. 번역 일을 하는 여성 비토리아(모니카 비티)가 얼마 전 오래 사귄 건축가 애인(프란시스코 라발)과 헤어지고, 증권사 직원인 새 남자 피에로(알랭 들롱)를 만난 뒤, 몇 번의 데이트를 하다가, 두 사람 모두 마지막 약속 장소에 나타나지 않는 것으로 끝난다.

이쯤 되면 영화에 과연 이야기 장치라는 게 꼭 필요한 건지 강한 의문이 든다. 그런데 그해 칸영화제에서 심사위원 특별상을 수상했고, 모더니즘 영화사를 설명할 때 빠짐없이 거론되는 영화가 바로 〈태양은 외로워〉이다. 〈정사〉, 〈밤〉La Notte 1961과 함께 안토니오니의 '소외 3부작'으로 분류되는 영화 중 마지막 작품이다.

우리가 주목하는 것은 이 영화의 공간이다. 인물들은 로마의 신도시 지역EUR을 돌아다닌다. 관광 안내서에 나와 있는 유서 깊은 로마와는 거리가 먼 이곳은 한창 도시개발 중이고, 나무가 턱없이 부족한 길거리엔 먼지가 인다. 사막 같은 시멘트 길 위로 두 사람이 걷고 있고, 긴 그림자만 이들을 따르

● 비토리아와 피에로는 개발 작업이 한창인 로마의 신도시를 돌아다닌다. ●● 두 연인이 늘 만나는 약속 장소는 공사 중인 어느 건물 앞이다. '사랑'이라는 감정을 환기시키기에는 영 어울리지 않는, 바싹 마른 공간과 시간 속에서 두 사람은 감정의 연결을 시도하고 있는 것이다.

고 있다. 다른 사람들의 모습은 좀체 보이지 않는다. 태양의 밝기로 짐작건 대 시간은 아마 '지루한' 한낮인 것 같다.

비토리아와 피에로가 늘 만나는 약속 장소는 공사 중인 어느 건물 앞이다. 공사는 중단됐는지 인부들은 보이지 않고 드럼통, 벽돌 등 건축 자재들만 흩어져 있다. '사랑'이라는 감정을 환기시키기에는 영 어울리지 않는, 바싹 마른 공간과 시간 속에서 두 사람은 감정의 연결을 시도하고 있는 것이다. 두 사람은 시간과 장소를 잘못 선택한 것 같다.

데 키리코, 멜랑콜리한 '형이상학'

안토니오니의 영화 속 공간은 주로 도시다. 도시 속에 사는 현대인의 '소외', '소통 불능', '고독' 등이 그의 영화적 주제들이다. 안토니오니를 설명

조르지오 데 키리코, 〈무한에 대한 향수〉,
1913. 데 키리코가 그린 도시의 풍경화가
독특한 이유는 바로 작품들이 모두 정물화
에 가깝게 표현돼 있기 때문이다. 간혹 등
장하는 사람들도 지나치게 긴 그림자를 드
리우며 움직이지 않는다. 그림 속 세계의
시간은 정지해 있는 듯이 보인다.

조르지오 데 키리코, 〈어떤 하루의 수수께끼〉, 1914.

할 때마다 동원되는 이제는 약간 진부한 단어들이다. 우리가 주목하는 것은 그런 주제를 다루는 안토니오니의 시각적 표현법이다.

안토니오니와 비슷한 방식으로 추상적인 주제들을 표현한 화가가 이탈리아의 조르지오 데 키리코Giorgio de Chirico이다. 20세기 초 유럽이 아방가르드 운동으로 바쁘게 돌아갈 때 그 진원지 파리가 아니라 이탈리아 북부의 조그만 도시 페라라에서 일군의 젊은 화가들이 전위적인 그림을 발표하며 자신들의 그림을 '형이상학'이라고 불렀다. 데 키리코는 이 그룹의 리더격인 화가다.

그는 '도시'의 풍경을 주로 그렸다. 그의 그림 속엔 도시 속 일상에서 쉽게 볼 수 있는 교회, 광장, 탑, 거리, 동상, 건물 등이 등장한다. 그림의 대상들은 아주 사실적인 소재들이다. 그런데 그의 그림을 보고 있으면 묘하게 '사실 그 이상'을 느끼게 된다. 그림의 제목들도 사실주의 또는 현실과는 거리가 있는 〈어느 가을 오후의 수수께끼〉, 〈멜랑콜리〉, 〈무한에 대한 향수〉, 〈어떤 하루의 수수께끼〉 등 '형이상학적'인 것들이다.

데 키리코의 이름을 세상에 알린 대표작들은 대부분 중세와 르네상

스 건축의 아름다움을 그대로 간직하고 있는 페라라를 그린 것들이다. 그런데 마치 꿈속에서 그 도시를 본 듯 대상들이 모두 왜곡돼 있다. 도시는 지나치게 긴 그림자로 덮여 있기 일쑤고, 하늘색은 아예 짙은 녹색으로 칠해져 있어 더욱 음산한 분위기를 낸다. 교회와 탑들은 기울어 있기도 하고, 또 주랑 등 건물의 특징적인 부분만 강조돼 있기도 하다. 데 키리코가 그린 도시의 풍경화가 독특한 이유는 바로 작품들이 모두 정물화에 가깝게 표현돼 있기 때문이다. 모든 대상들이 '정지' 해 있다. 게다가 간혹 등장하는 사람들도 지나치게 긴 그림자를 드리우며 움직이지 않는다. 데 키리코의 그림 속 세계의 시간은 정지해 있는 듯이 보인다. '시간이 죽어 있는 풍경화', 데 키리코의 형이상학을 푸는 열쇠이다. 그렇다면 데 키리코의 그림은 풍경화인가 아니면 정물화인가?

영화사 최고의 '라스트신'

〈태양은 외로워〉의 마지막 부분은 약 7분에 걸친 57개의 숏으로 구성된 그야말로 '추상' 의 화면들이다. 영화사에 남는 최고의 '라스트신' 중 하나로 종종 소개된다. 비토리아는 피에로와의 데이트를 가진 뒤 혼자 거리로 나간다. 카메라는 잠시 비토리아를 따른 뒤, 곧 그녀로부터 떠나 혼자서 거리 주변을 바라보기 시작한다. 이때부터 카메라의 시점만 있고, 주인공들은 더 이상 보이지 않는다.

우리는 카메라를 따라 두 연인이 주로 만나던 거리를 다시 본다. 사막처럼 텅 빈 거리, 피에트 몬드리안 Piet Mondrian 의 기하학적 그림처럼 수평, 수직선으로 표현된 메마른 느낌의 아파트들, 역시 수평 수직으로 놓여 있는 건

약 7분에 걸쳐 57개의 숏으로 구성된 〈태양은 외로워〉의 마지막 부분. 이 장면들은 영화사에 길이 남을 최고의 라스트신으로 종종 소개된다. 시간이 죽어 있는 도시의 풍경화. 이는 데 키리코 '형이상학' 의 미학이자, 안토니오니 영화의 미학이기도 하다.

축 자재들, 공사용 드럼통, 거리 위에 길게 드리워진 나무의 그림자들, 그리고 아무도 나타나지 않는 마지막 약속 장소 등이 연속적으로 제시된다.

　　마지막 7분은 정물화처럼 찍은 풍경화들이다. 화면 속 대상들은 정물처럼 정지됐다가, 다시 약간 움직이고 또 정지되곤 한다. 사람의 모습은 거의 보이지 않고 간혹 아주 무표정한 사람들의 모습이 띄엄띄엄 보일 뿐이다. 시간이 죽어 있는 도시의 풍경화, 이는 데 키리코 '형이상학'의 미학이자, 안토니오니 영화의 미학이기도 하다. 다시 말해 두 작가는 풍경을 마치 정물처럼 표현한다. 그래서 우리는 그들의 작품을 보며 정물화의 역설에 점점 다가가는 것이다.

　　당신은 정물화를 보며 어떤 기분을 느끼는가?

회색빛 청춘예찬

베르나르도 베르톨루치의 〈몽상가들〉, 다다이즘

베르나르도 베르톨루치Bernardo Bertolucci 감독은 누벨바그 세대다. 이탈리아 출신의 이 신동은 1960년대 초 여름 바캉스를 이용하여 파리로 간 뒤, 마치 장-뤽 고다르, 프랑수아 트뤼포 등 누벨바그 세대들이 그랬던 것처럼 시네마테크에서 하루종일 영화만 봤다. 〈몽상가들〉I Sognatori 2003에 나오는 수많은 인용 영화들은 모두 감독이 청년 시절 앙리 랑글루아Henri Langlois가 이끌던 프랑스 시네마테크에서 직접 봤던 작품들이다. 이제 이순을 넘긴 노대가 베르톨루치는 〈몽상가들〉을 통해 자신의 젊은 시절을 관통했던 영화의 이미지들을 회상하고 있다. 영화는 향수에 젖어 있는 것이다.

베르톨루치, 누벨바그 세대

프랑스의 국기 색깔인 청, 백, 적으로 칠해진 철제 에펠탑을 잡은 장면으로 영화는 시작한다. 1968년 봄이다. 당시 젊은이들의 귀를 사로잡았던 지미

프랑스말을 배우러 파리에 온 매튜(가운데)는 시네마테크에서 하루종일 죽치는 영화광이다. 매튜는 이곳에서 이유 없이 끌리는 프랑스인 남매 이사벨과 테오를 만난다.

헨드릭스의 무거운 전기기타 소리를 배경으로, 몸에 딱 붙는 양복을 말끔하게 차려입은 미국인 청년 매튜(마이클 피트)가 시네마테크로 걸어가고 있다. 매튜는 지나치게 단정해 보이는데, 아직도 많은 유럽인들은 미국인을 매튜처럼 어딘지 규율 속에 통제된 사람들로 인식하는 경우가 많다. 시네마테크에 오는 사람들 중 매튜처럼 격식을 갖춘 옷을 입고, 말하고, 행동하는 파리 사람들은 거의 없다. 이들은 모두 제멋대로다. 말 그대로 고다르의 영화 제목처럼 '네 멋대로 해라'이다.

파리에 프랑스 말을 배우러 온 매튜는 시네마테크에서 하루종일 죽치는 영화광이다. 그는 미국 영화 〈충격의 복도〉Shock Corridor 1963(새뮤얼 풀러 감독)를 여기 시네마테크에서, 버릇없이 극장 안에서 담배까지 피워대는 이곳 청년들과 처음 본다. 매튜는 이유 없이 끌리는 프랑스인 남매, 이사벨(에바 그린)과 테오(루이스 가렐)를 만난다. 마치 베르톨루치가 청년 시절 여름 바캉

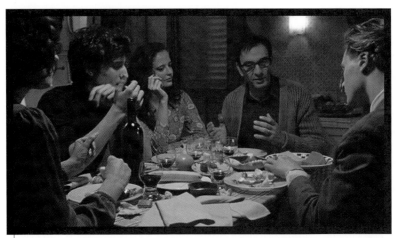

베르톨루치의 초상이 강렬하게 엿보이는 인물은 오이디푸스형 남자 테오다. 매튜가 저녁 식사 때 초대받아 식구들과 이야기할 때, 테오는 친구 앞에서 아버지를 심하게 모욕한다.

스를 이용해 파리의 시네마테크에서 죽치고 살았듯, 매튜도 이들 남매와 함께 시네마테크의 충실한 관객이 된다.

알려져 있듯 〈몽상가들〉은 베르톨루치의 자전적 영화다. 자신의 젊은 시절을 되돌아보는 것이다. 변혁을 꿈꾸고, 공동체의 선을 찾아 행동했던 자신의 세대에 대해 강한 자긍심을 갖고 있는 감독은, 이 영화가 베니스에서 개막작으로 첫 상영됐을 때, 모래처럼 개인화된 요즘 젊은이들에게 전하고 싶은 옛 이야기라고 말하기도 했다. 탈정치화가 무슨 세련된 도시 젊은이들의 약호처럼 통용되는 현 세대의 가치관에 경고하듯, 감독은 자기 시대의 행동양식을 제시하는 것이다.

아버지 세대에 대한 도전

세 젊은이 중 베르톨루치의 초상이 강렬하게 엿보이는 인물은 프랑스인 청

테오의 방에는 정치적 선언문에 다름없었던 고다르의 급진적인 영화 〈중국여인〉의 붉은색 포스터가 온 벽을 차지하고 있다. 베르톨루치도 한때 급진적인 '붉은' 코뮤니스트였다.

년 테오다. 그는 반항아, 곧 오이디푸스형 남자다. 매튜가 저녁 식사에 초대받아 식구들과 함께 이야기할 때, 테오는 친구 앞에서 아버지를 심하게 모욕한다. 심지어 "나는 저런 사람이 되지 않을 거야"라고 내뱉듯 쏘아붙인다. 영화 속 테오의 아버지처럼 베르톨루치의 아버지도 시인이다. 그것도 보통 시인이 아니라 이탈리아 현대문학의 거장 중 한 명으로 기록돼 있는 존경받는 예술가다. 아틸리오 베르톨루치, 감독의 아버지는 이탈리아 난해시를 설명할 때 지금도 맨 처음 거론된다.

감독 베르톨루치는 거목 같은 아버지의 존재에 심한 오이디푸스적 갈등을 갖고 있었음이 여러 영화를 통해 드러나 있다. 〈파리에서의 마지막 탱고〉Ultimo tango a Parigi 1972에서는 아버지를 상징하는 남자 말론 브랜도를 총으로 쏴죽이고, 또 〈거미의 계략〉Il Conformista 1970에서는 빨치산 리더로 알려진 아버지가 사실은 파시스트의 끄나풀일 수 있다는 혐의가 드러나는 식이다. 특히 감독의 출세작 〈파리에서의 마지막 탱고〉가 몇몇 지인들 앞에서 처음

매튜가 머문 테오네 집 방 벽에는 들라크루아의 〈민중을 이끄는 자유의 여신〉이 걸려 있다. 그런데 자세히 보면 여신의 얼굴이 마릴린 먼로로 바뀌어 있다. 혁명화에서 느꼈던 경외감이 갑자기 사라지고 급기야 웃음이 터져나오는 것이다.

으로 시사됐을 때, 이를 본 아버지 아틸리오 베르톨루치는 심한 불쾌감을 느낀 나머지 아들의 얼굴도 보지 않고 극장을 빠져나간 일화로 유명하다.

　영화 속의 테오는 시인 아버지의 작업 자체도 별로 인정하지 않는다. 아버지의 시보다는 베트남전쟁 파병반대 탄원서가 더 뛰어난 시라며 아버지에게 달려든다. 그의 방에는 정치적 선언문에 다름없었던 고다르의 급진적인 영화 〈중국 여인〉La Chinoise 1967의 붉은색 포스터가 온 벽을 차지하고 있다. 베르톨루치도 한때 급진적인 '붉은' 코뮤니스트였다.

　테오는 매튜가 자기 집에서 잘 수 있는 방을 소개한다. 벽에는 프랑스 낭만주의자이자 1830년 7월 혁명의 지지자였던 들라크루아Ferdinand Delacroix의 〈민중을 이끄는 자유의 여신〉이 걸려 있다. 아마도 '자유'를 상징하는 그림 가운데 들라크루아의 작품보다 더 극적이고 더 유명한 그림이 있을까? 1830년 파리의 시민들은 자유를 쟁취하기 위해 희생된 동료들의 주검

들라크루아, 〈민중을 이끄는 자유의 여신〉, 1830. 프랑스 낭만주의자이자 1830년 7월 혁명의 지지자였던 들라크루아의 걸작. '자유'를 상징하는 그림 가운데 들라크루아의 작품보다 더 극적이고 더 유명한 그림은 없을 것이다.

을 넘어가고 있으며, 앞에서는 여신이 이들 민중을 이끌고 있다. 그런데 벽에 걸린 그림을 자세히 보면 여신의 얼굴이 마릴린 먼로로 바뀌어 있다. 혁명화에서 느꼈던 경외감이 갑자기 사라지고 급기야 웃음이 터져나오는 것이다.

다다이즘의 유희

이는 고정돼 있는 가치를 뒤집는 '전복의 미학' 다다이즘의 유희 정신으로, 테오의 방 안까지 들어와 그 역량을 뽐내고 있는 셈이다. 마치 마르셀 뒤샹이 〈L. H. O. O. Q〉을 통해 전통의 미학에 냉소를 보내며, '아버지의 세대'

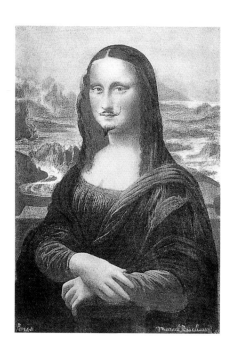

마르셀 뒤샹, 〈L. H. O. O. Q〉, 1919.

를 뛰어넘으려고 했던 것처럼, 테오의 방에서는 마릴린 먼로가 여신의 경외를 밀어내버린 것이다. 다다는 그 어떤 전통에도 경배를 올리지 않는다. 전통은 '아버지'의 다른 이름인 것이다.

어찌 보면 베르톨루치가 속해 있던 68세대는 다다의 이념처럼 '아버지의 이름'을 거부하려는, 집단적 동의의 태도를 공유하고 있었다. 그들은 아버지의 가치에 냉소를 보내며, 자기 세대의 등장을 알렸다. 감독은 지금의 젊은 세대들이 그런 극복의 결기를 잃은 사람들이라고 본다. 보기에 따라서는 기성세대들의 전형적인 자기 자긍심에서 나온 주장이기도 한데, 어쨌든 지금은 잃어버린 그 시절을 한껏 그리워하며 감독은 '자기 세대'의 청춘예찬을 늘어놓았다. 결코 지금의 청춘들을 바라보는 게 아니다. 과거를, 회색빛의 잃어버린 시간들을 반추하고 있는 것이다.

사랑에 빠진 감정,
진정일까?

미켈란젤로 안토니오니의 〈정사〉, 데 키리코의 '형이상학'

우리가 사랑에 빠졌다고 느낄 때, 그 감정은 진정일까?

　　미켈란젤로 안토니오니는 무척 회의적이다. 〈정사〉L' avventura 1960를 보고 있으면 사랑은 감정이 배제된 습관에 가깝다. 가슴이 뛰는 흥분도 없이 사람들은 '그냥' 사랑에 빠지고, 그 사랑에 권태를 느낄 만한 특별한 이유도 없이 사람들은 '그냥' 사랑에서 싫증을 느낀다. 만사가 피곤한 이들에겐 사랑도 곧 피곤한 일이다. 일어나고 일하고 잠자듯, 습관처럼 사람들은 사랑을 찾지만, 진정성이란 눈곱만큼도 없어 보인다. 지루한 사랑 속에서 사람들은 부초처럼 떠다니고 있는 것이다.

피곤한 사랑

클라우디아(모니카 비티)는 친구 안나의 요트 여행에 동행한다. 안나는 산드로(가브리엘레 페르체티)라는 건축가와 애인 사이인데, 10년 가까이 사귀고 있

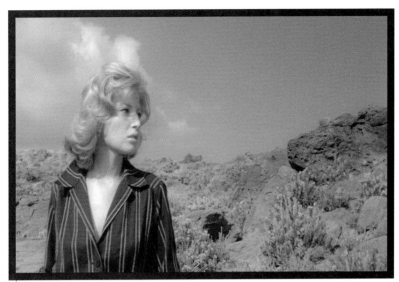

안나와 산드로 일행은 시칠리아 근처의 바위섬으로 휴양을 떠나는데, 안나가 갑자기 섬에서 실종된다.

지만, 결혼까지 할 마음은 없고, 무엇보다도 지금은 그와의 사랑에 지쳐 있다. 피곤한 것이다. 이 점에 있어선 산드로도 마찬가지다. 그는 안나와의 관계뿐 아니라 건축가로서 자기 일에도 열정을 잃은 지 이미 오래됐다.

안나와 산드로를 중심으로 몇 명의 부르주아 일행들이 시칠리아 근처의 바위섬으로 휴양을 간다. 그런데, 갑자기 안나가 섬에서 실종된다. 이때가 영화가 시작된 지 약 30분쯤 됐을 때다. 그때까지 드라마를 끌고 왔던 여자 주인공이 스크린에서 갑자기 사라져버린 것이다. 마치 〈싸이코〉Psycho 1960에서 여자 주인공이 중간에 살해돼, 관객들을 황당함 속에 빠뜨린 것과 같은 효과다.

산드로와 클라우디아는 각자 애인을, 친구를 잃은 슬픔에 빠져 있지만, 바위섬에 남아 안나를 찾기로 마음먹는다. 안나와 산드로 사이의 최근

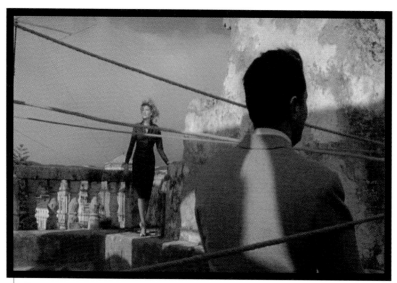

친구가 실종된 지 하루도 안 됐는데, 두 남녀는 명백한 죄의식의 부담도 안중에 없는지 새로운 사랑을 시도한다.

의 불화를 잘 알고 있는 클라우디아는 안나가 일부러 실종한 척하고 있고, 곧 돌아오리라 희망한다. 그런데 하룻밤이 지나도 안나는 오리무중이고, 경찰들이 동원돼 수색 작업을 벌이지만, 시체조차도 찾을 수 없다. 완벽한 실종인 것이다.

클라우디아는 산드로가 밉다. 그가 불성실했기 때문에 안나가 마음고생을 했다고 여긴다. 따라서 그녀는 이 불행한 사고의 모든 원인 제공자가 바로 산드로라고 생각한다. 그런데 밤새 한숨도 자지 못하고 안나를 찾는 산드로를 보고, 그녀는 마음의 동요를 일으킨다. 산드로도 부드러운 성품의 클라우디아로부터 묘한 감정을 느낀다. 애인이, 또 친구가 실종된 지 혹은 죽은 지 단 하루도 안 됐는데 두 남녀는 명백한 죄의식의 부담도 안중에 없는지 새로운 사랑을 시도한다.

데 키리코와 몬드리안

안토니오니는 소위 모더니즘의 문을 연 작가로 알려져 있다. 내용 면에서 보자면 '권태에 빠진 현대인의 소외'라는 주제의식이 과거와는 구별되는 것으로 지적됐다. 그러나 이런 주제의식보다 더욱 돋보이는 그의 작업은, 바로 그런 추상적인 주제를 시각적인 형상화를 통해 상징적으로 묘사했다는 데 있다. 논리적인 스토리가 일사불란하게 전개되는 과거의 영화 문법은 지양됐고, 이미지를 통한 소통으로서의 영화 만들기가 시도됐던 것이다. 마치 추상화에서 보듯, 의미가 모호한 상징적인 화면들이 이야기 전개를 이끌어간다. 이때부터 시각적 '모호함'은 안토니오니 영화의 커다란 장점이자, 동시에 대중 관객과 거리를 두는 단점이 됐던 것이다.

잘 알려져 있듯 안토니오니는 화가이기도 하다. 그의 영화에 회화적 이미지가 넘치는 이유는 화가 경력과 무관하지 않다. 영화제작에서 그에게 결정적인 영향을 미친 화가는 조르지오 데 키리코와 피에트 몬드리안이다. 데 키리코는 감독과 같은 고향인 페라라 출신으로 1910년대 '형이상학'이라는 아방가르드 운동을 일으킨 장본인이다. 그림의 표면에 나타난 이미지, 그 이상의 의미가 내재됐다는 뜻에서 자신들의 그림을 '형이상학'이라고 불렀다. 몬드리안은 1920년대 칸딘스키와 더불어 추상화의 붐을 몰고 온 화가다. 수평과 수직으로만 그려진 그의 '구성' composition 시리즈는 현대회화의 걸작으로 남아 있다.

클라우디아와 산드로는 안나가 혹시 있을지도 모를 시칠리아의 도시, 노토로 향한다. 그런데 이들이 노토인 줄 알고 도착한 도시는 데 키리코의 〈우울하고 신비스런 거리〉를 기억나게 할 정도로 텅 비어 있다.

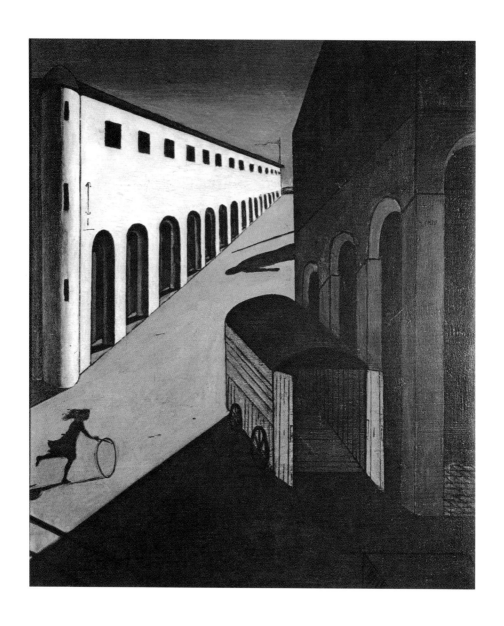

조르조오 데 키리코, 〈우울하고 신비스런 거리〉, 1914.

산드로와 클라우디아는 안나를 찾기 위해 시칠리아의 도시, 노토로 향한다. 그런데 이들이 노토인 줄 알고 도착한 도시는 데 키리코의 〈우울하고 신비스런 거리〉를 기억나게 할 정도로 텅 비어 있다.

이들은 유령도시에 잘못 도착한 것이다. 인적이라고는 전혀 없는 이곳에서 두 사람이 햇볕 쨍쨍한 콘크리트 바닥 위를 걸어다닐 때, 사랑의 열매를 맺기를 기대하기는 애초에 불가능한 것으로 보인다. 전반부의 바위섬과 마찬가지로 텅 빈 도시도 '불모의 땅'을 상징하는 곳이기 때문이다.

불모의 땅, 불모의 사랑

이미지들이 암시한 대로, 클라우디아와 산드로 사이의 충동적인 사랑은 위기를 맞는다. 산드로는 다른 여인과 또 충동적인 사랑을 시도했고, 그 현장을 클라우디아에게 들켰다. 산드로는 벤치에 앉아 후회 때문인지, 혹은 자기연민 때문인지 모를 눈물을 흘리고 있다. 도저히 그를 용서할 것 같지 않은 클라우디아가 무슨 이유에서인지 산드로의 뒷머리를 쓰다듬는 것으로

피에트 몬드리안, 〈노란색 조각의 구성〉, 1930.

〈정사〉의 라스트신. 클라우디아와 산드로는 저 멀리 눈 덮인 산을 바라보고 있는데, 화면의 오른쪽 절반은 두 사람의 마음의 벽을 상징하듯 커다란 벽이 가로막고 있다. 희망과 절망의 상징이 동시에 제시돼 있는 것이다.

영화는 끝난다. 두 사람의 행동이 화해의 행동이 될지, 혹은 상처를 봉합하는 미봉책이 될지 우리는 알 수 없다. 단, 두 사람을 잡은 마지막 장면이 많은 암시를 주고 있다. 몬드리안의 〈노란색 조각의 구성〉처럼 수평 수직 구조 속에서, 클라우디아와 산드로는 저 멀리 눈 덮인 산을 바라보고 있는데, 화면의 오른쪽 절반은 두 사람의 마음의 벽을 상징하듯 커다란 벽이 가로막고 있다. 희망과 절망의 상징이 동시에 제시돼 있는 것이다.

인적 없는 세상의
쓸쓸함

에릭 로메르의 〈가을 이야기〉와 조르지오 모란디의 풍경화

우리는 모두 시간의 노예들이다. 그 운명에서 벗어날 수 없다. 모래시계의 마지막 모래알이 떨어진다는 사실을 다 알고 있지만 마치 모르는 듯, 혹은 잊은 듯 산다. 시간이 지나가고 있다는 느낌, 점점 '그 시각'이 다가오고 있다는 느낌을 언뜻언뜻 경험하지만 일상은 바쁘기 일쑤다. 에릭 로메르Eric Rohmer의 〈가을 이야기〉Conte d'automne 1998는 바로 그 언뜻언뜻 느꼈던 순간을 안타까울 정도로 길게 바라보는 영화다.

정물 같은 풍경화

영화는 몇 장의 풍경화를 보여주는 것으로 시작한다. 프랑스의 어느 변방 도시, 오래된 돌담길의 인적 없는 거리가 마치 스틸사진처럼 제시된다. 남 프랑스 지역의 맑은 날씨를 상징하는 코발트색의 하늘 아래 덩그러니 집과 벽, 그리고 사람 하나 없는 아스팔트길만 이어지는 것이다. 그 흔한 달콤한

남프랑스 지역의 맑은 날씨를 상징하는 코발트색의 하늘 아래 덩그러니 집과 벽과 그리고 사람 하나 없는 아스팔트 길만 이어진다. 평화롭지만 또 역설적으로 참 황량한 풍경이다.

음악마저 들리지 않아, 적막강산이라는 말이 이 도시에도 들어맞아 보인다. 평화롭지만 또 역설적으로 참 황량한 풍경인 것이다.

이곳 시골 같은 소도시에 어릴 적 친구였던 40대 중반의 두 여자가 산다. 서점을 운영하는 이사벨(마리 리비에레)과 포도밭을 가꾸는 마갈리(베아트리스 로망)가 그들이다. 이사벨에겐 사려 깊은 남편과 결혼을 눈앞에 둔 딸이 한 명 있다. 화목한 가정인 것이다. 이사벨은 결혼식 계획을 의논하기 위해 딸과 사위될 청년을 불러 함께 식사를 하는데, 이제 딸은 부모는 안중에도 없는 듯, 약혼자에게 키스하며 사랑을 표현하기 바쁘다. 자식이 다 자라면 부모 곁을 떠나는 게 당연하다는 사실을 잘 알지만, 이사벨은 왠지 떠나가는 딸이 섭섭하다. 뭔가 텅 비는 듯하다. 그 딸이 자식을 낳고, 그러면 자신은 금방 노년이 될 텐데, 이리저리 마음이 황량해지는 것이다.

한편 마갈리는 남편과 사별한 뒤 이곳 고향에 돌아와 포도밭을 가꾼

다. 아들과 딸이 하나씩 있지만 두 명 모두 어머니와는 사실상 남이나 다름 없는 먼 사이가 됐다. 그녀는 시골 예찬론자라며 자신의 고립된 일상을 자위하지만, 사람의 방문이 드문 포도밭에서의 삶이 결코 행복할 리 만무하다. 곧 50대가 될 테고, 아무도 곁에 없는 이런 밋밋한 일상만 계속 이어진다고 생각하니 처량하고 또 무섭기도 한다.

이사벨은 딸이 자기들 부부 곁을 곧 떠날 것이며, 자신도 곧 노년으로 향해간다는 사실을 인식한 바로 그날, 곧 식사하는 날, 친구 마갈리의 외로움을 마치 자기 일인 듯 새삼스럽게 깨닫는다. 지금이라도 마갈리에게 자기만의 삶을 즐길 남자를 찾아주려고 마음먹는다.

로메르의 〈가을 이야기〉는 1990년대 들어 발표하기 시작한 소위 '4계절 이야기' 의 마지막 작품이다. 〈봄 이야기〉Conte de printemps 1990로 시작한 이 시리즈는 〈겨울 이야기〉Conte d'hiver 1992로, 그리고 〈여름 이야기〉Conte d'été 1996를 거쳐 〈가을 이야기〉로 종결된다. 7, 80년대 로메르 영화의 단골 배우였던 마리 리비에레와 베아트리스 로망이 등장해, 스크린 속에는 로메르의 세상이 따로 존재하는 듯한 착각마저 불러일으킨다. 두 여자는 늘 보아오던 그 모습 그대로 또 다시 스크린 위에서 로메르의 길고 긴 대사를 주고받으며 스쳐 지나가기 쉬운 일상의 표면을 세세하게 보여주는 것이다. 단, 이번엔 성격이 좀 바뀌었다. 보통 사랑이 없어 슬퍼하며 외로움에 빠져 있는 여자는 리비에레(〈녹색 광선〉 Le Rayon Vert 1986의 여주인공)였는데, 이번에 그녀는 사랑을 맺어주는 큐피드의 역할을 맡고, 반면에 늘 복잡한 애정 문제로 행복한 넋두리를 하던 로망(〈아름다운 결혼〉 Le beau mariage 1982의 여주인공)이 이번에는 외로움에 빠진 여자로 나온다.

조르지오 모란디, 〈정물화〉, 1956.

조르지오 모란디의 적막한 세상

조르지오 모란디Giorgio Morandi는 평생 '물병'만 그린 정물화가로 유명하다. 술병, 물병, 꽃병 그리고 술잔, 물잔 등 유리그릇이 그의 정물화의 주 소재였는데, 이 중 물병이 단연 양도 많고 또 유명세도 많이 탔다. 그래서 보통 모란디는 '물병의 화가'로 알려져 있다.

그가 1940년대 이전, 다시 말해 정물화가로서의 전성기를 열기 전에 주로 그렸던 그림들이 풍경화다. 그런데 모란디의 풍경화에는 그가 정물화의 대표 화가로 성장할, 수많은 조짐들이 이미 들어 있다. 결론부터 말하자면, 그의 풍경화는 정물화와 별로 다를 게 없다. 집과 나무, 그리고 숲 등을 그려 미술 장르로 구분하자면 분명히 풍경화가 맞지만, 그 풍경화가 담고 있는 세상은 마치 정물화를 보듯, 탁 가라앉아 있고 정리돼 있다. 마치 몬드

에릭 로메르는 〈가을 이야기〉의 배경인 시골의 소도시를 모란디의 풍경화를 보듯 묘사한다. 그곳은 평화롭고 균형 잡혀 있지만, 동시에 외로울 정도로 고요하고 적막감이 돈다.

조르지오 모란디, 〈풍경화〉, 1941. 모란디의 풍경화가 담고 있는 세상은 마치 정물화를 보듯, 탁 가라앉고 정리돼 있다.

리안의 추상화에 가까울 정도로, 그의 풍경화는 기하학적 구도로 균형 잡혀 있다. 대표작인 〈분홍빛 집의 풍경화〉를 보면, 오각형의 집과 수직선의 나무 등이 풍기는 '정물의 구성'으로, 자연은 어느덧 말 그대로 '정지된 사물'靜物이 되어 적막감이 도는 것이다. 〈시골〉 등 다른 풍경화에서도 정물의 고요함은 늘 내재돼 있다.

로메르는 시골의 소도시를 이렇게 모란디의 풍경화를 보듯 묘사한다. 그곳은 평화롭고 균형 잡혀 있지만, 동시에 외로울 정도로 고요하고 적막감이 돈다. 우리의 삶을 미술로 비유하자면, 이사벨과 마갈리는 정물의 고독 속에 들어와 있는 나이다. 평화롭고 균형 잡혀 있지만, 동시에 외롭고 적막감이 돌 때다. 인생의 '가을', 중년인 것이다.

가을로부터의 탈출

마갈리는 그 '가을'이 이젠 무섭고, 그런 사실을 안타깝게 여기는 이사벨은 적극적으로 친구의 짝을 찾아 나선다. '외로운 적막감'에서의 탈출을 모색하는 것이다. 소도시의 고요한 풍경화는 두 여인이 작전을 의논하는 포도밭을 비출 때, 빛나는 사랑의 풍경화로 바뀌는 식이다.

이사벨의 의도대로 마갈리는 썩 괜찮은 남자를 만난다. 이 남자는, 이사벨이 좋아하는 타입을 물어오면, "젊을 때 그런 게 중요했지 지금은 무의미하다. 지금은 남은 삶을 함께 즐길 수 있는 여자면 된다"라고 말할 정도로 어른다운 경험을 쌓은 중년이다.

딸의 결혼식 날, 이사벨은 자식이 떠난 뒤의 적막감을 극복하는 슬

딸의 결혼식을 앞둔 이사벨과 남편을 여의고 혼자서 포도밭을 가꾸는 마갈리. 우리의 삶을 미술로 비유하자면, 이두 여인은 정물의 고독 속에 들어와 있는 나이다. 인생의 '가을', 중년인 것이다.

기를 찾았는지, 딸의 커플 옆에서 남편과 함께 흥겨운 춤을 추며, 또 마갈리는 소개받은 남자와의 연애의 가능성을 열어놓는다. 시간이 다가옴을 잊은듯, 혹은 슬기롭게 극복한 듯, '가을'의 한복판에 서 있는 두 여자는 오히려그 '잔인한' 운명을 즐기는 듯 보이는 것이다.

폼페이, 비잔틴에
사이키델릭과 팝아트를

페데리코 펠리니의 〈펠리니 사티리콘〉 그리고 회화의 만화경

로마는 여전히 제국시대다. 2천년이 넘는 유적지들 사이를 돌고 돌다보면 그런 기분이 든다. 게다가 콜로세움 광장 부근의 시저 동상 앞에 서면, "저 사람, 여전히 우리를 통치하고 있는 게 아닐까?" 하는 혼란이 들 정도다. 그 만큼 로마에는 수천 년 전의 과거가 지금도 생생하게 존재한다. 과거가 영원히 현재를 붙들고 있는 도시가 로마인 것이다.

〈펠리니 사티리콘〉, 현대 로마의 알레고리

로마는 페데리코 펠리니의 도시다. 파리가 장-뤽 고다르의, 뉴욕이 마틴 스코시즈 혹은 우디 앨런의, 그리고 도쿄가 오즈 야스지로의 도시인 것처럼, 로마는 펠리니의 영화적 공간이다. 거의 모든 영화가 이 도시를 배경으로 탄생했고, 〈달콤한 인생〉은 그 절정이다. 펠리니는 1972년 〈로마〉Roma 라는 제목이 붙은 영화까지 발표하며 로마에 대한 자신의 상념들을 이미

지화하기도 했다.

　〈로마〉가 현대도시 로마에 대한 감독의 직접적인 해석이라면, 3년 전 발표한 〈펠리니 사티리콘〉Fellini Satyricon 1969은 현대 로마에 대한 일종의 알레고리다. 2천 년 전의 로마를 이야기하며 감독이 살던 세상을 풍자하는 것이다. 재료로 이용한 것은 라틴문학의 고전 『사티리콘』Satyricon이다. 페트로니우스가 1세기 중엽에 쓴 모험담으로 약 100년 전인 시저 시대가 배경이다. 작가는 호머의 고전 『일리아스』, 『오디세이아』를 염두에 두고, 희극으로 거장 호머에 도전장을 내밀었다. 호머가 영웅적인 인물들의 모험을 웅장하게 그렸다면, 페트로니우스는 세속적인 범인들의 이야기로 풍자극을 만들었다.

　무겁고 진지한 이야기와는 체질적으로 맞지 않을 것 같은 펠리니가 희극적인 『사티리콘』을 각색한 것은 자연스러워 보인다. 그리스, 라틴 비극의 전문가는 파졸리다. 그런데 펠리니는 페트로니우스의 고전을 또 고쳤다. 더욱더 괴기스럽고, 무섭고, 징그럽고, 고통스럽고, 그리고 우습게 만들었다. 그러다보니 원전의 모습이 거의 남아 있지 않게 됐다. 그래서 영화제목에다 감독의 이름을 첨가했다. 고전 〈사티리콘〉이 아니라, '펠리니의 영화'라는 것이다.

　영화는 시작하자마자 너무나 '아름다운' 청년 엔콜피오(라틴어 이름은 엔콜피우스이지만, 영화에선 로마식 이름을 사용한다)가 벽 앞에 서서 사랑의 상처를 통곡한다. 자신의 애인인 미소년 지토네를, 친구인 아쉴토에게 빼앗긴 것에 대해 분노를 터뜨리고 있다. 금발에, 바다처럼 푸른 눈동자를 가진 이 청년은 분명 로마 시대의 옷을 입고, 시대극의 인물을 연기하고 있는데, 뒤의 벽에 그려진 낙서 같은 그림들이 좀 수상하다. 결론부터 말하면, 그 그

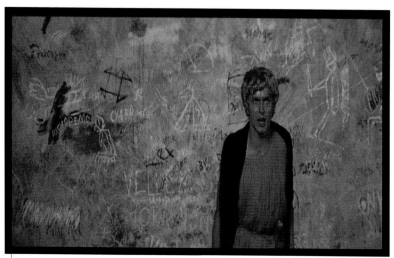

아름다운 청년 엔콜피오는 벽 앞에 서서 사랑의 상처를 통곡한다. 영화 배경은 로마 시대인데, 그의 뒷벽에 그려진 낙서는 현대 화가 사이 트웜블리의 〈이탈리아인들〉을 인용한 것이다.

림들은 현대 화가 사이 트웜블리Cy Twombly의 추상화를 인용한 것이다. 그는 미국의 뉴 다다 출신 화가로 1950년대 중반 이후 로마에 정착해 활동하고 있는 전위작가다. 크레용으로 마치 아이들이 낙서하듯 그린 그림들로 유명하다. 영화 속의 벽화는 트웜블리의 1961년작 〈이탈리아인들〉과 아주 흡사하다.

펠리니는 시종일관 미술을 이같이 이용했다. 다시 말해 시대물을 만들며 시간에 구애받지 않고 수많은 미학들을 마구 섞는다. 영화를 만들 때 감독은 이 영화의 미술 취미에 대해 이렇게 말했다. "과거와 현재의 미학들을 섞을 것이다. 폼페이 미술과 사이키델릭을, 비잔틴 미술과 팝아트를, 몬드리안과 클레의 미술에 바바리즘을 섞는 식이다. 이미지들이 자유롭게 어울릴 것이다."

사이 트웜블리, 〈이탈리아인들〉, 1961. 사이 트웜블리는 미국의 뉴 다다 출신 화가로, 1950년대 중반 이후 로마에 정착해 활동하고 있는 전위작가다. 크레용으로 마치 아이들이 낙서하듯 그린 그림들로 유명하다.

악몽 같은 모험, 불타는 색깔

엔콜피오는 잃어버린 애인 지토네를 찾아 방랑을 시작한다. 그가 경험하는 모든 세상을 펠리니는 그 어떤 악몽보다 실감 나게 묘사하고 있다. 붉은 구름이 잔뜩 낀 음산한 노을은 사이키델릭의 몽롱한 색깔을 뛰어넘고, 사람들이 입고 등장하는 시퍼렇고 샛노란 옷을 보면 팝아트의 원색이 무색할 정도다. 색깔들이 불타듯 힘차게 움직인다.

여기에 덧붙여 어딜 가나 상상을 뛰어넘는 펠리니의 악취미가 우리의 시각을 압도한다. 사람들이 본래의 모습을 잃은 지 이미 오래된 듯, 괴물처럼 게걸스럽게 음식을 먹고, 짐승처럼 아무 데서나 섹스를 하려 들고, 또 사람을 죽인다. 음식과 섹스는 영화의 처음부터 끝까지 넘쳐난다. 하지만 쾌락의 두 원천인 음식과 섹스가 너무나 불쾌하게 묘사돼 얼굴을 돌리고 싶을 정도다.

엔콜피오는 시간이 흐르면 흐를수록 더욱더 괴기스런 세상 속으로 빠져들어간다. 해적의 노예가 된 뒤, 그 해적의 눈에 띄어 신부가 되기도 하고, 자웅동체의 반신반인을 훔치다 죽을 고비를 겪기도 하며, 결투에서 패배함으로써 그 벌로 한 여성을 성적으로 기쁘게 해주라는 '행복한' 명령을 받기도 한다. 그런데 늘 남자들과 관계를 맺어서인지 엔콜피오는 어느덧 남성의 기능을 잃어버려 그 벌을 수행하지 못한다. 이때 시인이 등장해, 엔콜피오를 인도풍의 하렘으로 데려가 치료를 받게 한다.

하렘 시퀀스는 인도 미술의 아름다움을 압도적으로 보여주는 명장면이다. 오리엔탈리즘 면에서 보자면 좀 문제가 많은 부분이기도 하지만, 낙원 같은 이곳에서, 엔콜피오는 이국적인 여성들과 어울리는 사이에 건강

● 펠리니는 시대물을 만들며 시간에 구애받지 않고 수많은 미학들을 마구 섞는다. 그리스 로마의 작품과 함께 현대의 조각이 어우러져 묘한 조화를 이룬다. ●● 잃어버린 애인을 찾아 방랑하는 엔콜피오가 겪는 악몽 같은 세상. 붉은 구름이 잔뜩 낀 음산한 노을은 사이키델릭의 몽롱한 색깔을 뛰어넘고, 사람들의 시퍼렇고 샛노란 옷을 보면 팝아트의 원색이 무색할 정도다. ●●● 사람들이 본래의 모습을 잃은 지 이미 오래된 듯. 괴물처럼 게걸스럽게 음식을 먹는다.

을 회복한다. 밝은 분홍색의 벽에는 수많은 남녀들이 행복한 순간을 만끽하고 있는 모습들이 미니어처처럼 그려져 있다. 몽환적인 분위기를 보강하기 위해 진짜 코끼리까지 등장한다.

세상에 대한 비관주의적 시각

모험담이 진행될수록 세상이 더욱 기괴하게 그려지는 것에서 알 수 있듯, 감독은 로마가 나락으로 떨어지고 있다고 보는 것 같다. 유일하게 즐거운 순간이 인도풍의 하렘 시퀀스다.

〈달콤한 인생〉에서 유일하게 진지한 인물로 등장했던 지식인, 스타이너가 자살하는 것으로 비관적인 시각의 일단을 보여줬던 감독은 〈펠리니

16세기 인도의 세밀화.

하렘에서 엔콜피오는 이국적인 여성들과 어울리며 건강을 회복한다. 밝은 분홍색의 벽에는 수많은 남녀들이 행복한 순간을 만끽하고 있는 모습들이 인도의 세밀화처럼 그려져 있다.

사티리콘〉에서도 유일하게 진지한 인물들인, 노예들을 해방시키는 귀족 부부가 스스로 자살하는 에피소드로서 희망 없는 비관주의를 여전히 드러내고 있다. 광대처럼 즐겁게만 보이는 펠리니가 로마에 대해 갖고 있는 이미지는 '검붉은 카오스'에 가까운 것이다.

유머로 풀어놓은
전복적인 가치들

루이스 브뉘엘의 〈황금시대〉 그리고 달리, 밀레

루이스 브뉘엘은 두 개의 초현실주의 작품을 발표했다. 〈안달루시아의 개〉
와 〈황금시대〉가 그것이다. 〈안달루시아의 개〉는 초현실주의 정신에 충실
하여, 이른바 자동기술법에 따라 글을 쓰듯 영화를 만들었다. 그래서 전통적
인 이야기 구조가 전혀 없다. 앞뒤가 맞지 않는 꿈을 꾸듯, 영화는 진행된다.

　　감독의 두번째 장편인 〈황금시대〉는 데뷔작에 비해 일단 보기가 쉽
다. 최소한의 이야기가 있기 때문이다. 데뷔작은 사실 친구이자 화가인 살
바도르 달리의 아이디어가 더 크게 작용했다. 반면, 〈황금시대〉는 브뉘엘
이 거의 혼자 만들었다. 형식 실험은 데뷔작보다 덜했다. 그런데 내용이 담
고 있는 전복성은 거의 유례가 없는 강력한 것이었다.

상영 금지되고 필름 압수된 수난의 작품

영화는 1930년 파리의 '스튜디오 28'에서 발표되자마자 구설수에 올랐다.

반부르주아, 반기독교, 반국가주의 등 대중의 심기를 뒤틀어놓을 뇌관들을 장착하고 있었기 때문이다. 파시스트들이 극장에 쳐들어가 상영을 방해했고, 또 극장 밖에서는 상영 금지 시위를 벌였다. 뿐만 아니라 극장 안으로 들어가는 관객을 향해서는 욕설을 서슴지 않았다. 개봉한 지 6일 만에 〈황금시대〉는 상영 금지 처분을 받았고, 필름은 압수됐다. 영화가 정치적 역반응을 불러일으킨 사례 중 〈황금시대〉만 한 일도 드물 것이다.

도대체 무슨 내용을 담고 있기에 그리 난리였을까? 한두 가지가 아니지만, 아무래도 서구인들의 모태신앙인 기독교 자체를 공격한 장면이 가장 큰 문제가 됐다. 영화의 끝 부분, 사드 원작의 『소돔의 120일』을 패러디한 장면 때문이다. 사드의 소설처럼 셀리니 성에서 120일 동안 인간이 상상할 수 있는 모든 극단적인 향락의 잔치를 벌인 네 명의 고관대작들이 밖으로 걸어나오는데, 그 첫번째 인물이 바로 예수의 모습을 하고 있다. 영화사를 통틀어 '신성모독'의 사례 중 아마 그 첫손가락에 꼽히는 장면일 것이다. 게다가 예수처럼 보이는 남자는 어떤 여성이 피를 흘리며 뒤따라 나오자 다시 성안으로 들어가 무슨 짓을 하는지, 우리는 여자의 찢어지는 비명소리를 들을 뿐이다.

바로 이 장면 때문에 영화는 초현실주의적인 유머까지 담고 있음에도 불구하고 무진 고난을 겪었다. 감독도 고난을 겪기는 마찬가지였는데, 그가 프랑코 파시스트 정권을 피해 미국으로 망명 간 뒤, 다시 멕시코로 이민을 간 것도 바로 〈황금시대〉 때문이었다. 기독교를 모독한 감독이라는 손가락질을 받아 직장을 잃었기 때문이다.

초현실주의자의 유머

영화는 전갈의 특징을 설명하는 다큐멘터리 장면으로 시작한다. 브뉘엘은 마드리드 대학에 재학 중 한때 곤충학을 전공하기도 했다. 공격적이고 치명적인 살인무기를 가진 전갈들이 보이다가, 갑자기 장면은 바다를 망보는 어떤 산적의 모습으로 바뀐다.

그는 밀레의 〈괭이를 짚고 있는 남자〉처럼 지쳐 보이고 곧 쓰러질 것 같다. 남자는 자신의 동료들이 있는 산속의 아지트로 가는데, 그곳에는 도저히 산적이라고 봐줄 수 없는 지치고 상처입은 남자 예닐곱 명이 보인다. 바다로 들어오는 성직자, 정치가, 군인들을 공격하기 위해 이들은 곡괭이 같은 무기들을 들고 밖으로 나가는데, 부상도 심하고 먹지를 못해 몸이 탈진됐는지 잘 걷지도 못한다. 산적들의 리더로 나오는 사람은 브뉘엘의 친구이자 아방가르드 화가인 막스 에른스트Max Ernst인데, 이들이 외부의 침입자들을 막을 것이라며 걸어가다 지쳐 쓰러지는 모습은 차라리 슬랩스틱 코미디에 가깝다.

브뉘엘 감독은 영화 곳곳에 초현실주의적인 유머로, 보기에 따라서는 무거울 수도 있는 테마들을 가볍게 풍자한다. 화려한 침대 위에 젖소가 누워 있기도 하고, 부르주아들의 파티장에 농부들이 우마차를 끌고 지나가기도 한다.

● 밀레, 〈괭이를 짚고 있는 남자〉, 1863.　●● 바다를 망보는 산적의 모습. 그는 밀레의 〈괭이를 짚고 있는 남자〉처럼 지쳐 보이고 곧 쓰러질 것 같다.

• 달리, 〈바바오우오〉, 1932. •• 브뉘엘은 영화 곳곳에 초현실주의적인 유머로, 무거울 수도 있는 테마들을 가볍게 풍자한다. 달리의 〈바바오우오〉처럼 머리에 돌을 이고 걸어다니는 어떤 남자의 황당한 모습.

그래서 그런지 갑자기 산적들의 모습은 전혀 보이지 않고, 배에서 내린 사회의 지도층 인사들이 도시 건설의 주춧돌을 놓는 행사를 한참 하고 있다. 그런데 저쪽에서 어떤 남자가 진흙탕 속에서 강제로 여성과 사랑을 하기 위해 뒹굴고 있다. 사람들이 달려들어 남자를 떼어냈는데, 폭행 직전에서 구해진 여성은 이상하게도 뭐가 아쉬운지, 경찰에게 끌려가는 남자를 자꾸 뒤돌아본다.

브뉘엘은 영화 곳곳에 초현실주의적인 유머로, 보기에 따라서는 무거울 수도 있는 테마들을 가볍게 풍자한다. 로마의 도시 풍경이 제시되는 가운데 우리는 어떤 신사가 부르주아 생활의 상징이기도 한 바이올린을 발로 차는 것을 본다든지, 어떤 남자가 달리의 〈바바오우오〉처럼 머리에 돌을 이고 걸어다니는 황당한 모습을 본다. 화려한 침대 위에 젖소가 누워 있지를 않나, 부르주아들의 파티장에 농부들이 우마차를 끌고 지나가기도 한다.

바닷가에서 남자의 공격을 받았던 여자는 대부호의 딸인데, 그날 이

끓어오른 욕정을 참지 못한 여자가 대리석으로 조각된 남자 동상의 발가락을 빠는 장면은 지금 봐도 스캔들을 불러일으킬 만큼 도발적이다.

후 남자가 너무 그립다. 집에서 거울만 쳐다보면 그 남자의 모습이 떠오른다. 남자를 보고 싶은 마음이 얼마나 간절한지, 그녀가 바라보고 있는 화장대의 거울이 갑자기 초현실적인 세상으로 바뀌어버린다. 마치 초현실주의화가 마그리트의 그림 속 하늘처럼 거울 속 세상은 흰 구름이 떠다니는 하늘로 바뀌고, 바람까지 거울 밖으로 불어온다.

이들은 여자 집에서 개최된 음악회를 이용해 극적으로 만난 뒤, 뒤뜰로 숨어들어 바닷가에서 중단됐던 사랑을 다시 불태우려 한다. 그런데두 사람의 사랑의 행위는 타의에 의해 계속 중단된다. 남자가 잠시 자리를비운 사이, 끓어오른 욕정을 참지 못한 여자가 대리석으로 조각된 남자 동상의 발가락을 빠는 장면은 지금 봐도 스캔들을 불러일으킬 만큼 도발적이다.

르네 마그리트, 〈아름다운 세상〉, 1962.

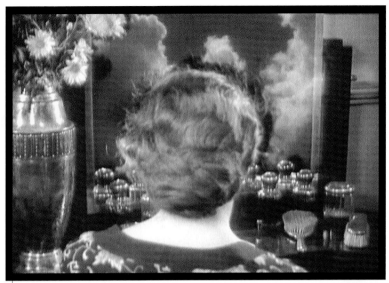

주인공 여자가 바라보고 있는 화장대의 거울이 갑자기 초현실적인 세상으로 바뀌어버린다. 마치 마그리트의 그림 속 하늘처럼 거울 속 세상은 흰 구름이 떠다니는 하늘로 바뀌고, 바람까지 거울 밖으로 불어온다.

도발적인 에로티시즘

그런 여자가 갑자기 지휘를 하던 노인과 열정적인 키스를 하자, 이번에는 남자가 질투에 사로잡혀 여성의 침실로 혼자 들어간 뒤, 물건들을 밖으로 던져버린다. 불타는 소나무, 성직자, 쟁기 그리고 기린까지 땅으로 던진다. 목이 지나치게 긴, 다시 말해 '초현실적'으로 긴 기린은 초현실주의 예술가들의 아이콘이기도 했다. 감독은 종교의 상징인 성직자뿐 아니라 초현실주의자들의 아이콘인 기린까지 던져버려, 기독교뿐 아니라 바로 자신들까지 풍자의 대상으로 삼고 있다. 이처럼 〈황금시대〉에는 반부르주아, 반기독교, 반국가주의 같은 무겁고 전복적인 테마들이 감독 특유의 유머와 섞여 관객을 의식화의 강요로 몰지 않는다. 오히려 도발들이 미소를 머금게 한다. 감독 특유의 반어법이 빛을 발하고 있는 것이다.

● 반전통의 깃발을 내건 반항 - 미켈란젤로 안토니오니의 〈자브리스키 포인트〉와 팝아트 ● 나는 내가 보는 것을 믿지 않는다 - 미켈란젤로 안토니오니의 〈욕망〉, 팝아트 시대의 사진예술 ● 폭력과 풍경의 외로움 - 테렌스 맬릭의 〈황무지〉와 앤디 워홀, 제임스 로젠퀴스트 ● '조각처럼 외로운' 남자의 오디세이 - 마틴 스코시즈의 〈특근〉과 하이퍼리얼리즘 ● 퍼렇게 멍든 프랑스 - 장-뤽 고다르의 〈만사형통〉, 앤디 워홀의 팝아트 ● 예술가와 관객의 경계가 무너지다 - 데이비드 크로넨버그의 〈크래쉬〉와 보디아트

팝아트,
고도를 기다리며

반전통의 깃발을
내건 반항

미켈란젤로 안토니오니의 〈자브리스키 포인트〉와 팝아트

이야기를 좀 돌아서 19세기의 시인 보들레르에서 시작하자. 그는 시인이기 이전에 당대 최고의 미술비평가였다. 아니 예술 심판관이라는 게 더 맞다. 그가 인정해야 예술이 되고, 아니라고 하면 아무도 처다보지 않는다. 19세기 중반 사진이 발명됐을 때, 사진이 예술인지 아닌지에 대해 의견이 분분했다. 사람들은 보들레르를 찾아갔다. 현재의 사진작가들이 들으면 대단히 섭섭하게도, 시인은 "사진은 예술이 아니다"라고 판정했다.

보들레르-마르셀 뒤샹-앤디 워홀

사진은 세 가지 점에서 예술이 될 수 없다고 시인은 말한다. 첫째, "사진은 너무 쉽다." 예술은 작가의 갈고닦은 테크닉의 산물인데, 사진은 셔터만 누르면 되니 너무 쉬워 아무나 할 수 있다는 것이다. 둘째, "사진은 너무 직접적이다." 예술은 대상을 작가의 관점에 따라 새롭게 해석하는 것인데, 사진

은 대상을 있는 그대로 복사하는 기계의 산물이라는 것이다. 그리고 마지막으로 "사진은 지나치게 상업적이다"라고 말했다. 예술은 그 맛을 아는 소수를 위한 작업이지 누구나 좋아할 수 있는 대중적인 결과물이 될 수 없다는 게 시인의 생각이었다.

보들레르의 예술관은 아마 지금도 보편적인 의견으로 수용되는 것 같다. 이런 보편적인 의견을 180도로 뒤집은 예술가가 바로 다다이스트 마르셀 뒤샹Marcel Duchamp이다. 현대예술은 뒤샹 이후와 이전으로 나눌 수 있을 만큼 그의 영향력은 절대적이다. 1921년 그는 〈로즈 셀라비〉라는 자기 얼굴을 찍은

마르셀 뒤샹, 〈로즈 셀라비〉, 1921. 여장을 한 뒤샹을 만 레이가 찍었다. 그럼에도 뒤샹은 이 사진의 작가가 자신이라고 주장하며 다다 예술의 전복성을 알린다.

사진을 발표하며 다다 예술의 전복성을 알린다. 그는 먼저 예술이 될 수 없다는 사진을 의도적으로 선택했다. 그것도 본인이 찍은 게 아니라 자신은 여장을 한 모델이 되고, 친구인 만 레이Man Ray가 찍었다. 그러고도 작가는 자신이라고 했다. 여러 장 복사하여 지인들에게 나눠주며 '상업적'으로도 행동했다. 이는 분명히 미학적 전통주의자 보들레르에게 한 방 먹이는 행위였다.

반예술적이고 반엘리트적인 다다의 정신은 전후, 특히 미국에서 다시 살아났는데 '추상표현주의', '뉴다다' 등의 단계를 거쳐 1960년대에 가장 대중적으로 발전한 사조가, 잘 알려져 있듯 팝아트이다. 로이 리히텐슈타

반항적인 대학생과 히피적인 여성을 주인공으로 내세운 〈자브리스키 포인트〉는 반미국적이라는 평가를 받기도 했다. 영화 도입부부터 팝아티스트들이 보여준 노란색과 붉은색 등 원색의 이미지가 화면을 압도한다.

인Roy Lichtenstein, 앤디 워홀 등 팝아트의 작가들은 이미 존재하는 대상, 이를테면 만화와 광고 등을 베낄 뿐 아니라, 작가의 관점이 완전히 배제된 가치중립성을 의도적으로 추구했다. 또 여러 장으로 복제해 일부러 '상업적'으로 작업했다. 보들레르가 살아 있다면 상종도 하지 않을 사이비 예술가들인 셈이다.

그런데 1960년대의 대중들은 이들의 작품에, 세속적으로 말해, 환장했다. 전통적인 가치를 뒤집는 팝아트의 반항적인 행동이 당시의 사회 분위기와 맞아떨어졌던 것이다. 이들의 행동을 보면, "만화가 예술이 될 수 없어? 그래 그렇다면 나는 만화처럼 그릴거야" 식의 반항이 진하게 배어 있다. 더 나아가 워홀은 '기계'가 되고 싶다고 말하며, 자신의 작업장을 '공장' Factory 이라고 불렀다. 작가에게 주관성 같은 건 필요 없고 자신은 기계처럼 가치중립적인 존재가 되어, 공장처럼 대량으로 제작하고, 대중적으로 활동하겠다는 것이다.

〈자브리스키 포인트〉, 팝아트의 전시장

미켈란젤로 안토니오니의 〈자브리스키 포인트〉Zabriskie Point는 팝아트가 그 절
정에 이를 때인 1970년에 발표됐다. 이탈리아의 이 모더니스트는 1966년 〈확
대〉Blow Up를 발표하며 팝아트적인 이미지들을 다수 차용한 적이 있는데, 반전
과 히피운동이 전 세계적인 유행이 되자 미국으로 건너가 자신이 직접 그 현
장을 관찰하기로 한다. 영화의 내용은 차치하고 우리의 주목을 끄는 점은 〈자
브리스키 포인트〉가 처음부터 끝까지 당대의 예술사조였던 팝아트의 전시장
이라는 것이다.

반항적인 대학생 마크와 히피적인 여성 다리아를 주인공으로 내세
워, 반미국적인 영화를 만들었다는 평가를 듣기도 한 이 영화는 영화의 도입
부부터 팝아티스트들이 보여준 노란색과 붉은색 등 원색의 이미지가 화면을
압도한다. 캠퍼스 내에서 데모에 참가하던 중 경찰을 죽인 혐의를 받은 마크
가 도망가기 위해 다니는 길 주변은 광고 같은 작품들을 발표했던 제임스 로

마크의 도망 길 주변에는 스크린의 대부분을 차지할 정도로 커다란 '세븐 업' 광고판이 서 있는데, 이는 광고 같은
작품들을 발표했던 제임스 로젠퀴스트의 작업을 그대로 옮긴 듯하다.

앤디 워홀, 〈마릴린〉, 1967.

마리화나를 피운 뒤 다리아는 마크와 사랑을 하는데, 갑자기 그녀의 눈앞에 수많은 젊은 커플들이 거의 나체로 나타나 사랑을 한다. 같은 장면이 반복해서 등장해 섹스의 흥분은 사라지고, 형태와 색깔만 기억에 남는 결과를 가져왔다. 작품에서 의미를 추방한 앤디 워홀의 '반복된 시리즈' 기법을 차용한 곳이다.

젠퀴스트James Rosenquist의 작업을 그대로 옮긴 듯하다. 음료수 '세븐업' 광고판이 스크린의 대부분을 차지하는 거리의 모습은 팝아티스트들이 숱하게 그렸던 그림과 크게 다를 바 없다.

　　〈자브리스키 포인트〉는 두 개의 시퀀스로 영화사에 길이 남는 작품이 됐다. 먼저, '자브리스키 포인트'가 있는 모하브 사막의 '죽음의 계곡' 장면이다. 두 남녀가 처음 만나 사랑을 하는 곳이다. 마리화나를 피운 뒤 다리아는 마크와 사랑을 하는데, 갑자기 그녀의 눈앞에 수많은 젊은 커플들이 거의 나체로 나타나 모두 사랑을 한다. 이 장면은 당시 히피 문화의 상징이기도 한 그레이트풀 데드의 기타리스트 제리 가르시아의 기타 솔로를 배경으로 약 5분간 이어지는데, 앤디 워홀이 〈마릴린〉에서 보여줬듯 똑같은 장면이 반복해서 등장해, 섹스의 흥분은 사라지고, 형태와 색깔만 기억에 남는 결과를 가져왔다. 작품에서 의미를 추방한 앤디 워홀의 '반복된 시리즈' 기법이 차용된 부분이 바로 여기다.

● 잭슨 폴록, 〈모비딕〉, 1943. ●● 부르주아들의 생활에 혐오감을 느낀 다리아는 상상 속에서 빌라를 폭발시킨다. 푸른 하늘을 배경으로 17대의 카메라를 동원해 찍었다는 이 장면은 잭슨 폴록의 액션 페인팅에 다름 아니다.

두번째는 마지막에 등장하는 폭발 장면이다. 아마도 이 영화에서 가장 유명한 장면일 것 같다. 사막 위에 그림 같은 빌라를 갖고 있는 사업가의 집에 도착한 다리아는 갑자기 부르주아들의 생활에 혐오감을 느꼈는지 도망치듯 빠져나온 뒤, 상상 속에서 빌라를 폭발시킨다. 집이 날아가고, 계속해서 냉장고, 옷장, 그리고 책까지 모두 공중으로 날아간다. 푸른 하늘을 배경으로 17대의 카메라를 동원해 찍었다는 이 장면은 잭슨 폴록의 액션 페인팅에 다름 아니다. 핑크 플로이드의 록 음악 속에, 하늘을 배경으로 물감을 힘차게 뿌린 것처럼 폭발된 조각들이 공중으로 난다.

하늘을 배경으로 액션 페인팅을 하다

반反전통의 깃발을 든 다다와 그의 후예 팝아트는, 기존의 미학을 전부 '폭발' 시키고 새로운 미학을 창조하자는 젊은 예술가들의 혁명적 반항이다. 안토니오니는 미국의 질서를 거부하는 젊은 세대들의 삶을 영화 속에 그리며, 반항적인 예술 팝아트를 적절히 이용했다. 개봉 당시 관객들이 가장 큰 반응을 보인 부분도 바로 마지막의 폭발 장면인데, 새로운 문화의 창조를 위한 건설적인 파괴행위처럼 읽혔던 것이다.

나는 내가 보는 것을 믿지 않는다

미 켈 란 젤 로 안 토 니 오 니 의 〈 욕 망 〉 , 팝 아 트 시 대 의 사 진 예 술

런던은 뉴욕과 더불어 대중예술의 최전선이다. '최첨단의 런던'이라는 말이 이 도시를 잘 설명한다. 파리, 베를린 등 대륙의 도시들이 전통적이라면, 런던은 신대륙의 경쾌함에 가깝다. 특히 1960년대에, 런던은 대중음악과 패션의 유행지로 유명했다. 비틀스, 롤링스톤스, 그리고 바싹 마른 패션모델 트위기 로손Twiggy Lawson 정도의 이름만 들먹여도, 당시의 런던 분위기를 짐작할 수 있을 것이다. 미켈란젤로 안토니오니의 〈욕망〉Blow-up 1967(칸 영화제 황금종려상)은 사람의 감각을 앞질러가는 런던이라는 첨단 도시에 관한 풍속화이다.

런던의 풍속화

재즈피아니스트 허비 행콕의 연주를 배경으로 영화는 시작한다. 음악 자체도 당시로서는 최첨단인 퓨전재즈다. 도시 부랑자들의 숙소로 보이는 곳에

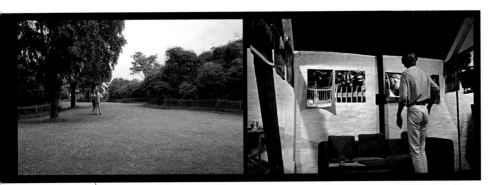

● 패션사진 작가 토마스는 우연히 공원에서 어떤 연인들의 모습을 찍었는데, 그 사진 속에서 이상한 점이 발견된다.
●● 토마스는 사진을 계속 확대해가는 도중에 일반적인 크기의 현상에서는 보지 못했던 한 남자의 시체를 찾아냈다.

서 한 젊은이가 나오더니, 놀랍게도 롤스로이스 컨버터블을 탄다. 뒤에 밝혀지지만 그는 유명 사진작가 토마스(데이비드 헤밍스)로, 르포 사진을 찍기 위해 일부러 부랑자 숙소에 머물렀다. 롤스로이스를 몰고, 개인 스튜디오를 갖고 있으며, 모델들은 그와 작업하기 위해 무작정 기다리는 것은 물론이고, 학대에 가까운 그의 태도도 별 불평 없이 수용할 만큼, 토마스의 인기는 높다.

안토니오니는 토마스의 캐릭터를 만들며, 영국의 사진작가 데이비드 베일리David Bailey를 참조했다. 베일리는 잡지 『보그』의 패션 관련 사진작가로 이름이 높았는데, 그는 마치 르포르타주를 찍듯 패션사진을 촬영해 자신의 특징을 널리 알렸다. 베일리는 또 당시 인기 최고의 배우 카트린 드뇌브와 동거하며, 그녀의 '금발의 아름다움'에 초점을 맞춘 많은 작품들을 발표해 절정의 인기를 누리고 있었다. '패션과 르포', 베일리의 작업은 영화 속에서 토마스가 병행하는 일이다.

안토니오니 영화의 상투성이기도 한 '수사 내러티브'가 여기에도

1960년대 여성의 한 아이콘으로 기능했던 트위기 로슨. 그녀는 특히 배리 레이트건의 작품으로 더욱 유명했다.

적용된다. 이번에는 살인사건이다. 토마스는 우연히 공원에서 어느 연인들의 모습을 찍었는데, 그 사진 속에서 이상한 점이 발견된다. 사진에 찍힌 여자(바네사 레드그레이브)가 육체적인 관계까지 허락하며 필름을 되찾으려고 하니, 사진에 대한 토마스의 궁금증은 더욱 증폭된다. 그는 일반적인 크기의 현상에서는 보지 못했던 대상, 곧 어떤 남자의 시체를, 사진을 계속 확대해가는 도중에 찾아냈다.

'확대'(영화의 원제목)의 과정은 수사의 과정을 목격하는 듯한 긴박감을 유발하고, 결국 토마스는 자신이 원하는, 그리고 우리 관객이 원하는 증거, 즉 남자의 시체를 찾아낸 것이다. 이 부분이 영화의 클라이맥스인데, 토마스가 사진을 하나하나 확대해가는 과정의 긴박감은 모델을 꿈꾸는 두 소녀의 침범으로 약간 연기되며 더욱 고조된다. 증거를 확보할 수 있는 결정적인 순간에 토마스는 두 소녀와 난교를 암시하는 듯한 관계를 맺는 것이다. 당시로선 모델과의 이런 관계가 대중의 흥미를 자극하며 흥행 성공의 큰 요인으로 작용했다.

패션, 트위기 로손, 사진작가

도입부에 토마스의 직업을 보여주기 위한 패션사진 촬영 장면은 당시의 인기 모델 트위기 로손의 인상을 떠오르게 했다. 바싹 마른 몸매를 일부러 더 강조하는 듯, 몸을 비비 꼬는 자세는 소녀적 이미지에 원숙한 관능미까지 더해줬던 트위기의 모습, 바로 그것이었다(영화에선 모델 베루시카가 연기한다). 1960년대 여성의 한 아이콘으로 기능했던 로손은 수많은 작가와 협업했지만 특히 배리 레이트건Barry Lategan의 작품으로 더욱 유명했다. 영화 속 두 소녀는 파스텔톤의 미니스커트에, 스타킹, 긴 머리칼, 그리고 마른 몸매 등 1960년대의 전형적인 로손풍 패션 스타일을 보여준다(의상 담당은 조슬린 리처즈). 경쾌하고 젊음이 넘쳐 보이는 이런 이미지는 『보그』잡지 등에서 작업하던 존 코원John Cowan의 작품을 참조한 것이며, 코원은 이 영화의 제작에도 참여했다. 영화 속에서 볼 수 있는 사진들은 대개 존 코원의 작품들이며, 대표작 〈공중의 새들〉은 토마스의 스튜디오에 걸려 있다.

토마스는 소녀들을 돌려보낸 뒤, 사진의 현장에 간다. 정말로 그곳에는 남자의 시체가 누워

● 패션사진 촬영 장면에서 몸을 비비 꼬는 모델의 자세는 소녀적 이미지에 원숙한 관능미까지 더해줬던 트위기 로손의 모습을 연상시킨다. ●● 토마스와 관계를 맺는 두 소녀의 파스텔톤의 미니스커트와 스타킹, 긴 머리칼, 그리고 마른 몸매 등은 60년대의 전형적인 트위기풍 패션 스타일이다.

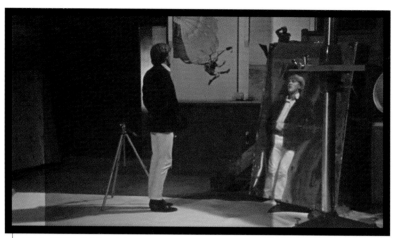

영화 속 사진들은 대개 존 코원의 작품들이며, 그의 대표작 〈공중의 새들〉이 토마스의 스튜디오에 걸려 있다.

있다! 그러니 그는 우연찮게 살인사건의 현장에 있었고, 그 결정적인 증거를 확보한 것이다. 다시 집으로 돌아오며 그는 우연히 록 음악 공연장에 들어가 지미 페이지와 제프 벡 등 전설적인 기타리스트들이 활동하던 '야드버즈'의 음악을 듣는데, 이들의 록을 듣는 것은 그때나 지금이나 이 영화의 또 다른 매력이다. 토마스는 살인사건의 이야기를 옆집 화가 빌의 아내에게 전해준다. 그러나 시체를 찍었다는 확대되고 또 확대된 사진을 본 그녀는 "빌도 이런 그림을 자주 그리죠"라며 토마스의 말을 믿지 않는다.

　　토마스의 친구이기도 한 빌은 화가인데, 실제로 팝아트풍의 그림들을 주로 그린다. 확대된 사진은 팝아트의 그림처럼 추상화같이 보일 뿐, 어떤 사실을 전달하는, 곧 시체의 이미지는 보여주지 못하고 있다. 팝아트에 대한 안토니오니의 애정은 〈욕망〉 때부터 본격적으로 시작돼, 〈자브리스키 포인트〉에서 그 절정에 이르는데, 토마스의 스튜디오는 팝아트의 이미

리처드 해밀턴, 〈오늘날 집을 아주 다르게, 아주 매력적으로 만드는 것은 무엇인가?〉, 1956. 남자가 들고 있는 라켓에 쓰인 글자 'Pop'에서 '팝아트'라는 용어가 나왔다.

팝아트에 대한 안토니오니의 애정은 〈욕망〉 때부터 본격적으로 시작돼 〈자브리스키 포인트〉에서 그 절정에 이르는데, 〈욕망〉 속 토마스의 스튜디오는 팝아트의 이미지로 가득 차 있다.

지로 가득 차 있다. '팝아트' 라는 용어가 탄생하게 된 리처드 해밀턴의 〈오늘날 집을 아주 다르게, 아주 매력적으로 만드는 것은 무엇인가?〉의 이미지 속에서 토마스는 작업하고 있는 것이다(해밀턴의 그림 속에, 남자가 들고 있는 라켓에 쓰인 글자 'Pop' 에서 팝아트라는 용어가 나왔다).

보는 것과 사실의 경계

안토니오니는 이런 말을 했다. "나는 내가 보는 것을 믿지 않는다. 왜냐하면 나는 보이는 것 그 뒤에 있는 것을 상상하기 때문이다." 감독들의 이런 폼 잡는 아포리즘에 너무 매달릴 것도 없지만, 〈욕망〉은 이미지와 사실 사이의 관계를 묻고 있는 영화임에는 분명하다. 우리가 눈으로 본 것이 모두 사실일까, 라고 감독은 의문을 제시하고 있다. 보는 것이 모두 사실일 수 없

마지막 장면에서 토마스는 자기 앞으로 굴러온 보이지 않는 테니스 공을 주워 시합 중인 젊은이들에게 던져준다. '우리가 눈으로 본 것이 모두 사실일까?' 라고 감독은 우리에게 묻고 있는 것이다.

으며, 우리가 이해하는 것은 보는 것 그 너머에 있다는 것이다. 이런 주장은 이 영화의 마지막 장면인 테니스 시합에서 잘 드러난다. 공도 라켓도 없이 일단의 젊은이들이 테니스 마임을 하고 있는데, 갑자기 토마스의 귀에 '탕 탕' 하며 라켓에 맞는 공 소리가 진짜로 들리기 시작한다. 눈에는 보이지 않는 공의 소리가 들려오고, 토마스는 자기 앞으로 굴러온 보이지 않는 공을 주워 그 젊은이들에게 던져준다. 보는 것과 사실은 다른 차원에서 진행되고 있는 것이다.

폭력과 풍경의 외로움

테렌스 맬릭의 〈황무지〉, 앤디 워홀의 팝아트

테렌스 맬릭Terrence Malick의 데뷔는 오손 웰즈George Orson Wells와 비슷했다. 데뷔작이 걸작 대접을 받았고, 29살이라는 젊은 나이도 비교됐다. 1960년대 영화 미학의 주도권을 유럽의 작가 감독들에게 거의 다 빼앗겼던 미국의 영화계로서는 진정한 '아티스트'의 탄생을 축하하는 분위기였다. 그만큼 맬릭의 데뷔는 빛났다. 베트남전의 수렁에서 미국이 허우적대던 1973년 발표된 맬릭의 데뷔작 〈황무지〉Badlands는 폭력을 마치 차창을 지나치는 풍경 구경하듯 무관심하게 그리고 있어, 역설적으로 폭력의 공포를 더욱 효과적으로 전달한 수작으로 남아 있다.

딸의 남자는 '개'

냇 킹 콜의 달콤한 노래가 들려오는 1950년대 미국 북부 사우스 다코타주의 소도시. 청바지에 카우보이 부츠를 신고 건들거리며 걸어다니는 25살의 키

트(마틴 쉰)는 청소부다. 그는 가족도 없고, 영화를 통해 짐작건대 친척도 없는 천애의 고아다. 15살의 홀리(시시 스페이섹)는 광고 간판을 그리는 아버지와 함께 사는 소녀다. 아버지의 간섭이 지나쳐, 남자친구도 없고, 또 남자친구를 사귀기도 쉽지 않아 보인다. 그만큼 아버지는 딸의 일상을 지나치게 감시한다. 다시 말해, 홀리도 또래로부터는 철저히 고립된 소녀다. 이렇게 혼자 남은 키트와 홀리가 운명적으로 만난다.

쉽게 짐작하겠지만, 이 세 사람이 그리는 삼각관계의 갈등으로 이야기는 전개된다. 아버지는 딸이 건달 키트와 만나는 것 자체를 반대했는데, 두 남녀가 육체관계까지 맺었다는 사실을 알게 되자, 딸이 가장 아꼈던 애완견을 총으로 쏴죽인다. 총에 맞아 죽은 개, 다시 말해 키트의 은유물이 가방에 싸인 채 강물에 버려지자, 키트는 육감적으로 자신에게 다가오는 위험을 감지한다. '딸의 남자를 개'로 치환한 아버지의 광적인 저주를 본 것이다.

키트는 홀리의 아버지에게 마지막으로 자신들의 관계를 인정해주기를 요구하고, 그것이 거절되자 애인의 아버지를 총으로 쏜다. 일종의 부친 살해인 것은 더 이상 설명이 필요 없을 듯하다. 아이들이 아버지를 죽이고, 그 주검과 함께 집까지 모두 불태워버리

홀리의 아버지는 황무지에 어울리지 않는, 제임스 로젠퀴스트 같은 팝아티스트가 술하게 그렸던 도시 분위기의 광고를 그리고 있다.

아버지가 남자친구에 의해 살해됐는데도, 홀리는 한 방울의 눈물도, 한 마디의 절규도 없다. 테렌스 맬릭의 〈황무지〉는 시시 스파섹의 무표정한 얼굴 연기로 오랫동안 기억되는 영화이기도 하다.

는 장면도 충격적이지만, 보는 이의 간담을 더욱 서늘하게 하는 것은 아버지 살해를 마치 강 건너 불구경하듯 무덤덤하게 쳐다보고 있는 딸의 태도다. 그녀는 아버지가 개를 죽였을 때도 이렇게 무감각하진 않았다. 슬픔의 눈물을 흘렸을 뿐 아니라, 죽은 개를 직접 땅에 묻기도 했다. 그런데 자신의 아버지가 남자친구에 의해 살해됐건만, 그녀는 한 방울의 눈물도, 한마디의 절규도 없이, 남자와 함께 언제 끝날지 모를 도주의 길을 떠난다. 시시 스파섹의 건조한 연기가 어떻게나 인상적인지, 10대로 분장한 그녀의 무표정한 얼굴 연기로 오랫동안 기억되는 영화가 〈황무지〉이기도 하다(당시 스파섹의 실제 나이는 23살이다).

영화는 이후 미국 북서부 몬타나주의 황량한 들판을 배경으로 펼쳐진다. 인적도 없고, 오로지 먼지만 펄펄 나는 사막 같은 평야를 두 남녀가 방황하고 돌아다니는 것이다. 풍경이 너무나 외롭고 쓸쓸해서 이곳을 전전

인적도 없고 사막 같은 풍경이 너무나 외롭고 쓸쓸해서 이곳을 전전하는 키트와 홀리가 살인자라는 사실을 잊을 정도다. 이들의 외로움에 동정심을 느낄 정도로 황량한 벌판만 끝없이 이어진다.

하는 두 사람이 살인자라는 사실을 잊을 정도다. 아니, 잊는 수준을 넘어 이들의 외로움에 동정심을 느낄 정도로 황량한 벌판만 끝없이 이어진다. 키트는 도주 중에 자신들을 알아보는 모든 사람들을 죽이고, 홀리는 그런 즉흥적인 살인행위를 여전히 무표정한 모습으로 바라본다. 이들의 행위에는 살인자의 긴장이라든가, 죄책감이라든가, 아니면 적어도 광기라든가 하는 그런 특별한 감정 변화가 전혀 보이지 않는다. 두 사람은 마치 아침에 일어나 늘 하던 세수를 하듯, 그렇게 '규칙적'으로 사람을 죽이는 것이다.

팝아트적 공간의 불안

아무런 변화도 일어날 것 같지 않은 황량한 벌판을 따라가는 카메라가 불길한 사고를 암시할 때, 마치 이야기의 실마리를 제공하듯 동원되는 이미지가

제임스 로젠퀴스트, 〈노마드〉, 1963.

사랑의 허락을 받으러 갈 때 키트는 서부의 사나이처럼 결투를 벌이는 듯한 태도로 걷는다. 자연의 평화와 균형을 깨는 팝아트적인 광고가 놓인 이 공간에서, 역시 그는 깨끗하게 거절당한다.

바로 팝아트들이다. 먼저, 홀리의 아버지는 수많은 팝아티스트들처럼 광고 일을 하는 일종의 화가다. 스탠리 큐브릭의 〈시계태엽장치 오렌지〉A clockwork orange 1971 라든가, 미켈란젤로 안토니오니의 〈자브리스키 포인트〉 등에서 보듯, 여기서도 팝아트는 균형과 조화가 깨진 불안정한 공간을 묘사할 때 이용된다.

키트가 사랑의 허락을 받으러 갈 때, 마치 그는 서부의 사나이처럼 결투를 벌이는 듯한 태도로, 광고 그림을 그리고 있는 홀리의 아버지에게 접근한다. 그 아버지는 넓은 벌판에 덩그렇게 놓여 있는 간판에 빨강, 노랑, 파랑의 원색들로 광고를 그리고 있는 중인데, 황무지에 어울리지 않는 지나치게 도시적인 이미지를 담고 있다. 제임스 로젠퀴스트James Rosenquist 같은 팝아티스트가 숱하게 그렸던 도시 분위기의 광고가 사막 한가운데로 들어와 있는 것이다. 자연의 평화와 균형을 깨는 이런 팝아트의 공간에서, 키트가

say "Pepsi please"

CLOSE COVER BEFORE STRIKING

AMERICAN MATCH CO.. ZANSVILLE. OHIO

• 앤디 워홀, 〈펩시라고 말하세요〉, 1962. •• 키트는 앤디 워홀의 〈펩시라고 말하세요〉 같은 그림이 그려진 주유소
에서 마침내 경찰에게 발각된다. 이런 식으로 왠지 불안한 일이 벌어질 것 같은 암시를 주는 데 팝아트의 이미지가
적절하게 이용됐다.

더욱 불안한 태도를 보이는 것은 어쩌면 당연해 보인다. 역시 짐작대로 그는 홀리의 아버지로부터 깨끗하게 거절당한다.

홀리마저 더 이상 도주의 길을 동행하기를 거부하고, 키트가 혼자 남아 도망 다닐 때, 그는 앤디 워홀의 〈펩시라고 말하세요〉 같은 그림이 그려진 주유소에서 마침내 경찰에게 발각된다. 역시 노랑, 빨강, 파랑의 원색으로 그려진 광고 같은 그림이다. 이런 식으로 〈황무지〉에서는 왠지 불안한 일이 벌어질 것 같은, 그런 암시를 주는 데 팝아트의 이미지가 적절하게 이용됐던 것이다.

'반성 없는 폭력'

영화는 발표되자마자 주인공들의 심리를 상징하는 쓸쓸하고 황량한 자연의 풍경으로 먼저 주목받았다. 뿐만 아니라 폭력이 마치 습관화된 듯한 베트남전 시절의 미국 사회를 성찰하게 하는 '반성 없는 폭력'이란 주제도 폭넓은 지지를 받았다. 곧, 형식과 내용 모두에서 문제적인 시각을 가진 감독이 등장했음을 알려주는 작품으로 〈황무지〉는 지금도 기억되고 있는 것이다.

그런데 활발한 활동을 벌일 것으로 기대됐던 감독 테렌스 맬릭은 〈황무지〉를 발표한 지 5년 뒤, 〈천국의 날들〉Days of Heaven을 선보였고, 이후 긴 침묵 속에 들어가 전혀 영화 작업을 하지 않았다. 무려 20년이 지난 1998년 다시 감독으로 돌아와 〈가늘고 붉은 선〉The Thin Red Line을 발표하며, 1999년 베를린 영화제에서 최고상인 황금곰상을 수상, 자신의 녹슬지 않은 기량을 발휘했다. 천재 대접을 받던 감독은 이제 겨우 3편의 장편영화를 발표한 것이다.

'조각처럼 외로운'
남자의 오디세이

마틴 스코시즈의 〈특근〉과 하이퍼리얼리즘

한 남자가 밤새 뉴욕 시내를 헤맨다. 이 남자의 목표는 딱 하나, 율리시스처럼 집에 돌아가는 것이다. 남자는 뉴욕에 산다. 같은 도시 안에 사는데, 집에 돌아가는 '간단한 일'이 도무지 실현되지 않는다. 본인도 속이 타겠지만 이를 지켜보는 사람은 더욱 환장할 지경이다. 이 남자는 단 하룻밤의 시간 속에서, 율리시스 못지않은 죽을 고비까지 겪는다.

심야의 오디세이

마틴 스코시즈Martin Scorsese 감독이 여전히 빛나는 창의력을 보여줄 때인 1980년대에 발표한 〈특근〉After Hours 1985은 뉴욕, 더욱 구체적으로는 맨해튼의 밤을 배경으로 진행된다. '맨해튼의 밤 구경하기'라고 이름 불러도 좋을 만큼 뉴욕만의 특징적인 모습들이 대거 소개된다. 감독처럼 뉴요커라야 제대로 알 수 있는 독특한, 하지만 뒤집어 생각하면 아주 일상적인 장소와 사람들

이 이 영화의 또 다른 눈요깃거리로 등장하는 것이다. 화가, 조각가, 심야의 바, 웨이트리스, 택시운전사, 동성애자, 펑크록 카페, 도둑, 그리고 자살까지⋯⋯.

평범한 회사원 폴(그리핀 둔)은 퇴근 뒤에도 특별히 할 일이 없는 심심한 독신 남자다. 시간도 때울 겸 TV를 이리저리 돌리다가 밖으로 나간다. 그는 바에서 헨리 밀러의 『북회귀선』을 열심히 읽고 있다. 폴의 건너편 테이블에는 금발의 여인이 앉아 있다. 자, 무슨 일이 벌어질까? 책 읽기가 때로는 유혹의 제스처임을 알 만한 사람은 다 알 것이다. "그 책 나도 읽어봤어요." 아니나 다를까 여자가 말을 걸어온다. 심심하던 폴은 넝쿨째 굴러들어온 호박을 잡은 셈이다.

그런데 바로 이 여자 때문에 폴은 전혀 상상도 못했던 위험 속으로 빨려들어간다. 그녀는 죽음의 노래를 부르는 세이렌인 셈이었다. 이 여자, 마시(로잔나 아퀘트)는 조각을 하는 여자친구와 함께 소호에 산다. 예술가들의 작업실이 많은 곳으로도 유명한 이곳 소호에 폴이 발을 디딤으로써 그의 고생은 드디어 시작된다.

스코시즈와 당대의 미술 사조인 팝아트와의 관계는 〈택시 드라이버〉Taxi Driver 1976가 세계적인 성공을 거둘 때부터 종종 지적됐다. 감독의 작품들은 특히 1960년대 말과 1970년대 초에 유행했던, 팝아트의 한 분파인 하이퍼리얼리즘Hyperrealism의

평범한 회사원 폴은 퇴근 뒤 바에서 헨리 밀러의 『북회귀선』을 열심히 읽고 있는데, 건너편 테이블에 있는 금발 여인이 말을 걸어온다.

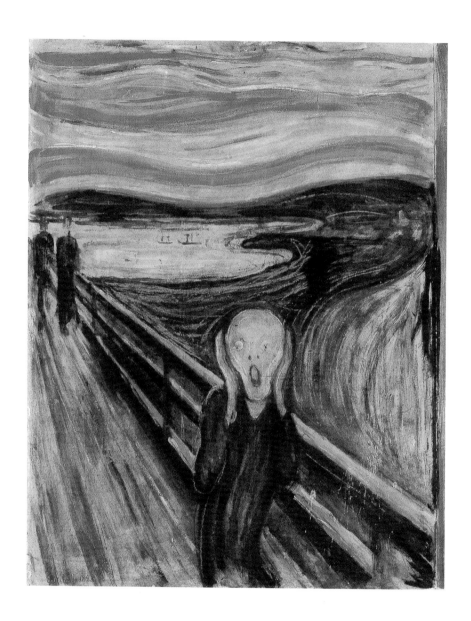

에드바르트 뭉크, 〈절규〉, 1893.

미학과 비교됐다(장 보드리야르의 하이퍼리얼리티와 혼동하지 마시길). 이 사조는 실물보다 더 실물처럼, 또는 사진보다 더 사진처럼 그림을 그려 '포토리얼리즘'이라고도 불린다. 하이퍼리얼리즘은 특히 작품의 대상을 실물 크기 그대로 그리든가 혹은 아주 확대하여 크게 그림으로써 팝아트 특유의 '낯설게 하기' 효과를 거두었다. 화가 중에는 척 클로즈Chuck Close가 대표적이다.

〈택시 드라이버〉의 도입부에 등장하는 노란색 택시의 극심한 클로즈업이라든가 뉴욕의 밤거리를 바라보는 로버트 드 니로의 눈동자를 클로즈업으로 잡은 장면들은 하이퍼리얼리즘의 미학을 이용한 대표적인 장면들로 해석됐다. 〈택시 드라이버〉에서 하이퍼리얼리즘의 미학을 간접적으로 적용했던 감독은 〈특근〉을 만들며 이번에는 당대의 대표적인 팝아트 조

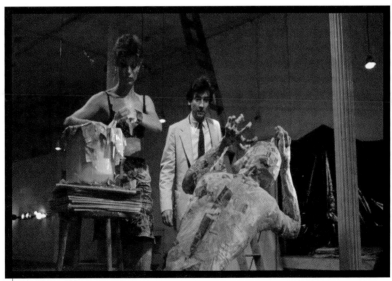

마시의 아파트에는 조지 시걸처럼 석고와 풀을 이용해 조각 작업을 하는 키키라는 여성만 있다. 뭉크의 〈절규〉를 보는 듯한 기괴한 분위기의 작품을 보면서 폴은 왠지 마녀들의 덫에 걸린 것 같이 이상한 기분이 든다.

각가인 조지 시걸George Segal의 작품을 그대로 인용한다.

조지 시걸의 혼자 떠도는 외로운 사람들

폴은 설렌 마음을 안고 마시의 아파트에 갔는데, 마시는 어디 갔는지 보이지도 않고 그곳에는 조지 시걸처럼 석고와 풀을 이용해 조각 작업을 하고 있는 키키라는 여성만 있다. 늦은 밤 밀폐된 공간 속에 낯선 남자와 단 둘이 있지만, 그녀는 예술가답게(?) 전혀 폴의 존재를 의식하지 않는 듯 속옷 차림 그대로 작업을 계속한다. 키키는, 폴의 말대로 마치 뭉크의 〈절규〉를 보는 듯한, 기괴한 분위기의 작품을 만들고 있다.

가난한 예술가들의 집이라곤 믿어지지 않을 정도로 큰 아파트에서 기괴한 조각을 보고 있자니 폴은 갑자기 이상한 기분이 든다. 왠지 마녀들의 덫에 걸린 것 같은 불안감마저 느낀다. 돌아온 마시가 자기와는 피곤한 듯 이야기하고, 키키와는 연인처럼 속삭일 때 폴의 의심은 더욱 깊어진다.

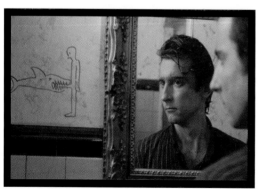

비를 피해 들어간 바의 화장실에는 남자의 성기를 물어뜯는 그림이 그려져 있다. '남성을 거세하는 여성'이라는 폴의 여성에 대한 혐오감과 공포감이 적절히 암시돼 있는 것이다.

'그렇지, 아무래도 저 키키는 남자 같았어……' 라고 생각하는 듯하다.

폴은 핑계를 대고 도망치듯 그곳을 빠져나온다. 집으로 돌아가기 위해서다. 이때가 영화가 시작된 지 약 30분이 지났을 때이니, 앞으로 한 시간 이상 우리는 폴의

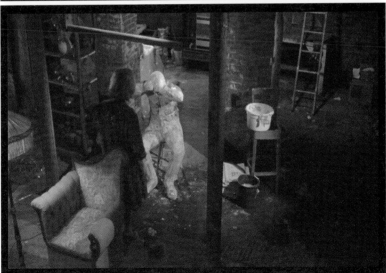

● 조지 시걸, 〈주차장〉, 1968. ●● 도둑으로 몰린 폴은 조각 속으로 들어감으로써 자경단의 추적을 피한다. 실물 크기 그대로, 조지 시걸의 조각처럼 폴은 여자 조각가의 작품대 위에 앉아 있다.

필사적인 '귀향의 시도'를 보게 된다. 비는 오고 주머니에는 한 푼도 없다. 한번 여성이 무섭게 보이기 시작하자, 이날 밤 폴의 눈에 보이는 여성들은 전부 사랑을 하고 나면 곧바로 수컷을 잡아먹는 여왕 사마귀처럼 보인다. 비를 피해 들어간 바의 화장실에는 남자의 성기를 물어뜯는 그림이 그려져 있다. '남성을 거세하는 여성'이라는 폴의 여성에 대한 혐오감과 공포감이 적절히 암시돼 있는 것이다.

폴은 급기야 도둑으로 몰려 맨해튼의 자경단에 맞아 죽을 판이다. 펑크록 카페의 지하로 숨어들어간 그는 석고 조각을 하는 어느 외로운 여자의 도움을 받아, 바로 그 조각 속으로 들어감으로써 자경단의 추적을 피한다. 폴은 산 채로 조각이 되는 것이다. 실물 크기 그대로, 조지 시걸의 조각처럼 폴은 여자 조각가의 작품대 위에 앉아 있다. 여성은 폴의 몸 위에 계속 석고를 바른다.

조지 시걸과 에드워드 호퍼

조지 시걸의 작품들은 모두 도시 사람들의 지극히 일상적인 모습을 담고 있다. 외롭고 고립된 그들은 주로 혼자 밥 먹고, 혼자 영화관에 간다. 시걸의 조각 속 인물들은 체념한 듯 조용한 모습으로 늘 하던 일을 반복한다. 그래서 그의 작품 세계는 1930, 40년대 도시 사람들의 일상을 주로 그렸던 화가 에드워드 호퍼의 세계와 자주 비교된다. 대개 혼자 떠도는 외로운 사람들의 지루한 일상이 이들의 묘사 대상이다.

하룻밤 새 상상도 못할 모험을 경험한 폴은 극적으로 사무실로 돌아온다. 조각을 훔쳐 달아나던 도둑들이 너무 심하게 속도를 내다 차에서 조

에드워드 호퍼, 〈뉴욕 영화〉, 1937. 에드워드 호퍼는 도시 속 외로운 사람들의 지루한 일상을 주로 그렸다.

각을 떨어뜨렸기 때문이다. 바로 회사 앞이다. 일상의 지루함에서 탈출하
고자 심야의 모험에 호기심을 발동했던 그는 돌고 돌아 다시 회사로 돌아왔
다. 일상에서의 탈출 시도－혹독한 대가－ 끝에 다시 일상 속으로 돌아오는
운명 앞에서, 폴은 과연 안도감(일상은 안전지대)과 좌절감(운명은 벗어날 수 없
다) 중 어떤 것을 느꼈을까?

퍼렇게 멍든 프랑스

장-뤽 고다르의 〈만사형통〉, 앤디 워홀의 팝아트

'누벨바그의 기수', 장-뤽 고다르를 소개할 때 항상 따라다니는 수식어다. 1960년대 프랑스에서 유행했던 영화 미학의 '새로운 사조'를 이끌었다는 뜻에서이다. 그런데 그 누벨바그라는 말은 미학 용어로선 너무 애매모호하다. 새롭다는 주장만 강조돼 있지, 새로움의 내용은 지나치게 광범위하다. 다른 누벨바그의 감독들, 곧 프랑수아 트뤼포와 에릭 로메르 등의 작품들과 고다르의 작품들을 비교하면 과연 미학적 공통분모가 찾아질 수 있을지, 그것마저 의심스럽다. 미학적으로 볼 때, 고다르는 1920년대 아방가르드 운동 중의 하나였던 다다이즘에 가깝다. 다시 말해 그는 마르셀 뒤샹의 후계자로 해석해도 좋다는 뜻이다.

고다르, 마르셀 뒤샹의 후계자

고다르는 1960년대 후반 극좌파의 영화들을 발표하며, 중도 내지는 중도좌

고다르의 영화 〈만사형통〉에서 한때 누벨바그 감독으로 주목받던 '그'(이브 몽탕)는 이제 광고를 찍으며 살고 있다. '68' 이후 사회는 변했고, 과거 자신이 만들던 그런 영화들에 돈을 대는 투자자는 없다고 판단한다.

파의 정치적 입장을 갖고 있던 누벨바그의 동료들과 사실상 갈라선다. 고다르는 장-피에르 고랭과 '지가 베르토프 그룹'을 만든 뒤, 선전 선동적인 정치영화들을 계속 발표했고, 이런 공동작업의 마지막 작품이 바로 〈만사형통〉Tout va bien 1972이다.

시대적 배경은 '68 혁명'이 끝난 뒤의 프랑스다. 한때 누벨바그 감독으로 주목받던 '그'(이브 몽탕, 영화 속에서 그는 이름이 없다)는 이제 광고를 찍으며 살고 있다. '68' 이후 사회는 변했고, 과거 자신이 만들던 그런 영화들에 돈을 대는 투자자는 없다고 판단한다. 하지만 그는 낙관주의자다. 지금 비록 영화를 만들지 못하고 광고를 찍고 있지만 곧 기회가 오리라고 희망한다.

그의 아내 수잔(제인 폰다)은 미국의 어느 TV 방송국의 파리 주재 기자다. '68' 당시 프랑스 좌파들을 취재하는 데 실력을 보인 덕택에 파리 주재 기자가 됐는데, 이제 그녀의 취재 내용은 본사로부터 별 흥미를 끌지 못한다. '68'은 한바탕 잔치로 끝나버렸고, 사람들은 정치적이고 사회적인 내용, 그리고 그런 내용을 목청 높여가며 설파하는 노동자, 학생들의 모습을 이제는 별로 보고 싶어하지 않는다. 수잔은 자신의 저널리스트로서의 경력이 막다른 골목에 부닥쳤음을 감지한다. 그러니 두 사람 모두 존재 조건에 큰 변화를 맞은 셈이다.

이 두 사람이 어느 소시지 공장의 파업 현장을 취재하러 가는 것으로 이야기는 전개된다. 전통적인 영화를 염두에 둔다면, 이제부터 긴장과 파국, 그리고 결말의 드라마가 진행돼야 한다. 그런데 고다르는 데뷔 때부터 이미 징조를 드러냈듯, 전통적인 영화 문법을 의도적으로 파괴하는 데 더욱 집중한다. 〈만사형통〉에도 일반적인 스토리는 없다.

재밌는 스토리가 없어 영화 보기가 아주 산만해지는데, 고다르는 더 나아가 화면에서도 동일시를 일으킬 만한 익숙한 장치를 빼버린다. 화면의 중앙에 배치된 주인공의 모습도 좀체 드물고, 도대체 어떤 이야기가 진행되고 있는지 알아차릴 만하면 여러 사람이 동시에 말을 한다든지, 또는 두 개 언어가 동시에 들린다든지 하여 이것마저 방해한다.

〈만사형통〉은 관객의 기대를 철저히 배반한다. 모든 영화적 전통에 반기를 들고 있으며, 더 나아가 '창조적 파괴'를 시도하고 있다. 기존의 영화 미학은 쓰레기통으로 던져버리고, 새로운 미학을 만들자는 선언처럼 보인다. 그래서 고다르는 뒤샹의 후계자 또는 다다이스트처럼 보이는 것이다.

뒤샹- 고다르- 워홀

파업 현장에 도착한 두 사람은 취재는커녕 파업 중인 노동자들에 의해 사장 방에 감금된다. 공장은 세 그룹으로 나눠 대치하고 있다. 프랑스 공산당 지시를 받는 노조의 지침을 무시하고 감히 파업을 단행한 노동자들, 이들 노동자들로부터 권위에 상처를 입은 노조 간부들, 그리고 마지막으로 감금 중인 사장, 곧 자본가가 그들이다. 다시 말해 공장에선 자본가, 노동자, 노조 간부, 이들 세 그룹이 서로의 주장을 일방적으로 외치고 있는 중이다.

계급 계층을 달리하는 이들의 평행선을 긋는 형국을 고다르는 트래킹으로 동시에 보여준다. 그런데, 공장의 모든 사람들을 잡은 그 유명한

공장의 모든 사람들을 잡은 《만사형통》의 그 유명한 '트래킹 장면'. 건물의 세트 장치를 그대로 다 보여줌으로써, 이 영화가 실제로는 허구임을 일깨워준다. 이렇게 동일한 대상을 약간의 차이를 두고, 반복과 복사를 통해 보여주는 기법은 팝아트의 스타 앤디 워홀의 것이다.

앤디 워홀, 〈꽃〉, 1970. 워홀은 의미를 전달하려는 전통적인 행위를 비웃기라도 하듯, 베끼고, 복사하고, 또 시리즈화하여
작품을 만든다. 그는 미술의 대상이 갖고 있는 메시지를 철저히 무화하고자 했다. "예술에 의미는 없다"는 것이다.

고다르의 거의 모든 영화에는 팝아트의 흔적이 뚜렷하다. 〈만사형통〉에선 이브 몽탕의 방에 걸린 그림들이 대부분 앤디 워홀풍들이다. 특히 〈꽃〉을 닮은 그림은 영화 속에 여러 번 등장한다.

'트래킹 장면'은 건물의 세트 장치를 그대로 다 보여줌으로써 사뭇 정치적으로 보이는 〈만사형통〉도 사전에 모두 계산된 허구의 산물임을 계속 일깨워주는 식이다. 마치 교도소의 감방을 보듯, 각각 나눠진 공간에 위치한 이 사람들은 한창 각자의 이해득실을 따지고 있는 중이다.

싸움에 관련된 이 사람들은 모두 절박한 이유를 갖고 있음에 틀림없다. 그래서 파업은 쉽게 끝날 것 같아 보이지 않는다. 그런데 사등분된 화면을 통해 이들의 갈등하는 모습을 동시에 바라보는 우리 관객으로서는 저들의 행위가 모두 무의미해 보이기도 한다. 절박한 이유 세 가지(그리고 취재하려는 수잔의 이유까지 합하면 네 가지)가 함께 제시되니 각자의 메시지는 그만 무화되고 마는 것이다.

사장실 앞의 청색 벽과 그 사이의 흰색 문. 흰색 문 위의 붉은색 낙서는 프랑스의 국기를 상징한다.

동일한 대상을 약간의 차이를 두고, 반복과 복사를 통해 보여주는 기법은 팝아트의 스타 앤디 워홀의 것이다. 뒤샹의 미술계의 적자인 워홀은 의미를 전달하려는 전통적인 행위를 비웃기라도 하듯, 베끼고, 복사하고 또 시리즈화하여 작품을 만든다. 그는 미술의 대상이 갖고 있는 메시지를 철저히 무화하고자 했다. "예술에 의미는 없다"는 것이다.

시리즈화를 통해 표현한 앤디 워홀의 수많은 초상화들, 그리고 꽃을 그린 정물화들을 기억해보라. 고다르의 '공장 트래킹 장면'은 이를테면 사등분된 초상화 〈마릴린〉의 그것과 별로 다를 게 없다. 고다르의 앤디 워홀 인용은 너무 많아 일일이 거론하기 어려울 정도다. 이는 굳이 〈만사형통〉만의 얘기가 아니다. 고다르의 거의 모든 영화에는 팝아트의 흔적이 뚜렷하다. 이 영화에선 이브 몽탕의 방에 걸린 그림들은 대부분 앤디 워홀풍들이다. 특히 〈꽃〉을 닮은 그림은 여러 번에 걸쳐 목격할 수 있다.

한 파업 노동자는 영화 시작부터 끝날 때까지 푸른색 페인트칠만 한다. 세상이, 그리고 여기에 사는 사람들이 모두 퍼렇게 멍들어 가고 있다.

차가운 푸른색의 상징

프랑스의 국기를 상징하는 청색, 흰색, 붉은색을 이용한 세트도 팝아트적이다. 사장실 앞의 청색 벽과 그 사이의 흰색 문, 흰색 문 위의 붉은색 낙서는 국기를 상징하고도 남는다. 그런데 영화 전체를 통틀어 일관되게 제시되는 색깔은 청색이다. 아주 차갑다. 한 파업 노동자는 영화가 시작할 때부터 끝날 때까지 계속 돌아다니며 푸른색 페인트칠만 한다. 그의 행위 때문에 점점 공장이, 세상이 차가운 푸른색으로 변해가는 것이다.

　　세상이, 그리고 여기에 사는 사람들이 모두 퍼렇게 멍들어가고 있다. 결코 '만사형통' 이 아니다. '차가운 세상, 푸르게 칠해버려라' 고 외치는 듯하다. 그 외침은 지금, 프랑스에서 외국인 이주민들이 벌이는 시위를 볼 때, 더욱 큰 메아리로 되돌아오는 것 같지 않은가?

예술가와 관객의 경계가 무너지다

데이비드 크로넨버그의 〈크래쉬〉와 보디 아트

데이비드 크로넨버그David Cronenberg는 아직도 '섹스 호러의 왕' The King of Venereal Horror 으로 더 잘 알려져 있다. 초기 호러물부터 대표작으로 꼽히는 〈비디오드롬〉Videodrome 1982과 〈플라이〉The Fly 1986 등을 되돌아보면 그런 평가도 무리가 아님을 알 수 있다. 역겨운 장면과 거친 섹스를 배경으로 한 그의 공포물들은 일부 영화광들의 전유물로만 남았었다.

'호러의 왕' 90년대 들어 변화 시도

그러나 1990년대 들어 그의 작품 세계는 뚜렷한 변화를 보였다. 도저히 영화로는 각색이 불가능하다고 알려진 비트 제너레이션의 대표작가 윌리엄 버로스William Burroughs의 '마약 같은' 소설 『빌거벗은 점심』Naked Lunch 을 1991년 영화로 발표한 뒤부터, 크로넨버그는 데이비드 린치와 더불어 가장 상상력이 풍부한 감독 중 한 명으로 자주 거론된다. 이후 그는 〈M. 버터플라이〉M.

Butterfly 1993, 〈크래쉬〉Crash 1996, 〈엑시스텐즈〉eXistenZ 1999, 그리고 2002년에 발표한 〈스파이더〉Spider까지 매번 미학의 전형을 깨는 쇼킹한 작품들을 연속해서 내놓는다. 20대에 신동 소리를 들으며 데뷔했던 캐나다 출신의 크로넨버그는 만날 '엽기물' 만 만들며 '머리 좋은 젊은이' 의 이미지에 머물러 있었는데, 한 우물만 판 그는 드디어 인생의 50줄에 접어들면서부터 '대가' 의 대접을 받게 된 것이다.

1968년 유럽의 5월은 사회 전반의 옛 가치를 모두 깨려는 혁명의 열기로 가득했다. '권력에 상상력을' 이라는 슬로건이 거리에 울려퍼졌다. 45년 전쟁이 끝났지만 사회를 움직이는 기제는 전쟁 전과 크게 다를 바 없는 소수 엘리트의 헤게모니 체제 그대로였다. 예술계도 여전히 스타 예술가들은 창조하고, 관객은 수동적으로 감상하는 옛 시스템 속에 머물러 있었다. 미국에서 팝아트라는 아방가르드가 등장해 미학의 개념을 흔들어놓았지만, 생산과 소비의 관계는 전혀 변하지 않았다. 예술이 실제의 삶에 개입하여, 삶을 변화시킬 수 있으리라는 68세대의 희망은 아직 멀게만 보였다. 68년 이후, 이런 관계를 깬 움직임의 선두에 바로 '보디 아트' Body Art가 있다. 미국의 비토 아콘치Vito Acconci, 브루스 노먼Bruce Nauman, 그리고 유럽의 아르눌프 라이너Arnulf Rainer, 마리나 아브라모비치Marina Abramovic, 우르스 뤼티Urs Lüthi, 헤르만 니치Hermann Nitsch 등의 전위예술가들은 '퍼포먼스' 라는 예술행위를 통해 예술가와 관객의 경계를 무너뜨린다. 이들은 '몸' 에 모든 주제를 집중하며, 오직 몸으로만 그 주제를 표현한다. 경우에 따라선 힘들고 극단적인 몸동작을 서슴지 않으며, 루돌프 슈바르츠코글러Rudolf Schwarzkogler라는 행위예술가는 퍼포먼스 도중 목숨을 잃기도 했다. 퍼포먼스에 참여한 관객은 이젠 과거의 수동적인 입장에 머물 수 없다. 그들은 예술가들의 몸동작에 빨려들

헤르만 니치의 퍼포먼스, 〈48th Action〉, 1974. 전위예술가들은 '퍼포먼스'라는 예술행위를 통해 예술가와 관객의 경계를 무너뜨린다. 이들은
'몸'에 모든 주제를 집중하며, 오직 몸으로만 그 주제를 표현한다. 퍼포먼스에 참여한 관객들은 예술가들의 몸동작에 빨려들어가고, 이들의 실제
행위를 보며 감정의 위기에 빠진다. 관객도 예술행위의 한 부분이 된다.

어가고, 이들의 실제 행위를 보며 감정의 위기에 빠진다. 관객도 예술 행위의 한 부분이 된다. '몸' 하나를 둘러싼 모든 세상은 예술이라는 태양의 주위를 도는 별이 되는 것이다.

〈크래쉬〉, 퍼포먼스를 기록하다

영화 〈크래쉬〉는 제임스 그레이엄 발라드James G. Ballard의 동명 공상과학 소설을 각색한 작품이다. 발라드는 스필버그가 영화로 만든 자전적 소설 『태양의 제국』The Empire of the Sun으로 우리에게도 제법 알려져 있는 작가다. 이 영화에 등장하는 주요 인물들은 모두 자동차에 미친 사람들이다. 아니, 정확히 말해 '사고를 당한 자동차'를 보면 성적 흥분까지 느끼는 '엽기적인' 인물들이다. 광고영화 감독인 제임스 (제임스 스페이더)는 자동차 정면충돌을 일으켰는데, 맞은편 차에 타고 있던 여자(홀리 헌터)는 현장에서 즉사한 남편은 아랑곳하지 않고, 사고 직후 성적 흥분을 느꼈는지 가슴을 드러내며 자기 몸을 쓰다듬는다.

헬렌이라고 불리는 이 여자는 사고 차를 다시 보러갔다가, 제임스를 우연히 만나게 되고 그의 차가 사고 났을 때와 똑같은 차라

〈크래쉬〉에서 온몸에 골절상을 당해 각종 보호장구를 착용한 여자들이 나오는데, 그녀들의 몸 자체도 일종의 '보디아트'요, 퍼포먼스이다.

제임스는 헬렌을 통해 부서진 자동차에 페티시즘을 느끼는 이상한 사람들을 만나게 된다. 이들의 리더격인 본은 얼굴과 온몸에 자동차 사고로 끔찍한 흉터를 갖고 있는 인물이다. 그의 몸 자체가 보디 아트이다.

는 사실을 안 뒤 제임스와 즉흥적으로 관계를 맺는다. 제임스는 헬렌을 통해 부서진 자동차에 페티시즘을 느끼는 이상한 사람들을 만나게 된다. 이들의 리더격은 본(엘리아스 코테아스)이라는 남자로, 얼굴에 또 온몸에 자동차 사고로 끔찍한 흉터를 갖고 있는 인물이다. 그의 몸 자체가 '보디 아트'이다. 제임스는 본이 벌이는 어떤 퍼포먼스에 참여한다. 약 7분간 이어지는 바로 이 장면이 우리의 주목을 끄는 부분이다. 본은 푸른빛이 도는 어떤 밤, 외딴 공원에서 '제임스 딘의 자동차 사고'를 재현한다. 자동차 사고를 '예술'이라고 설명하는 본은 제임스 딘이 죽은 그날의 사고 내용을 모두 외고 있다. 본의 설명에 따르면, 1955년 9월30일, 'Little Bastard'라고 적힌 포르셰 스포츠카를 타고 가던 제임스 딘은 맞은편에서 오던 대학생이 몰던 승용차와 정면충돌, 현장에서 즉사한다. 두 명의 스턴트맨이 제임스 딘과 학생역을 맡고, 본 자신은 제임스 딘 옆에 타고 있던 자동차 기술자 역을 맡아

자동차 사고를 '예술'이라고 설명하는 본은 사고 때처럼 안전벨트 없이 '제임스 딘의 자동차 사고'를 재현한다. 오로지 몸으로, 실제 시간에, 관객들 앞에서, 실제를 행동하는 퍼포먼스에 다름 아닌 것이다.

사고를 재현한다는 것이다. 현장감을 살리기 위해 사고 때처럼 안전벨트 없이 실연한다.

니콜라스 레이의 〈이유없는 반항〉에 나오는 '치킨 런' chicken run (겁쟁이가 먼저 뛰어내리는 자동차경주)을 연상시키는 이 장면에서, 두 자동차는 서로 마주 보며 돌진하고, 안전벨트도 매지 않은 세 사람은 전혀 뛰어내릴 생각이 없는 듯 자리에 앉아 있다. '쾅' 하는 소리와 함께 충돌한 두 자동차는 멈춘다. 모두 죽지나 않았을까? 객석에는 침묵만이 감돈다. 이때 본의 목소리가 차 안에서 조용히 들려온다. 우레와 같은 박수가 터져나오고 세 사람은 관객에게 인사한다. 오로지 몸으로, 실제 시간에, 관객들 앞에서, 실제를 행동하는 퍼포먼스에 다름 아닌 것이다.

본은 항상 1963년형 검은색 링컨을 타고 다닌다. 이 차는 케네디가 암살당할 때 타고 있던 차로, 서양인들에겐 영원한 '크래쉬'(충돌)로 남아,

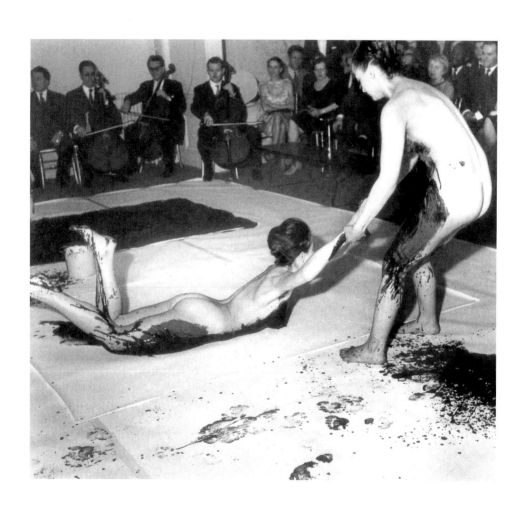

이브 클레인의 퍼포먼스, 《Live》, 1960.

상처 깊은 과거를 기억나게 한다. 본은 그런 상처를 '예술'이라고 부른다. 마치 예술가들이 퍼포먼스를 사진으로 또는 비디오로 기록하듯, 본은 자동차 사고 현장을 사진으로 찍는다.

보디 아트, 예술과 삶의 경계를 허물다

68년 이전의 예술을 박제된 예술로 간주하고, 실제 삶 속으로 뛰어들기를 갈망했던 보디 아트는 과연 우리 삶에 변화를 가져왔는가? 미술사는 일정 부분 성공했다고 본다. 앤디 워홀이, 또 그 선배격인 마르셀 뒤샹이 우리 모두는 예술가가 될 수 있다는 새로운 인식을 심었다면, 보디 아티스트들은 우리의 삶 자체가 모두 예술이 될 수 있다는 인식의 변화를 몰고 왔다는 것이다. 영화 〈크래쉬〉는 그런 변화를 기록하고 있다.

찾 아 보 기

*굵은 글씨로 표시된 것은 영화 제목입니다.

Ilustration Credits